人生以玩樂為目的！

Go!Go!GO!

戴勝通

Director Tai's Picks: The Best B&B In Taiwan

的幸福民宿地圖

| MY POINT OF VIEW

| BEST SERVICE B&B

| BEST VIEW B&B

| BEST DESIGN B&B

| BEST FOOD B&B

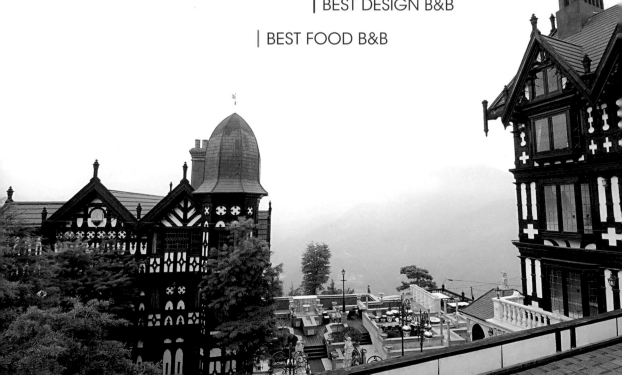

我敢說，台灣沒有比我更認真玩民宿的人！

幾年前，個人投資失利，公司財務出現問題，許多事情需要處理，感謝親友們一路相伴，安然度過。有一天，突然回想起自己人生的前半場，出門在外打拚，一直忙著賺錢，卻沒有時間好好陪伴家人，於是，我決定放下一切。

就在調整自己的腳步，重新「慢活」過日子之際，想起曾在日本住過「民宿」的經驗，對於主人熱心款待、親切招呼，留下深刻的印象。而反觀台灣民宿，這幾年，也已經跳脫傳統的框架，逐漸轉型成為各具特色的現代休閒飯店，同時，這一股風潮還在持續蔓延中。所以，我一有空，就和太太開著一輛小車，全台灣「趴趴走」，就這樣，開始了我的「民宿之旅」。

在接下來的六年裡，我像是上了癮似的，從南到北、從西到東，走過一千四百多家台灣民宿，而知名的觀光景點，像是：墾丁、花蓮、清境、澎湖等幾個民宿蓬勃發展的地方，我更是跑了好幾遍。

據統計，過去十一年之間，台灣登記有案的民宿家數成長了十一倍，達四千家之多，所以，許多人都好奇，我究竟是怎麼挑選出值得去的民宿？事實上，我的確也花了很大的工夫，除了不放過任何有關於民宿的報導，同時，也請各地的親友幫忙留意，只要有新開的、較具特色的，我就會專程跑去一探究竟。有些民宿甚至還在蓋、尚未開幕，我就已經「不請自來」的闖去拜訪民宿主人了。也因此，不但累積、掌握了許多有關民宿的資訊及心得，更因此而結交到不少好朋友。

我曾擔任台灣中小企業協會理事長，深刻了解台灣中小企的經營方式，而開一間民宿，就像經營一家公司，不僅要有「硬體」，更要具備「軟實力」。這麼多年的觀察下來，我得到一個結論，

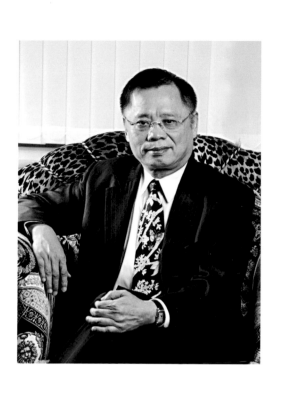

那就是，民宿要能經營得成功，除了主人的興趣、創意、服務熱誠之外，還得帶有幾分傻勁與堅持。而我之所以一直對民宿樂此不疲，也正是因為被那懷抱夢想的一位民宿主人所感動，他們充滿生命力與創造力的成果，就具體展現在山巔水湄，一幢又一幢獨特而美好的台灣民宿之中。此外，他們的故事，更鼓勵、振奮了我，讓我重新找到自己人生的定位，並且深深從心裡感受到：過簡單的生活、品味不同生命的滋味，是多麼單純的幸福！

為了分享民宿心得，儘管我曾經出過不少民宿書，甚至在半年前學會用電腦、成立了「臉書粉絲團」，但是，還是有很多朋友希望我再出書、更深入而有系統的把「很棒的民宿」介紹出來。也因此，在兒子東華的引薦下，我決定把心目中的「絕讚民宿」交給「蘋果屋出版社」陳冠蒨社長來出版成這本《人生以玩樂為目的！戴勝通的幸福民宿地圖》。書中所介紹的民宿，都是我親自住過好多次、明察暗訪，繳了不少「學費」得來的，說是「百中選一」，也不為過。同時，裡面更有我最新、最完整的心得，也算是階段性的紀錄吧！

我相信，全台灣像我這樣跑遍上千家民宿的「玩咖」，大概也絕無僅有了，所以，我敢大聲說：「台灣沒有比我更認真玩民宿的人！」此外，大半輩子經商的經驗，也讓我住遍世界各地的一流飯店，但是，直到今天，我仍覺得，台灣的民宿住起來最舒服、最有人情味，而且，每次重遊，都讓我有不同的感受、不同的啟發——你住過民宿了嗎？希望這本書，是你認識台灣民宿的新起點！

——戴勝通

成功得辛苦，失敗得幸福。

兩手空空，上帝才能給我們珍貴的禮物。

（攝影◎戴佾諾）

輪到我在爸爸的書寫序文，真是奇妙的事。

從小，我印象中的爸爸，是「永遠都在工作」的爸爸，他禮拜一到禮拜五在台北工作，禮拜六、禮拜天回到台中清水的工廠，還是在工作；我們全家人都住在工廠裡面，經常通宵加班趕貨。隨著事業越來越大，我也看著爸爸壓力越來越大、越來越忙碌。我跟爸爸的關係，好像很近，又好像很遠，要跟爸爸說話，還得先跟他的秘書約時間；有時候好一段間沒看到，也是問秘書才知道，他出差到美國去了。記憶中，他過去的人生目標，永遠是「做大事業」跟「永續經營」，但是，事業做大之後，成就了他人的幸福，卻忽略了自己的幸福，因為除

了工作，我不記得他有什麼休閒娛樂。在他六十歲以前，若問他台灣哪裡好玩，我相信，他大概只知道阿里山跟日月潭。

然而，很不幸卻又很幸運的，我們在2004年經歷了海地廠因當地動亂而投資失利的挫折，2005年又經歷了被老員工背叛、眾叛親離的打擊，在那之後，爸爸一手創建的「三勝製帽」結束營業了。這段時間，我見識到世事的無常與人心的恐怖；而在其他人眼裡，曾經叱剎風雲的爸爸，則是徹底失去了他追求一輩子的「成功」。

沉潛下來之後，爸爸常常因為想散心，所以就開著一台小Tiida車在台灣各地四處逛，看看風景，住住民宿，沒想到，幾年下來，這些不經意的住遊心得，卻也累積寫成了十幾本書。身為他的兒子，看在眼裡，心中實在感觸良多。因為，在其他人看來，他可能就是個事業失敗的老人，但是，我心知肚明，這幾年的生活，事實上是他一生中最美麗也最快樂的日子！五年多來，他幾乎踏遍了台灣的每一個角落，也去了所有的外島，我忍不住要承認，他真是個天生的創業家，因為連遊玩，他都要玩得像創業一樣認真，好像要把過去四十年沒時間玩的份全部補回來似的！同時，他也改不了創業家的天性，只要每到一處民宿或餐廳，就會開口跟老闆討論該怎麼樣改進才可以經營得更好，也正是因為這樣「雞婆」的個性，讓他與許多民宿主人、餐廳老闆，都成了好朋友。

一路上跟在老爸身邊，一起經歷大起大落，其實，學到最多的是我，因為有太多的企業家會教孩子怎麼成功，但卻很少有人「有機會」可以去教孩子怎麼面對失敗。事實上，對於企業的經營來說，「創業」與「收攤」一樣重要，然而，創業的學問在每個商學院都有課程，收攤的功課卻是除非親身經歷，否則無從學習。

另外，我最深的感觸是，有太多的企業經營者，當初之所以選擇創業，是為了想讓家人過得更幸福，然而，在企業成功之後，卻往往更加辛苦忙碌，離幸福越來越遠。所謂的「越飛越高」，也不再是為了更高的理想，而是為了可以「不需要面對降落」的難題。現在的我，也深切的認知，企業所追求的「永續經營」，就跟過去皇帝追求的「長生不老」一樣，樣並不存在，都只是「不能戳破的幻想」。真正務實的態度，是應該要把學習創業當做「學開飛機」；學會「起飛」很重要，但把「降落」學好更是關鍵。因為唯有安全降落之後，我們才會到達終極目的地。

說真的，這幾年也是我們全家人重新獲得「幸福家庭生活」的時刻，一家老小常有機會聚在一起聊天、吃飯、住民宿。過去爸爸雖然開的是名車，但卻總是忘了享受車外的美麗陽光與新鮮空氣；身穿華服，卻總是感受不到舒服的微風吹拂。我跟爸爸在這三年內的對話，比過去三十年要多得太多！我從內心深刻感受到一件事實，那就是，事業成功讓爸爸經歷的是辛苦，事業失敗卻讓爸爸得到的是幸福。

在爸爸出版第十四本書的前夕，我要特別感謝上帝給我們的所有經歷。我深信，有時候，上帝拿走我們手上心愛的寶貝，那是因為只有當我們兩手空空，祂才能賜給我們更珍貴的禮物。

——戴東華

目次｜CONTENTS
戴勝通的幸福民宿地圖

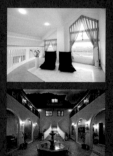
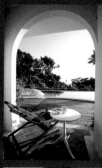

PART
1

MY POINT OF VIEW

「對味」

每個人心中都有一座民宿，

才能玩得爽！

為什麼要玩民宿？

絕佳環境 × 絕美空間 × 絕讚主人

01

MY POINT OF VIEW

精采魅力「三絕」，讓民宿如是動人！

民宿之所以動人，正因為有「三絕」！
我到過世界一百多國，住過許多叫得出名號的星級飯店，
但台灣民宿的豐富、舒適、自在，最讓我難以抗拒！

前半輩子，因為工作的關係，讓我有機會走遍世界一百多個國家，所住之處，也大多是叫得出名號的高級旅館，像是紐約的「華爾道夫」之流。而在工作之餘，我也會到各地景點進行遊覽、品嚐在地美食、體驗風俗民情，也因此，三十多年來，累積了不少遊歷心得。這樣的經驗，讓我常在心中揣想：台灣難道沒有這樣讓人心動的地方嗎？

後來，在一次偶然的機會下，我去到宜蘭一間民宿住宿，之後便欲罷不能，不但從此愛上台灣民宿，也開始「玩」起民宿。特別是在自己邁入耳順之年後，不但更認真到處蒐集訊息，甚至比對著台灣地圖，一間一間按圖索驥、前去探訪住遊，就這樣，幾年下來，累積了我對台灣各地民宿的熟識程度。

剛開始，我也說不出究竟為什麼民宿這麼吸引我，到後來，有不少朋友也問我，於是，在我仔細分析、歸納之後，得出了一個簡單的結論，那就是「台灣民宿有三絕」——環境清幽、空間絕美、主人充滿個性又有人情味，正因為這三大魅力，讓我「深陷民宿」，而且越玩越有趣，「對民宿上了癮」！

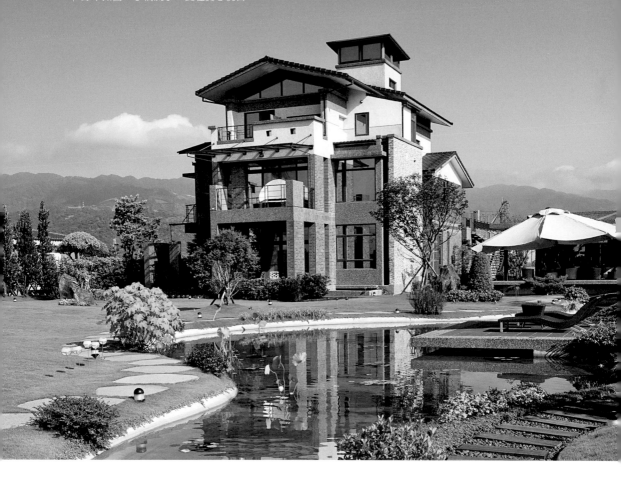

「員山新天地」景致如畫，美麗的庭園綠草如茵、小橋流水，實在賞心悅目。

1.地點環境清幽！

來去鄉下住一晚，大自然的景致真無與倫比！

台灣依山傍水，各個鄉鎮縣市自有不同的景觀特色。而民宿之所在，大多遠離塵囂，無論建在海邊或山上，遺世獨立的自然景致，往往成為私房景點。像是面對蔚藍大海的一望無際、置身山林遠眺層層堆疊的深淺碧綠，或是漫步田畦靜享恬適淳美鄉村風光，加上日光夜影、四季變化的自然景觀，真是美不勝收！

也因此，只要去到民宿，就能將生活中的瑣事壓力通通暫放一旁，讓人忘卻塵囂煩擾，深切感受到回歸土地、簡單生活的美好。譬如宜蘭、花蓮、台東、苗栗、南投、屏東，更以具有豐富的風土色彩聞名。而許多民宿就隱身在那山巔水湄之間，彷若一顆顆璀璨的寶石，讓這些地方更添迷人之處，不但豐富了當地的旅遊資源，更展現了台灣民宿獨具的景觀價值。

本來就是風光明媚的縣市，而苗栗、南投、屏東，更以具有豐富的風土色彩聞名。

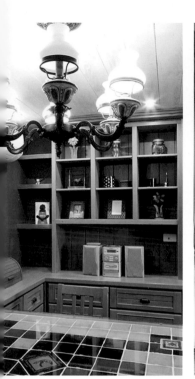
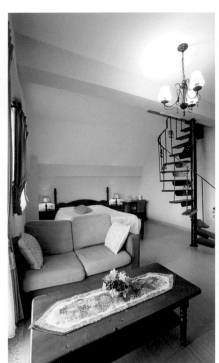

| 從外觀建築到室內設計，每一家民宿都別出心裁、各有亮點，令人驚豔。

2. 空間超有特色！

建築裝潢百百款，
每一家的亮點都讓人驚豔！

住過台灣各地的民宿之後，讓我親身體驗到，咱們的建築師和室內設計師還真厲害！從北到南、從西到東，各地民宿所展現的建築風格實在精采多元、無奇不有，不管是巴洛克式、南洋氛圍、歐式古典、中國林園、閩南色彩、愛爾蘭風、地中海式……，幾乎無所不包，而且，不但外觀充滿特色、超級吸睛，進到室內，裡面的豐富程度，更往往令人驚豔咋舌！無論是沙發傢俱、杯盤餐具、床枕寢具、衛浴設備、牆面裝飾……，都精緻奇巧，美輪美奐，只要看一眼，就讓人心動不已，恨不得自己家裡也能變成這樣那樣，所以，怎不吸引人流連忘返？

我跟太太說，台灣既然有這麼多漂亮得不得了的民宿，又各具風情，根本家裡不用花大錢裝潢，因為就算是一個禮拜去住一間，我們這輩子也體驗不完，而且還能享受到不一樣的空間設計之美——你說，這是不是台灣民宿的一大魅力？

| 由左而右，分別是「陽光佈居」、「蜻蜓石」、「日初雲來」的親切女主人。

就像認識新朋友，
每個人的生命都充滿傳奇！

民宿主人，是我認為入住民宿最值得體驗的精采重點！說真的，會去經營民宿，這些人，都有很「異於常人」的地方。在我認識的民宿主人當中，有億萬身價的回流台商，有位居高級學府的教授夫婦，有移居台灣的異國鴛鴦，有懷抱夢想的年輕男女，他們背景各異，卻不約而同的投入「民宿」這項辛苦的行業，不僅投入金錢、體力，更將全副心思都付諸其中，只為「蓋出心中那座民宿」！可想而知，那需要多大的動力？多堅定的意志？而背後，又充滿多少值得探索的美麗故事？……

每到一家民宿，我一定會想盡辦法認識主人，這不但是我事前必作的功課，也成為我住民宿的一大樂趣，因為從他們身上，我不但可以吸收到好多好多的精采人生，而且，也能從他們無私的分享中，更加深刻的感受到那家民宿的肌理精髓，進而愛上這家民宿！──沒有了精采的主人，任是再豪華輝煌的建築，也不過只是漂亮的軀殼，唯有充滿生命力的經營者，才是民宿之所以動人的靈魂！

PART 2

BEST SERVICE B&B

主人服務超優！去一次就會想再去的

【好客民宿】！

緩慢

新北 瑞芳

一路開到北海道的「台灣之光」民宿

兩個愛作夢的女生，從「薰衣草森林」跨界到民宿，
在金瓜石開啟「緩慢」美學，讓人住得舒服，吃得滿足，
深刻體會「慢下來・人生好美」的幸福……

戴勝通滿意指數

景觀環境	★★★★
住宿空間	★★★★☆
服務品質	★★★★☆
餐飲水準	★★★★☆

01
BEST SERVICE B&B

INFO 地址：新北市瑞芳區金瓜石山尖路93之1號　電話：(02) 2496-1111　占地：300坪
房數：15間　價位：$3,500~7,600，房價含早餐及迎賓茶點。　提醒：請勿攜帶寵物。

心動焦點

洋溢「幸福感」的居住氛圍

在談「緩慢」之前，一定要先從主人翁，也就是開啟台灣景觀咖啡館風潮的「薰衣草森林」創辦人──慧君和庭妃談起。這兩個愛孵夢，並且把夢想落實、成就出一方天地的女生，最讓我佩服的地方，就在於她們不一樣的眼光，以及敢於實踐的毅力與勇氣。她們的創業故事，曾經感動無數人，而浪漫的「薰衣草森林」也成為一則紫色傳奇。在成功經營品牌之後，她們也將事業觸角從咖啡館跨界到民宿業，而

對於喜歡民宿的朋友們來說，「緩慢」絕不陌生，雖然它開幕不到四年，卻已擁有許多的肯定──我曾看到一位網友留言：「我發現一間叫做『緩慢』的民宿，顧名思義，應該是要讓去的人都能放鬆心情、放慢腳步。心想，那就帶著家人去見識一番吧，但點進線上訂房，這才發現不可能『緩慢』下來了，因為接連幾個月，訂房紀錄全是紅通通的一片！逼得我只好動作加快、下好離手……」從這樣的陳述形容，不難看出「緩慢」受歡迎的程度。那麼，它究竟是好在哪裡呢？

用空間說故事，營造出溫暖感覺，
是「緩慢」民宿最迷人的地方。

「緩慢」正是她們打造的民宿。

「緩慢」和一般民宿最大的不同之處，
在於它率先實施「制度化管家管理」，透
過有系統的培訓，訓練出一整個團隊代
替主人慧君和庭妃來照顧客人，提供更
細膩的服務，並建立出品牌信譽，深獲
肯定，也因此，一路從基隆金瓜石、花
蓮石梯坪，一直開到了日本北海道的美
瑛，寫下了台灣民宿發展史的新頁！

我覺得，這兩個女生經營民宿的厲害之
處，就在於她們很會用空間說故事，一如
她們自己所言：「『緩慢』不只是一間民
宿的名稱，而是在此居住的氛圍。」所以，
儘管只是一張問候小卡片、一隻小熊布
偶，卻都能勾起人們心中無限幸福，因為
那生活中的「小確幸」，正就是讓焦躁空
虛的現代人得到片刻喘息、獲得紓展療癒
的最佳解藥。此外，細膩的服務，也讓我
感受深刻。打從辦理入住手續，他們就貼
心的想到不讓客人在櫃檯罰站，而是招呼
你到等候區享用迎賓飲料，等辦好之後，
再由專人領你一同前往客房──這種連五
星級飯店都未必有的待客之道，真的很窩
心。然而，出書前夕，竟傳來慧君罹癌過
世的消息，實在令我深感惋惜！

採用當地新鮮食材的「山月慢食」，提供具地方色彩的「鄉村料理」，但擺盤講究，不但融入日本懷石風，早餐竟然端出「九宮格」設計，如此精緻巧思，也是全台第一。

加碼體驗

融入「在地情」的鄉土料理

正如同絨毛小熊之於「緩慢」，「山月慢食」也是它的招牌特色之一。不過，由於強調採用當地新鮮食材入菜，並搭配特調醬料，因此，得事先預訂才行。

所供應的菜色，是融入當地礦工飲食文化的「鄉村料理」，在作法上以簡單烹調、保持食材原味為原則，至於擺盤，則帶有日式風格。尤其特別的是，這裡還有「說菜」服務，用餐時，管家會把食材的來源典故、最好的品嘗方式等加以解釋說明，讓人在感受美食好滋味的同時，更能深刻了解其背後的精髓與美好。

我覺得這裡的菜做得很到位，像是醃製番茄、炸鮮蚵、鹹水蝦、飛天烤魚卵、特製礦工飯等，不管是冷盤、熱菜、主食，還是點心，每一樣都很好吃。讓我印象深刻的「飛天烤魚卵」，用的是無骨雞翅膀，塞進魚卵後烤熟而成，表皮焦黃酥香，內裡軟嫩Q彈，令人回味無窮。而「特製礦工飯」雖然看起來黑黑的，但一入口才知道別具風味，原來米飯是用有機炭煮成的，難怪特別香。但可別忘了要慢慢吃，才能領略「慢食」的真滋味。

八角居所

最美老樹環抱的白色豪邸

大樹下，一座優雅的別墅，一大片綠茵草坪。

那風景，美得像是夢境。

帶著孫子，我最愛在這裡看樹、捉迷藏，

每一分鐘，都有值得記憶的風景。

戴勝通滿意指數

景觀環境	★★★★☆
住宿空間	★★★★
服務品質	★★★★☆
餐飲水準	★★★★☆

02

BEST SERVICE B&B

INFO　地址：苗栗縣獅潭鄉新豐村八角坑2-1號　電話：(037) 932-666　占地：3300坪
房數：5間　價位：$4,200~8,000，房價含早餐及下午茶。　提醒：請勿攜帶寵物。

在一片廣袤的草坪上，放眼盡是高大綠樹，漂亮得宛如電視廣告片裡才會出現的夢幻綠林──這樣的地方，你曾親眼看見過嗎？而它，就真實存在於苗栗鄉下、人煙稀少的「八角坑」！更棒的是，裡面居然還有一座美得像白宮的房子，而且，還可以讓你入住！

心動焦點

景觀樹林裡的靜謐豪宅

「八角居所」的主人朱先生，年紀與我相仿，他繼承父業，從事的是「景觀樹木」栽植的工作。由於現在有愈來愈多的私人豪宅、遊樂園、公共藝術建築都重視環境造景，對於景觀植物的需求愈來愈大，所以，每顆樹的價值不菲，一、兩百萬都算常見。他家裡這片廣達三千坪的土地，不但植有五葉松林、山櫻花、落羽松、楓樹，而且還有赤桐、樟樹等原生樹種，樹齡動輒百年，甚至還有一棵茄苳樹已經超過兩百歲，可說是「鎮園之寶」，極其珍貴。但就在這樣一座原始樹林裡，朱先生蓋了一幢房子，還僅用了整片土地百分之五的面積──可想而知，住在這樣的環境，有多麼迷人？

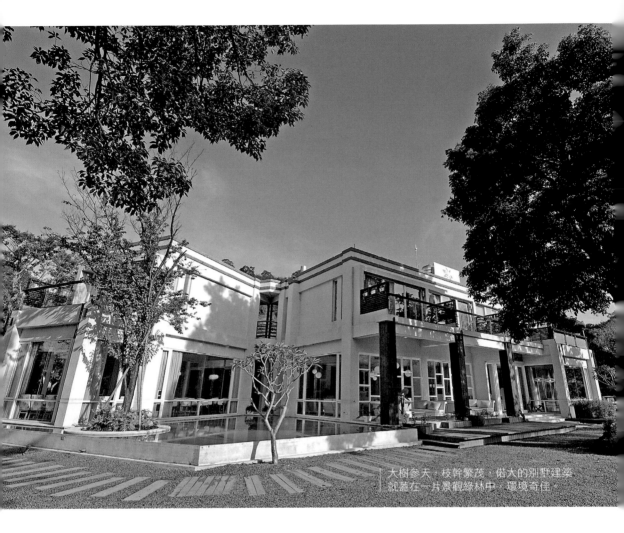

大樹參天，枝幹繁茂，碩大的別墅建築就蓋在一片景觀綠林中，環境奇佳。

純白典雅的建築，呈扇形開展，不但巧妙分割為一棟主屋與兩棟附屬建築，並有靜謐蔚藍的景觀水池相串連，加上周遭高聳樹木的映襯，顯得大器雍容，卻又自然可親。內部空間，則充滿時髦的現代感，雖然僅有五間房，但每一間都散發出精品級的品味，不僅舒適、有質感，還能看見窗外的濃蔭綠樹與天光水影──所謂的「豪宅」，應該就像這樣！

有一回，我帶著中天新聞台的記者去參觀，本來他們只是要做一則幾十秒的報導，但攝影師情不自禁、無法喊「卡」，一拍就是六小時，嘴裡還不斷喃喃說著：「這麼美！不拍太可惜了……」

對我來說，這裡像是舒心、講究隱私的招待所，除了環境好、房子漂亮之外，親切的朱先生夫婦，更讓我有「回家」的感覺，也因此，我特別喜歡帶著家人親友一起包棟入住，享受天倫之樂。尤其，這裡可以看到好多大樹、奇樹，所以，我總愛和孫子在森林裡散步、玩躲迷藏，每一次都玩得不亦樂乎，開心得不得了！

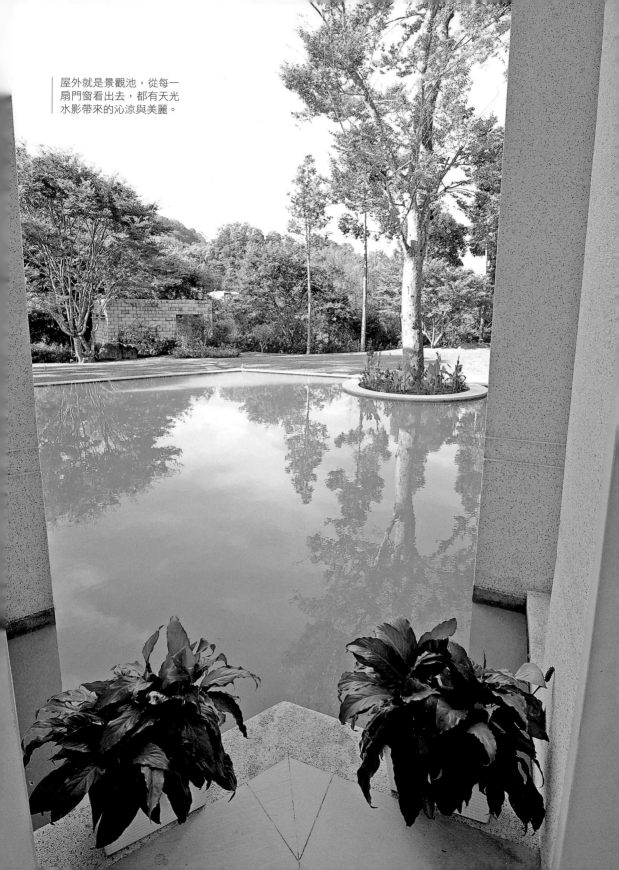

屋外就是景觀池，從每一
扇門窗看出去，都有天光
水影帶來的沁涼與美麗。

臥房內散發精品級的氛圍，棋盤式的牆面，深棕色的四柱床，俐落高雅，簡約時尚。

浴室內，以多面圓鏡呼應橢圓形洗手槽，配色仍是一逕的咖啡與白，既時髦又漂亮。

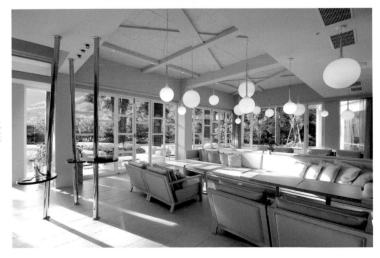

大廳裡燈光璀璨，氣派明亮，透過雅致的白色格狀落地窗，就能肆意飽覽庭園綠意。

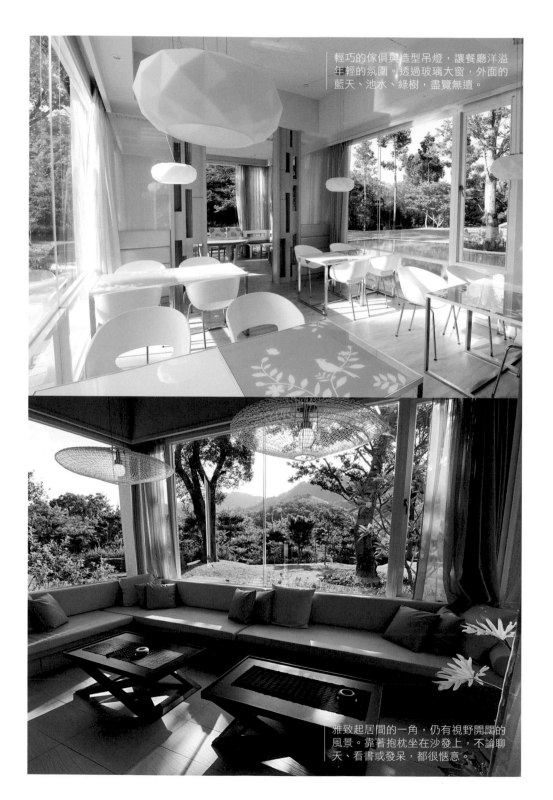

輕巧的傢俱與造型吊燈，讓餐廳洋溢
年輕的氛圍。透過玻璃大窗，外面的
藍天、池水、綠樹，盡覽無遺。

雅致起居間的一角，仍有視野開闊的
風景。靠著抱枕坐在沙發上，不論聊
天、看書或發呆，都很愜意。

| 女主人的私房菜看似平凡，但每一道都有驚人美味，連美食家、企業家都讚不絕口。

滋味一級棒的私房好菜

通常，我帶大家來這裡之後的「集體驚豔」過程是這樣的：一進門，看到一株株漂亮大樹，先就「哇」聲不斷；接著，進到氣宇非凡的屋裡，坐在燈光璀璨、落地窗透亮的大廳中，眼睛還來不及消化裡裡外外融成一片的風景，就又被請到精巧餐室去享用點心。然後，有的人到園裡散步，晚餐時刻一到，只見滿桌香氣四溢的精采好料，一盤又一盤，都是朱太太煮的客家菜，又是一陣驚喜！

老實說，這種家鄉味料理，最能測出掌廚者功力，而朱太太的手藝高超，不管是客家小炒、白斬雞、蒜苗炒鹹豬肉，還是福菜肉片湯，都可口極了，她的滷豬腳，更是我心中的第一名，連名廚傳培梅的兒子程顯灝也超愛，一個人就吃掉大半盤！

另外，這裡的下午茶也很「台」，黑焦糖仙草蜜、純手工甜發糕，別以為外表看起來不怎麼樣，吃到嘴裡，才知道味道有多好，我那個「餐飲集團龍頭董事長」老弟戴勝益，吃不夠還要打包——這麼讚的地方，我已經來過十幾次，怎能不推薦給你？

私房雨露

美景均露，
不藏私的山中家園

暮靄山嵐氤氳的傍晚，讓眼前的青山異常優美。
如果山裡能有個家，我希望它就是「私房雨露」……
山嵐霧雨最為縹緲，讓重重青山更顯迷離寫意，
再加上紅葉在山間點染，分外引人入勝。

03
BEST SERVICE B&B

戴勝通滿意指數

景觀環境	★★★★☆
住宿空間	★★★★
服務品質	★★★★☆
餐飲水準	★★★★☆

INFO　地址：台中縣和平鄉東關路一段松鶴三巷92-9號　電話：(04) 2594-2179　占地：6000坪
房數：6間　價位：$2,950~7,400，房價含早餐及下午茶。　提醒：請勿攜帶寵物。

很多人問我，究竟從哪裡獲得那麼多的民宿資訊？其實，我的資料來源跟大家沒什麼兩樣，多半是從報章雜誌或親友口中得知的，只是因為去得多了，所以，對於「優質民宿」的敏銳度也愈來愈強。

像「私房雨露」，當初就是在報紙上看到報導而發現的，雖然篇幅很小，但卻吸引了我的注意，於是，我從台北開了三個半小時的車直奔谷關，當車行越過橫跨大甲溪上的鮮紅松鶴鐵橋，「私房雨露」也就然近在眼前。還記得當時停好車、順著石板小徑走，瞬間視野豁然開朗，只見一片開闊大地綠草如茵，襯著遠處雲霧氤氳的重重青山，景觀之美，真的沒話說！而大草坪上還有一座令人驚豔的木造玻璃屋，這種天高地闊、青山綠地、原味木屋的組合，正是很多人夢寐以求的「夢想家園」。

心動焦點

樂於分享私宅美景的素梅夫婦

對於我的突然造訪，女主人素梅直說自己「念力太強了！」原來，兩天前她剛好在電視上看到我，心裡才想著：「如果戴董能來這邊看看多好呀！」沒想到，我就真的上門了。

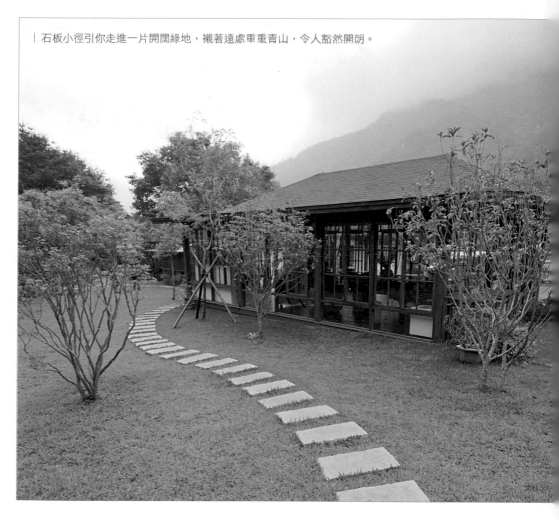

| 石板小徑引你走進一片開闊綠地，襯著遠處重重青山，令人豁然開朗。

問起她開民宿的經過，這才知道，她與先生本來從事鞋類模具生意，工廠設在大陸，客戶遍及全球各大廠牌。但是，「商場如戰場」的緊繃生活，讓她身心困頓、備感疲倦，特別是在看到一位同業好友竟然在壯年之際驟逝之後，身為虔誠佛教徒的她，決定說服先生一起「放下」。

就這樣，兩人帶著家人來到群山環擁、海拔七百公尺高、長年均溫維持在攝氏22～25度的谷關松鶴部落，並且毫不猶豫地買下三百坪土地，決心在此打造理想中的自然家園。後來，又因意外得知剛好附近好幾塊梯田都在求售，於是，素梅夫婦也乾脆買下，而眼見三百坪私人住家竟一晃變成六千坪的大型田園，便讓他們萌生「那就來開民宿吧！」的想法。

夫婦倆放下「大老闆」、「老闆娘」的身段，男主人身兼長工、園丁，女主人則包辦招待、廚娘，經過一番開墾，終於，心目中的「民宿」有模有樣的誕生了。但是，要起什麼名字呢？抬頭一望，傍晚時分，眼前層層疊疊的青山飄出迷濛的山嵐霧雨，景致優雅脫俗令人著迷，素梅福至心靈──就叫「私房雨露」吧，希望這裡的「私房」美景能「雨露」均霑，與有緣人共享。

室內有超大浴缸，戶外還
有泡湯池。

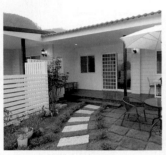

美式鄉村風的住宿小屋，
都有獨立的小院子。

佈置浪漫的雙人臥房。

山嵐雲霧相伴的湯池木屋

這裡的住宿小屋總共不過十間，且散落在草坪上的不同區域，互不干擾。外觀線條簡潔、色彩柔和，總讓我想起過去台北天母的美軍宿舍。裡面的陳設雖然簡單，但卻不簡陋，一床一枕、一桌一椅，都能看出經營者的用心。尤其，有些房型除了大型室內浴缸，還有露天浴池，加上配備名牌「歐舒丹」沐浴用品，讓人很是驚喜。

問她怎麼這麼「捨得」？素梅說，儘管她與先生半輩子開工廠、做生意，但在講求服務的民宿領域，他們卻是不折不扣的新手，也因此，只要有空，他們就會到各地民宿觀摩、看人家怎麼做服務，而在「感同身受」之後，也悟出了「把客人當家人」的心法，不但以交心、交友的心情跟客人相處，也希望能把最好的都提供給客人。她笑著坦承：「以前做生意，都很封閉、會留一手，現在我有話就坦白說，樂於跟客人分享，看到大家來到這裡很開心，我雖然身體疲累，但是心情上卻是無比的快樂！」

大草坪上的玻璃屋，絕佳放鬆空間，別處可沒有。

視野一覽無遺的玻璃琴廳

座落在廣大草坪上的那座玻璃屋，可說是「私房雨露」最迷人的地方，佔地約五十坪，就像是一個大客廳，四面皆為落地窗，引進八方山色。在乾淨的木地板上散置著舒適的咖啡桌椅，臨窗一角還有一架平台鋼琴，是讓客人自由使用、談天說地、休憩賞景的空間。素梅說，許多原本互不相識的客人，都因為在這個玻璃琴廳「相遇」，進而打成一片、玩成一團，甚至成為朋友。而我自從來過一次之後，也經常呼朋引伴，甚至攜帶黑管、小提琴等樂器，相偕來此度假兼「以音樂會友」，自娛娛人。尤其谷關的美景四季各有千秋，但每逢八月下旬入秋之後，一直到隔年春天，山嵐霧雨最為縹緲，重重青山更顯迷離寫意，再加上紅葉山櫻在山間點染，分外引人入勝。

屏東 恆春 海境

海邊半山腰上的漂亮建築

躺在床上就能欣賞日出，
站在露台就能沉醉關山夕照，
很多人說，要去希臘之前，不妨先到這裡來！

04

BEST SERVICE B&B

戴勝通滿意指數	
景觀環境	★★★★★
住宿空間	★★★★★
服務品質	★★★★★
餐飲水準	★★★★☆

INFO 地址：屏東縣恆春鎮山海里紅柴路2-6號　電話：(08) 886-9638　占地：5公頃　房數：4間
價位：$4,200~12,000，房價含早餐及下午茶。　提醒：請勿攜帶寵物。

墾丁是南台灣最熱門的旅遊景點，有陽光，有大海，有沙灘，還有熱鬧的墾丁大街，所以，近幾年來，各式各樣的民宿如雨後春筍般聚集，可說是競爭激烈的一級戰區。有一回，我開車經過恆春，遠遠看到山上有棟雪白的建築，基於對「民宿」的敏感度，我立刻直覺反應：「那肯定是一家景觀很讚的民宿！」而果不其然，當我來到它的門前，定睛一看，這才發現，原來那裡就是「海境」。

心動焦點

美麗海景看不完的摩登民宿

這家民宿雖然地處偏遠，不太容易到達，但在墾丁民宿圈中，向以「無敵海景」著稱，甚至還有「小希臘」的美譽，網路上人氣相當高。

主人尤家兄弟姐妹四人是恆春在地人，老大尤以文因為出身土木專業、在測量顧問公司服務，所以，弟妹們皆以大哥夫婦為「火車頭」，大家一起同心打拚，合作經營民宿。平常現場主要由排行老二的尤嘉祺負責照應，同時，她也是對外的主要「發言人」。

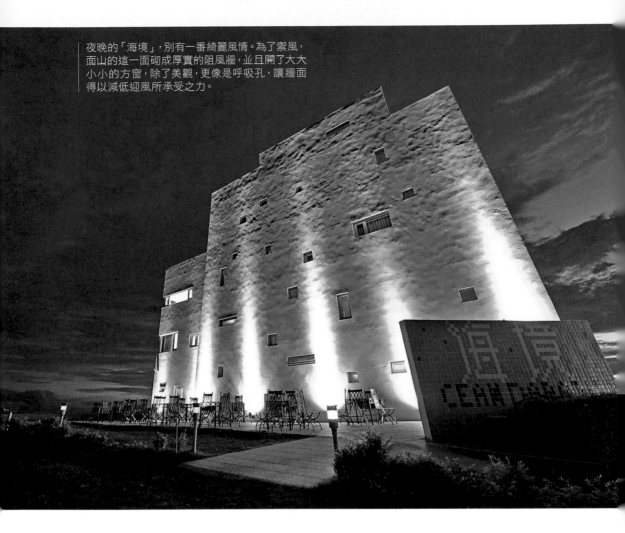

夜晚的「海境」，別有一番綺麗風情。為了禦風，面山的這一面砌成厚實的阻風牆，並且開了大大小小的方窗，除了美觀，更像是呼吸孔，讓牆面得以減低迎風所承受之力。

嘉祺告訴我，「海境」的景觀真是沒話說，只要天氣好，什麼漂亮景致都看得到！對於沒有來過這裡的人來說，這番話也許太過「臭屁」，會以為她只是「老王賣瓜，自賣自誇」。但當身歷其境，親眼目睹「海境」條件的優渥之後，就知道這位尤家二姐為什麼敢這樣說話──兩棟宛如藝術品般的純白建築，氣宇軒昂的蓋在山頭廣達數公頃的土地上，不但朝迎日出、暮送夕陽，還居高臨下，將浩瀚蔚藍藍海洋及腳下漁村美景盡收其中。也難怪，無論從什麼角度欣賞，「海境」都有看不完的美景。

此外，我覺得打造出這兩棟充滿現代感建築物的設計師，實在很有膽識，因為他似乎無視於恆春強勁的落山風，大量採用玻璃，讓建築本身更添摩登美感──除了對當地風向、地形、氣候具有足夠了解，又對建築專業深具相當知識的尤家大哥，還有誰敢這麼做？

光是外觀，「海境」拔地而起的大器之姿，就已夠讓人震撼。白天，有藍天白雲以及陽光的映襯，它顯得生氣勃勃、神采奕奕；到了夜晚，在晚霞餘暉以及特殊投射燈光的交相輝映之下，它更流露出華麗旖旎、流光絢爛的浪漫風情。

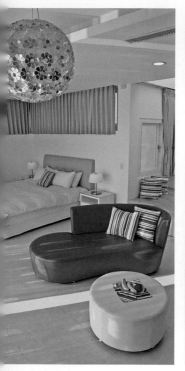
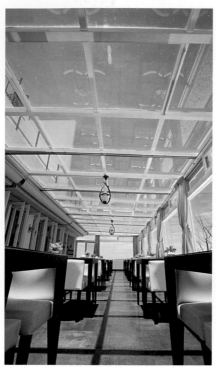
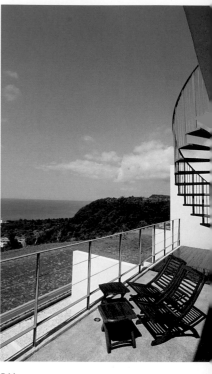

坐在陽台可欣賞汪洋藍海，玻璃餐廳裡可仰望無際藍天，回到臥房，還有設計摩登的藍色沙發——希臘般的藍，似乎是「海境」的代表色彩。

設計裝潢有質感的時尚空間

在建築及裝潢上，主人也費盡心思。

整體而言，雖然走的是「時尚極簡風」，但是，無論對建材的選擇，還是設計感的要求，都反映出對「品質」的追求。往往一張沙發、一盞燈，甚至是一個洗臉槽，就能畫龍點睛，帶出整個空間的視覺焦點，不僅吸睛，也具體呈現出「海境」所要傳遞的質感。

此外，也正因為地處恆春西半島的絕佳位置，擁有一望無際的海洋景致，所以，民宿內外到處都擺放款式各異的椅子，為的就是要讓入住其中的客人，都能隨時隨地用最舒服的姿勢，好好欣賞「海境」盛景。

如果你愛海也愛山，那麼，我要推薦你住「VIP雙人房」，因為這不但是整個民宿裡設備最棒的房間，同時，還擁有令人激賞的雙面景——有山的那一面，可以看到璀璨日出，有海的那一面，可以欣賞浪漫落日。夜幕低垂之際，還能在面向月光海洋的私人露台上仰望燦爛星空，並在泡澡同時，透過天窗體驗「天人合一」的暢快浪漫，有夠讚啦！

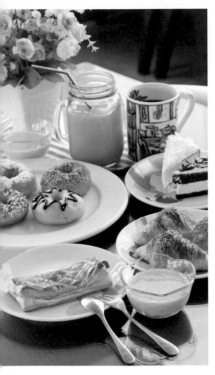
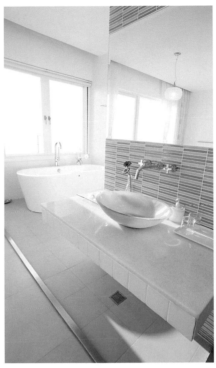
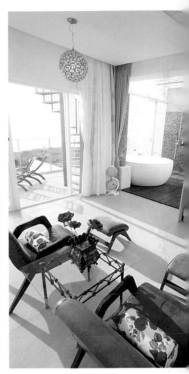

除了天然美景，「海境」對於室內裝潢及餐飲服務的要求，也呈現出精緻細膩的質感，讓人可以清楚感受到民宿主人的用心與品味。

充滿濃郁海洋味的精采順遊

來到「海境」，除了欣賞目不暇給的美景，我覺得還有一件事，你一定非做不可，那就是坐在有如玻璃屋般漂亮的餐廳喝下午茶，享受陽光從屋頂灑下、照得人身心舒暢的愜意——我還真不知道，除了這裡，台灣還有什麼地方可以這樣？

一邊啜飲新鮮果汁，一邊大嚼當地有機番薯烘焙的「地瓜泥起酥派」，一邊還能肆無忌憚、不怕風吹雨淋的望向藍得那麼自然灑脫、屬於墾丁的天空！

此外，如果時間充裕，我建議在這裡多住兩天，因為可以就近前往萬里桐浮潛、探訪潮間帶，也可以去紅柴坑搭半潛艇賞珊瑚海香菇，還能到貓鼻頭、龍鑾潭、後壁湖走走，實在有太多地方可玩。同時，尤二姐也拿出口袋裡的私房景點，推薦大家前去一探有「恆春後花園」美稱的「山海國小」，因為「無風來亂」，所以裡面的花草植栽真的很漂亮！

除此之外，如有興趣出海，還可參加「海境」安排的恆春西半島遊艇之旅，除了感受馳騁海洋的暢快，也能體會從海上欣賞「海境」的美，肯定值回票價！

蜻蜓石

停駐山中，
眺向大海的玻璃蜻蜓

在荒山裡遇見蔚藍的海，在滿天蜻蜓飛舞處圓夢。
昆蟲教授的慧眼，讓山上的玻璃蜻蜓完美翱翔……
夜幕低垂，當「蜻蜓石」燈火通明，
便成為宜蘭山中最通透閃爍的亮點。

05
BEST SERVICE B&B

戴勝通滿意指數

景觀環境	★★★★☆
住宿空間	★★★★
服務品質	★★★★☆
餐飲水準	★★★★☆

INFO
地址：宜蘭縣頭城鎮武營農路路底　電話：0975-830-870　占地：2,400坪
房數：5間　價位：$6,500~14,000，房價含一泊四食。　提醒：請勿攜帶寵物。

「宜蘭」山上有隻玻璃做成的「大蜻蜓」民宿！」當「線民」兼好友朱正堂先生第一次告訴我這個消息時，其實，我還不太明白他到底是什麼意思，直到跟著他一路來到位於頭城山區的「蜻蜓石」，霎時，那躍入眼中的壯麗景致，讓我不禁在心中驚嘆：「真是太漂亮了！」同時，也暗自慶幸，剛剛從山腳下一路開了幾十分鐘的車，歷經長達2公里的髮夾彎、窄小陡峭、難以會車的山路，好在沒有半途放棄，因為眼前這樣的景色，要上哪裡去找啊？

心動焦點
昆蟲系教授夫婦的「蜻蜓建築」

站在民宿正前方，會發現大器的主體建築走的是極簡風，玻璃牆外那彎蔚藍的游泳池巧映山色，與天光連成一氣，輝映成一泓清碧，再加上借景遠方大海，遠近交融，形成美麗無比的水天一線。而除了景觀絕佳、名字特別之外，建築主體也非常驚人，蓋成了一隻「蜻蜓」的樣子，而它的主人，正是任職於台灣大學昆蟲系的石正人教授與妻子張聖潔夫婦。

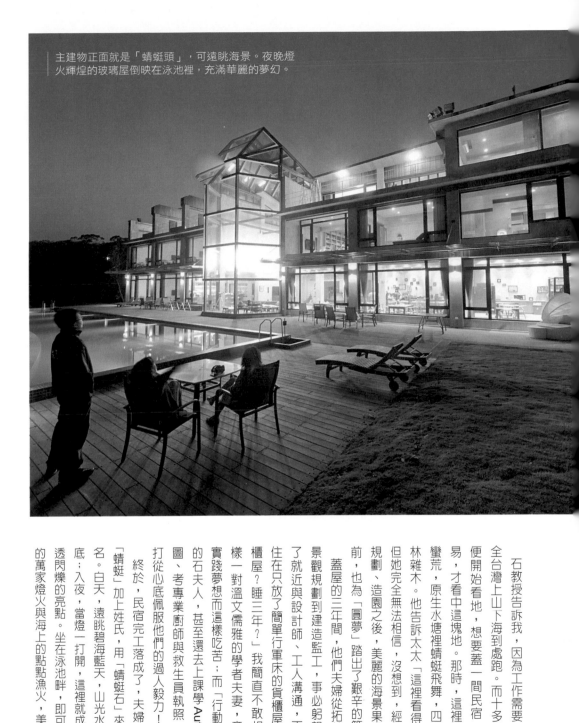

主建物正面就是「蜻蜓頭」，可遠眺海景。夜晚燈火輝煌的玻璃屋倒映在泳池裡，充滿華麗的夢幻。

石教授告訴我，因為工作需要，他經常全台灣上山下海到處跑。而十多年前，他便開始看地，想要蓋一間民宿，好不容易，才看中這塊地。那時，這裡還是一片蠻荒，原生水塘裡蜻蜓飛舞，四面都是叢林雜木。他告訴太太「這裡看得到海」，但她完全無法相信，沒想到，經過長時間規劃、造園之後，美麗的海景果然出現眼前，也為「圓夢」踏出了艱辛的第一步。

蓋屋的三年間，他們夫婦從拓荒開墾、景觀規劃到建造監工，事必躬親，而為了就近與設計師、工人溝通，更居然就住在只放了簡單行軍床的貨櫃屋裡！「貨櫃屋？睡三年？」我簡直不敢相信，這樣一對溫文儒雅的學者夫妻，竟能為了實踐夢想而這樣吃苦；而「行動力」超強的石夫人，甚至還去上課學AutoCAD繪圖、考專業廚師與救生員執照，真讓我打從心底佩服他們的過人毅力！

終於，民宿完工落成了，夫婦倆決定將「蜻蜓」加上姓氏，用「蜻蜓石」來為民宿命名。白天，遠眺碧海藍天，山光水色盡收眼底；入夜，當燈一打開，這裡就成為山中通透閃爍的亮點。坐在泳池畔，即可欣賞山下的萬家燈火與海上的點點漁火，美不勝收。

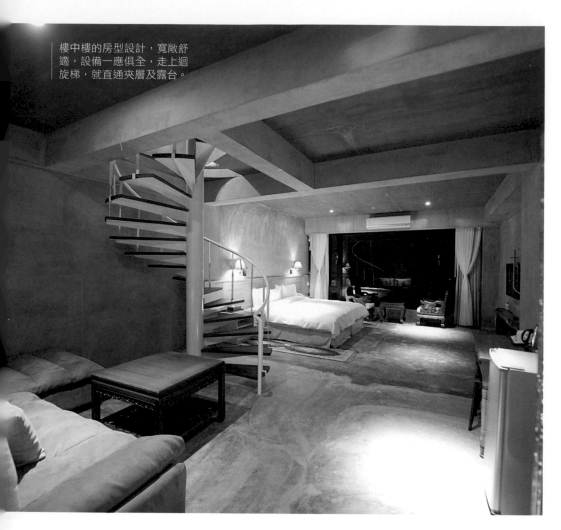

樓中樓的房型設計，寬敞舒適，設備一應俱全，走上迴旋梯，就直通夾層及露台。

住起來有夠舒適的超大空間

在內部空間方面，「蜻蜓石」的現代禪風也很讓我心醉。建築上大量運用木頭、石材、清水模、粉光牆，傢俱的選用及家飾的陳設，則充滿簡約自然的風格，無論是位於一樓的客廳、用餐區等公共區域，還是分散在一、二樓的住宿房間，都非常舒適、賞心悅目。

客房挑高、坪數大，最小的都有二十坪，而二樓的觀景套房更達四十坪，幾乎等於一般三房兩廳的公寓！而樓中樓的設計，更強化了奢侈的空間感，第一層樓除設有沙發區、衣櫃、梳妝桌椅等，雙人床則放置在大落地窗旁，簡單通透中充滿自由感，觀海看山賞景一切隨你；而超大的乾濕分離衛浴，光是看就很過癮。隨著質樸的螺旋梯上到夾層樓面，木作的和式空間機能性強，聊天、午睡、打枕頭仗，超開心。此外，寬敞的露台不僅能賞月、看星星，還設有露天溫泉浴池，可以邊泡澡邊賞景。我不但帶太太、兒子來過，而且，就連多達二十個人的兄弟姊妹家族性親友度假，我也特別安排到這裡來，大家都開心到不想回家！

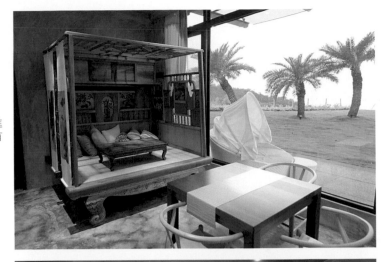

位於一樓的公共空間，陳設不俗。自南洋引進的茶座臨窗而置，別有一番風情。

吧台前是主人與旅客交流談心的絕佳場所，採用磚材、原木打造，風格自然明快。

游泳池前方就是一望無際、視野無遮的遼闊景致——這正是主人當初看上這塊地的原因。

牆上展示的昆蟲標本，是男主人的收藏珍品，流露出「昆蟲系教授」的色彩。

一泊四食包含下午茶，同樣一人一套，有甜點、鹹點、水果，還有飲料。

相較於大部份旅館提供的歐陸美式早餐，這裡的清粥小菜，很有台灣味。

套餐式的晚餐，吃得到香魚和櫻桃鴨，除了豐富配菜、燉湯、甜點和水果，還附上一杯紅酒。

每道菜都充滿心思的「一泊四食」

因為「一進到『蜻蜓石』就舒服得不想出門了」，加上主人夫婦也考慮到民宿建在山上，客人下山覓食不便，所以，這裡的房費貼心的包辦了所有餐飲，而且，比日本溫泉旅館標準配套的「一泊二食」還豐盛，給你涵蓋早餐、晚餐、宵夜、下午茶的「一泊四食」！雖是無菜單料理，但「在女主人的用心要求之下」，這裡的餐飲不但用料新鮮，菜式的規劃也看得出很花心思，例如：早餐以台式清粥小菜為主，還搭配當日現撈的現烤魚；晚餐有以醉雞手法做成的冷盤肉片，還有採用宜蘭著名櫻桃鴨與香魚烹製的主菜；下午茶供應的是甜鹹點心搭配新鮮水果和飲料；宵夜則隨季節更換，春秋提供米粉湯、夏天有紅豆牛奶刨冰，冬季甚至吃得到薑母鴨！

老實說，「蜻蜓石」的確是我去過這麼多民宿以來，最欣賞、最喜歡的前幾名，除了地理位置絕佳、造就無與倫比的優美景觀，還有很讚的住宿空間，加上老闆親切健談，東西又好吃，也難怪常常客滿啦！

Sunday Home
電腦工程師的風格田中屋

現代好男人，好丈夫，好爸爸，
在一片水田環抱中，孕育慢活場域。
與妻子攜手打造溫馨鄉村之家，也是幸福民宿，
讓每個停駐的人，都好滿足。

戴勝通滿意指數

景觀環境	★★★★
住宿空間	★★★★
服務品質	★★★★☆
餐飲水準	★★★★☆

06
BEST SERVICE B&B

INFO 地址：宜蘭縣三星鄉大埔二路327號　電話：(03) 989-8386　占地：400坪
房數：5間　價位：$2,800~6,000，房價含早餐。　提醒：請勿攜帶寵物。

太太阿娟有次到宜蘭玩，朋友介紹她到「Sunday Home」坐坐，回家後，她告訴我那裡真的很不錯，於是，我便上門去探訪。結果，不但被那裡的慢活氛圍吸引，更與個性開朗的年輕主人成了忘年交。

民宿緣起

科技人轉行，想陪孩子一起成長

男主人林彥哲原本服務於資訊業，但婚後，他希望自己不要成為一個「在孩子成長中缺席」的爸爸，所以，當岳父提供一塊地給他們蓋房子時，他便思考轉變生活模式，並踏上「民宿主人」之路。他說，儘管過程艱辛，但回首一路走來的收穫，他仍覺得當初的堅持是值得的！

在這個電腦工程師的規劃下，「Sunday Home」不但具有整體感，而且功能性完整，並保留大片土地鋪草、植樹，讓二層樓的房舍擁有足夠的綠意庭園，也和周邊水田風光相呼應。建築外觀以現代鄉村風為基調，屋瓦與牆面色彩自然協調，此外，為順應天氣多雨，特別採用斜屋頂與瓦片，並從主屋延伸出挑高兩層樓的採光廊棚，創造半戶外的活動空間。

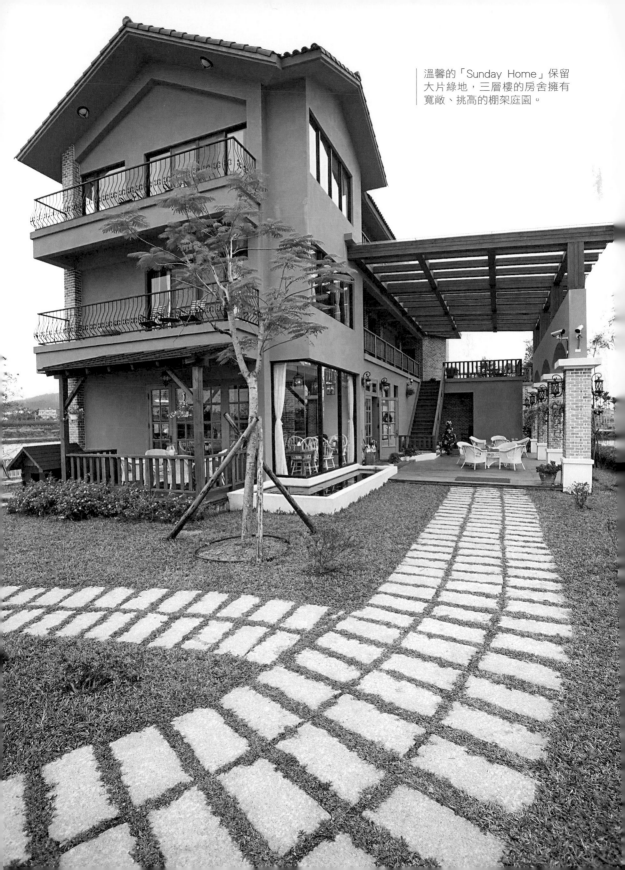

溫馨的「Sunday Home」保留
大片綠地，三層樓的房舍擁有
寬敞、挑高的棚架庭園。

甜美鄉村風，周一到周五都溫馨

進入屋內，會發現活潑的室內空間仍維持濃濃的鄉村基調，一樓是玄關大廳，以及開放式的餐室與廚房，從佈置到陳設都精巧可愛，讓人有來到「童話小屋」的莞爾。五間客房分別以 Monday、Tuesday、Wednesday、Thursday、Friday 為名，呼應「Sunday Home」的總稱，似乎在告訴大家：只要來這裡，天天都有星期天的好心情！房間裡有美麗窗景，襯映一室清新──色感豐富的紅磚牆、進口木作家具及大床、清新淡雅的拼布床褥，散發「甜美家園」的溫馨。落地窗引進充足陽光，小陽台提供深呼吸與伸懶腰的天地，還有小起居室可以沈思、閱讀、小聚，設想十分細膩。曾經擔任「宜蘭縣鄉村民宿發展協會」理事長的彥哲告訴我，許多民宿只強調硬體，但卻欠缺最重要的精神──貼心服務，所以，他和麗玲希望能經營出「Sunday Home」的特色，讓來過的人都能記得在此停留的舒暢，甚至和他們變成朋友，常常回來玩。

我很認同他的看法，因為「人」正是「民宿」最可貴最的財富，不是嗎？

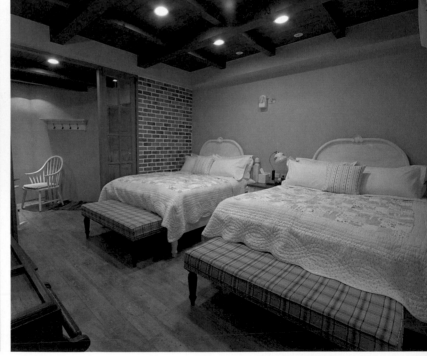

| 屋內洋溢歐美鄉村風格，磚紅、草綠、淺褐的色彩搭配，從客廳到臥房都雅致活潑。

不訂吃不到，女主人私房拿手菜

一樓邊間的餐室兩面採光，旁邊就是開放式廚房，這個空間是「Sunday Home」的靈魂所在，無論是男主人還是女主人在裡面備餐，都能一邊和客人們閒話家常，讓彼此之間沒有距離，真的像是來到自己朋友家一樣。

通常早餐是由麗玲負責，端上桌的是在地的羅東豆腐、五結鄉小花生，還有主人自家種的鮮蔬，而且都是當天清早現作，讓人聞到香氣就忍不住跳下床、直奔廚房。到了下午茶時間，輪到彥哲上場，他精選台灣紅茶及現沖咖啡，搭配充滿創意的手作戚風蛋糕，不論是南瓜還是鳳梨風味，都讓人入口驚喜、齒頰留香。另外，偷偷告訴大家，女主人麗玲的手藝超棒，她所做的家常菜，實在好好吃，但彥哲心疼太太忙不過來，不斷交代：「戴董，別再推薦了啦，她會太累！」可是，我忍不住還是要說出來，因為「好東西就是要跟好朋友分享」嘛！只是目前「Sunday Home」只提供房客早餐，至於晚餐，是採預約套餐式，如果想吃，記得要事先預訂喔！

| 開放式的餐室具有漂亮的窗景，可口的早餐、午茶，吃得出主人夫婦的手藝和心意。

以合金寨

豪氣干雲，幫主之家

米棧古道旁，有一處動人祕境，

這裡有動人的風光，漂亮的屋子，還有很大的門。

如果你嚮往騎馬馳騁的快感，

那麼，英挺的「幫主」會讓你一償宿願！

07

BEST SERVICE B&B

戴勝通滿意指數

景觀環境	★★★★☆
住宿空間	★★★★
服務品質	★★★★
餐飲水準	★★★★

INFO 地址：花蓮縣壽豐鄉米棧村6鄰米棧2段3號之1　電話：(03) 874-1393・0972-815-193
占地：4甲　房數：11間　價位：$3,500~9,680，含早餐。

這幕才一年多的新民宿，是我跑過的花東數十家民宿當中，讓我「非常有感覺」的一家！開車由花蓮市往壽豐鄉走台11丙線，沿路標進入「米棧大橋」，再走縣道193線右轉南下，約到44公里處，就會看到「以合金寨」招牌旁那扇「有魄力」的大門。但想要進去，可得先下車按鈴、待主人確認「通關密語」才行！

這家位於花東縱谷海岸山脈西面、開花東數十家民宿，是我跑過的

民宿緣起

以和為貴，
夢想擁有一座山寨的早餐店老闆

主人張為貴夫婦原是客家人，近三十年前，在老家中壢以「王姊姊飯糰」打響名號，從早餐車開到快餐店，生意好得不得了！但也因為超勞過度、壓力太大，張為貴一度罹患心肌梗塞，於是，在大病初癒後，夫妻倆環島旅行散心。

在這次旅途中，花蓮的美麗與純樸，讓張太太萌生了遷居的想法，因為她相信，花蓮的緩慢步調一定有助老公的身體調養；加上自己弟弟已定居花蓮多年，若搬過來，也不至於對環境太陌生。就這樣，1997年，他

相較於北台灣的緊張生活，這裡的緩慢步

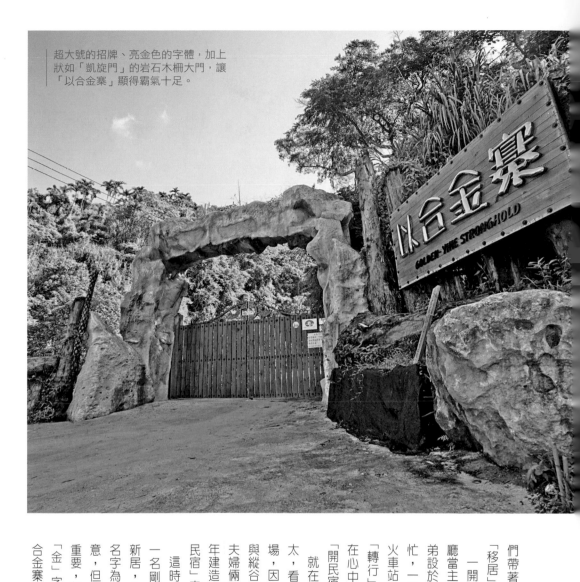

超大號的招牌、亮金色的字體，加上狀如「凱旋門」的岩石木柵大門，讓「以合金寨」顯得霸氣十足。

們帶著著當時還在唸國中的寶貝兒子完成「移居」計畫，在壽豐鄉展開了新生活。

一開始，張為貴在「東華大學」校園餐廳當主廚，也開過牛排館；張太太則在弟弟設於「台灣觀光學院」的早餐店一邊幫忙，一邊學手藝。隔年，夫妻倆頂下壽豐火車站前的店面，並細心加以設計裝修，「轉行」經營早餐生意。而同時，他們也在心中埋下夢想，醞釀著有一天要實現「開民宿」的願望。

就在八年前，受託幫朋友找地的張太太，看上了「米棧大橋」旁的一片養雞場，因為面積大又隱密，加上面對花蓮溪與縱谷平原的至高點，視野絕佳！於是，夫婦倆買下地，花了六年整理，又花了兩年建造，好不容易，他們心目中的「山寨民宿」完工了！

這時，家中成員已增添新媳，還多了一名剛滿週歲的小孫女，一家五口遷入新居，並開始為民宿命名——以張為貴的名字為發想點，原本想採「以和為貴」之意，但他覺得這個年代「合」比「和」更重要，加上太太對五行極有研究、認為取「金」字與其命格相輔相成，所以，「以合金寨」誕生了！

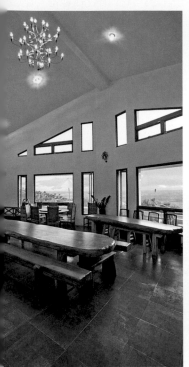

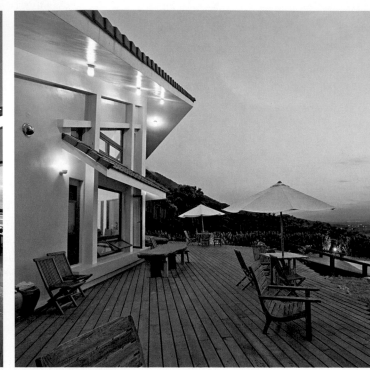

迎賓大廳內部空間氣派，陳設精心。外部則為觀景平台，
華燈初上，更顯景致動人。

景觀精采，
「幫主」全家服務你的馬場民宿

寨子裡共有三棟建築，從入口一路進
來，會先看到主棟「一館」，裡面就是兼
具餐廳功能的迎賓大廳。刻意挑高的格
局，讓空間顯得寬敞大器，各項擺飾陳
設也經過精心挑選，件件精采。此外，
所有傢俱、壁櫃等，都採用厚實原木，
看起來很是具有「山寨」的堂皇氣勢。

至於館外前方的「縱谷觀景平台」，則
具有一望無際的遼闊視野，站在這裡，
可將光復鄉、鳳林鎮之美盡收眼中。所
以主人也巧設舒適的戶外雅座，白天可
以邊喝下午茶、邊賞遠處風光，到了晚
上，因為沒有光害，還可以賞星星、看
夜景，真是棒極了！

有趣的是，這裡雖然以「寨」為名，但
卻沒有「寨主」（債主），主人一家自稱
「幫主」、「幫主夫人」、「少幫主」、「壓
寨夫人」，以及已經兩歲半的「小公主」。
另外，愛馬的「幫主」還養了不少馬匹，
也形成「以合金寨」的一大特色——來到
這裡，不僅能看到主人的馬上英姿，有
興趣的話，也能親自體驗騎乘之樂！

「幫主」張為貴愛馬，在民宿內飼養不少馬匹，遊客若有興趣，也能體驗馳騁之樂。

民宿一館的大門，無論設計
還是材質，都流露「山寨」
的氣勢。

| 房間皆以「五行」為出發點，除以「太極螺旋梯」串聯 「樓中樓」，所配置的傢俱也極具風格。

景風生水起，
十二生肖與五行相融的設計空間

山寨客房也極具特色，從房名到室內設計，皆以中國風水的「五行」為出發，所以，有位於「一館」的「白金房」、「紅火房」，以及「二館」的「青木房」與「三館」的「黑水房」，共四大類型，並以十二生肖為名。但因「少幫主」夫婦屬狗，所以「狗屋」屬於私人居所，客房則為十一間。

相較於最低處的「一館」、「二館」位於園區南側、面對山林環抱，擁有最豐富的綠意；「三館」則座落於最高處林地，可俯瞰整座園區、眺望花東縱谷，呈現最多樣的層次景觀。在格局上，所有房間皆為「樓中樓」設計，其中的白金房、紅火房為雙人房，樓下是小客廳，閣樓為臥房；青木房與黑水房是四人房，上下樓各有一張雙人床，樓下空間並配備桌椅、梳妝台、衣櫃等精巧傢俱。但無論哪一種房型，都能看出主人的匠心獨具，因為就連通往閣樓的樓梯，也結合太極圖騰意象，並以「太極旋轉梯」為名，極富視覺之美──在「以合金寨」的時光，每一刻都值得回味！

境外漂流

抽離，
看見熟悉之外的生活角度

在一成不變的生活裡，究竟欠缺了什麼？……
因為「渴望」，所以才會去「尋找」，
並在「擁有」之後，充滿「發現」的喜悅——
引號裡的字，不只是房間的名字，
更是主人想要給你的體悟。

戴勝通滿意指數

景觀環境	★★★★☆
住宿空間	★★★★
服務品質	★★★★☆
餐飲水準	★★★★

08
BEST SERVICE B&B

INFO 地址：花蓮縣壽豐鄉鹽寮村福德65號　電話：0928-671-403　占地：250坪　房數：4間
價位：$2,800~6,000，含早餐及下午茶。　提醒：1.謝絕12歲以下幼童入住。2.請勿攜帶寵物。

花東的海，極美！於是，無敵海景民宿成為旅人夢想的「歸宿」。從「花蓮海洋公園」繼續往台東方向行駛約兩公里，在鹽寮海邊，有一座魔幻浪漫的建築，藍白色的希臘地中海風情，搭配西班牙建築鬼才高第不規則的魔幻曲線，這座特立獨行、矗立於藍天碧海邊的「境外漂流」，光是它的位置所在和外觀，就已成為眾所矚目的對象。正因為如此，它的人氣夯到不行，住房率百分百！雖然開放在三個月前訂房，但經常五天內就客滿，連我也經常預約不到哩！

心動焦點

奇妙的屋子　開朗的主人

「境外漂流」最出名的，便是它第一眼就讓人被牢牢吸引住的建築外觀，幾乎看不到直線卻又勻襯平衡的設計，很是奇特有趣。遠看是一個面貌，由拱型大門形成的框景中望去，又是另一種面貌；正面有著藍白相間的爽朗，側面像是隻張開大口的變形怪獸，若再從斜後方看去，少了些藍色牆面，又是另一種純粹的簡潔。走累了，坐在前院的小躺椅，仰首回望，一圈圈層疊而上，彷彿是透

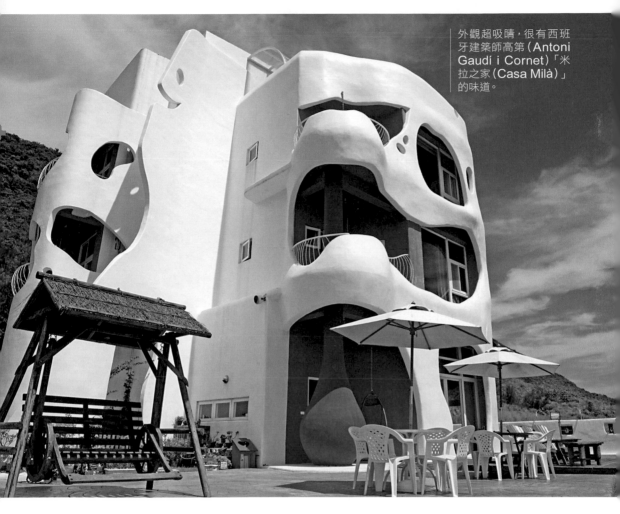

外觀超吸晴，很有西班牙建築師高第（Antoni Gaudí i Cornet）「米拉之家（Casa Milà）」的味道。

過魚眼鏡頭看到的扭曲線條；而繞著它走一圈，更是每個角度都有不同的感觀效果。

民宿主人楊先生說，開車經過這裡的人，八成會出現這些標準動作：減速，搖下車窗，然後從車裡盯著這幢建築不放。而隨著車子前行，一顆顆人頭也逐漸往後轉，甚至還有人會從車裡伸出一台相機，就這樣「喀擦！喀擦！」拍起照來。

我之所以喜歡這裡，除了外觀、環境、自然美景，最重要的，正是因為主人楊先生夫婦。每次來，總會發現和我一樣「回娘家」的熟客，因為在大家口中的「楊大哥」和「小球姐」待人熱情真誠，他們經年累月和客人建立起「超越友誼」、如同家人般的感情，因此，有超過五成以上都是回頭客，楊先生甚至稱呼大家是「境外家人」。尤其令我感佩的是，雖然他身體有恙，但個性超樂觀，總是笑聲爽朗，看不見任何病容。我老愛和他天南地北的聊，因為跟他說說話，心情就會特別開朗。

「尋找」是綠色的，結合「飛行員」主題與「南洋風」，抬頭就能看飛機與椰子樹。

渴望與尋找 擁有與發現

廣告設計出身的楊先生，才氣縱橫，能夠蓋出這樣的民宿，若不是有著清楚的信念，很難做得到。

在官網上有段文字，是這麼說的：「我們以為，必須要放下熟悉的生活模式與態度，才能感受到遠走境外的喜悅。我們認為，必須要鼓起勇氣做出選擇，才能擁有放逐漂流的自由……」原來，當年他與太太也曾經是忙碌的「台北人」，當兩人決定脫離一成不變的生活，便選擇到花蓮蓋一間房子住。然而，房子蓋好了，卻因太漂亮、太吸引人，詢問度超高，於是，才在三年多前開放四個房間做為民宿，而且，還為這四間房間分別命名為「渴望」、「尋找」、「擁有」、「發現」──他們想帶給客人的，不單單是住一晚的喜悅，而是一種看待人生的態度。而這四個房間，也象徵著不同階段的生命追求，所以，各有不同的鮮明色彩，更具有令人會心一笑的感動設計。例如，「尋找」是綠色空間，抬頭就能看到飛機與椰子樹。「發現」是藍色的，有大船、錨型吊燈、浮球和海星──既有意境，又打動人心。

| 「發現」是藍色的，所以給你一艘船，一只錨型的吊燈，讓你在海中航向綺麗夢境。

男主人貼心 女主人賢慧

屋內精采，屋外也處處是風景。走出陽台，可以跳上藤編吊椅，在搖晃中感受慵懶的浪漫；來到露天泳池，就算不下水，也可以賴在舒服的藍色軟墊躺椅上，一邊欣賞池邊風光，一邊做日光浴。

此外，我聽說，這裡有「求婚必勝民宿」之稱，這個角色——他觀察敏銳、善於傾聽，加上很會講故事，為人又細心，所以，他不僅是「境外漂流」的男主人，更兼充當許多年輕朋友的心理醫生，幫助他們走過情傷失意，重新找回自信與幸福。

除了因為處處浪漫的空間氛圍，更因有「楊大哥」這個角色——他觀察敏銳、善於傾聽，加上很會講故事，為人又細心，所以，他不僅是「境外漂流」的男主人，更兼充當許多年輕朋友的心理醫生，幫助他們走過情傷失意，重新找回自信與幸福。

相較於男主人「滿足心靈」，女主人則對於「填飽肚子」很有一套——「小球姐」親手做的早餐有法式可頌麵包、馬鈴薯沙拉、郭榮市火腿、有機土雞蛋做的蒸蛋……，搭配花蓮瑞穗牧場鮮奶熬煮的蘑菇濃湯，份量十足。至於午後三點登場的雙層英式下午茶，則供應現烤鬆餅、泡芙、餅乾、新鮮水果、有機桑椹果醬等，還有多款飲料可以選擇，超級豐富——這樣「身心靈兼顧」的民宿，怎不讓人深深愛上、天天客滿？

| 從臥室陽台到露天泳池，處處都有風景，讓人只想賴在躺椅上，啜飲無盡悠閒浪漫。

│ 男主人是善於交流的心靈導師，女主人是手藝精湛的美味大廚，讓「境外漂流」成為人人嚮往的幸福民宿。

雨田

雷氏九兄妹的精緻庭園居

綠草如茵的千坪綠地，
黑天鵝自在優游的百坪水塘，
紅頂白牆的小屋，是九兄妹天倫夢迴的家鄉。

戴勝通滿意指數

景觀環境	★★★★★
住宿空間	★★★★☆
服務品質	★★★★☆
餐飲水準	★★★★☆

09
BEST SERVICE B&B

INFO 地址：台東縣台東市成都南路80巷69號　電話：0988-165-085　占地：2500坪
房數：2間　價位：$4,900~10,800，房價含早餐。　提醒：請勿攜帶寵物。

台東有戶人家姓雷，老大哥哥是獨子，下面則有八個妹妹，如今除了老么還在當建築師，其他人都已陸續退休。由於父母辭世前便已在郊區買了一大片地，加上兄妹情深、來往互動始終頻繁，所以，步入「人生下半場」的九兄妹，興起了「像小時候一樣、大家住在一起」的念頭，也因此，爸爸媽媽留下的土地，便成為他們重聚的根據地。

民宿緣起

兄妹情深，重現兒時聚居的老家場景

台大農經系畢業的老大哥，本身對於園藝充滿興趣，儘管從沒學過建築或設計，但腦子裡卻有著滿滿的構想。他以童年居住的關山老家為基礎，將兒時與妹妹們嬉戲的綠地、庭院、池塘，都納入在這片「夢想實驗樂園」。花了兩年多的時間，他帶領怪手師父開挖定足有三百坪的大水塘，而挖起來的泥土則移去堆填成小山丘，不但植上草皮，也種滿綠樹與花花草草。此外，也將小橋、流水、垂柳、天鵝、石頭……慢慢移入園中，就這樣，邊想邊做，構逐出好美、好精緻的一座「私人景觀公園」。

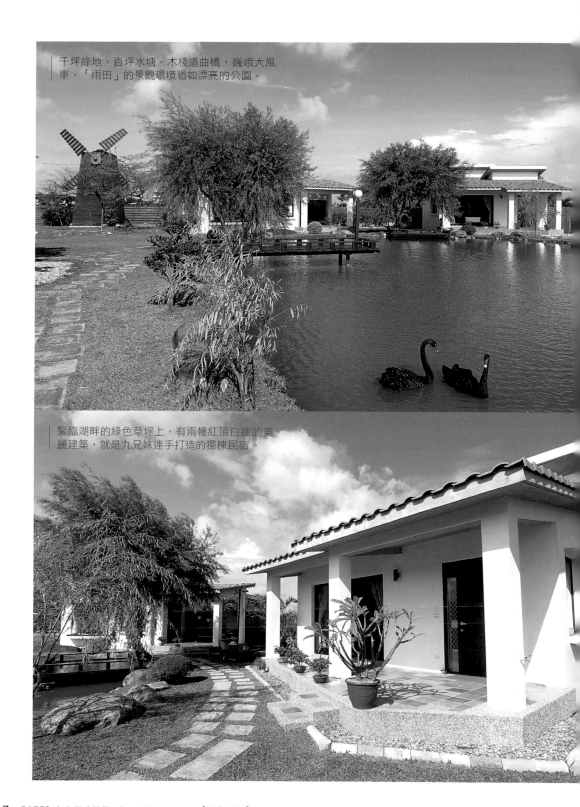

千坪綠地，百坪水塘，木棧道曲橋，巍峨大風車，「雨田」的景觀環境猶如漂亮的公園。

緊臨湖畔的綠色草坪上，有兩幢紅頂白牆的美麗建築，就是九兄妹連手打造的獨棟民宿。

| 屋內用色豐富，佈置精巧，各種可愛的裝飾品，都來自九兄妹旅遊各國的蒐集。

溫馨優美，
令人感動愉悅的民宿經驗

房間內用色豐富，佈置精巧，也是出自九兄妹的集體創作與腦力激盪。雖是開業做民宿，但他們卻不以「營利」為終極目的，也因此，光是佈置，就花了三年時間，九個家庭經常「揪團」旅行，一邊遊歷世界汲取靈感，一邊四處選購裝飾品，樂趣十足。

我很享受住在「雨田」的時光，真要打分數，它不僅在台東民宿當中排行前三名，而且，這裡的庭園造景，也是我所見過的民宿當中最優美的！尤其難能可貴的，它竟出自一個「門外漢」之手，更讓人見證到「別怕做夢，做就對了」的力量！

雷家兄妹的民宿故事，很是讓我佩服，而入住「雨田」，更能親身感受到他們的真誠、樸實與熱情。你會發現，園子裡戴著斗笠的園丁是大哥，負責輪流接待客人的是八姐妹，而端上桌的早餐，更由具營養師資格的妹妹來調配──坐在賞心悅目的屋子裡，我所感受到的，不僅是「夠水準」的服務，而是「血濃於水」的兄妹之情所帶來的感動、啟示，以及發自真心的愉悅。

房間以「山、風、水、雲、月」為名，陳設簡約，
卻有溫度，讓人從心底感到舒服。

恣意自在的溫潤空間

其實，他們一開始，並沒有離開台北的想法。因為慈佑的姊姊，就是過去紅極一時、後來又以開民宿聞名全台灣的女星龍君兒，所以，他們本來是打算要與家族親戚合作，就在大台北地區經營一家結合人文藝術與創意料理的餐廳。

但沒想到，因為機緣巧合，夫妻倆誤打誤撞下來到遙遠又陌生的東海岸，不但一眼愛上這個地方，還竟然在山頂蓋起一座「很出塵」的民宿，跌破所有親友的眼鏡，也包括自己的眼鏡。

說真的，「陽光布居」很有藝術家的風格，裡裡外外都很有個性。從外面看起來，極簡的清水模建築，好像沒蓋好的樣子，而走進屋裡，那簡約卻很溫潤的設計，卻讓人不由打從心底感到舒服。這裡有木的元素，有布的質感，有石的沉穩，有風的流動，有光的移轉，還有，人的味道。不論走到哪個空間，似乎都可以感受到這個房子裡流洩的一種恣意而又自在的氣度，就和主人一樣。

清水模的建築裡，有木的元素，有布的質感，
有石的沉穩，有光的移轉。

也許是來自於人生的歷練以及對於藝術的涵養，念陽和慈佈都是很會說故事的人。他們告訴我，因為想把焦點放在「人與自然」的對話上，所以，房子外觀故意蓋得素樸簡約，而屋前那方水草優雅的水生池，則成為活化景觀的魔鏡，讓簡單的造型有了豐富的光影變化。此外，沿著動線，站在綠草如茵的庭園向西望去，還能看見峰峰相連的海岸山脈，讓背山面海的「陽光佈居」更仿如風景畫中的主角。

相較於戶外鮮活的美景，屋裡流動的，則是一種充滿生活之美的沉靜。他們以「山、風、水、雲、月」為房間命名。他們以「山、風、水、雲、月」為房間命名，聽起來好像很玄，但只要一踏進房內，你就會懂。其中，我最愛「水」這間房，因為它緊臨著庭園內的水生池、面向遼闊的太平洋，除了能看見小水塘的巧映天光與蓬勃生機，還能穿透長濱平原的青綠，望向大海的水天一色，無限開朗。

不過，喜歡開玩笑的念陽打趣著說，「水」房其實是情人最佳「賞颱」地點，因為如果想要體驗「風雨相擁」的真情，那就非得趁著颱風季節前來感受一番不可，絕對可以為兩人的愛情大大加溫。

女主人靈敏的審美觀，讓「陽光佈居」的每一件擺設都呈現出不可思議的美感。

恬淡自持的神仙眷侶

每次去到「陽光佈居」，我總會感到特別輕鬆，就像是整個人都放空了一般，非常愜意。而老實說，除了喜歡這裡的環境、空間，更因為欣賞主人夫婦的個性特質。男主人念陽風趣健談，貼心細膩，不但會寫詩，還是一個男高音，每天早上，只要他在空曠的山林中引吭高歌，小狗就會跟他應合，很妙！

至於女主人慈佈，除了擁有靈敏的審美觀，她底蘊深厚所散發出來的溫婉氣質，更是讓見過的人都為之傾倒。實話實說，慈佈不是那種令人驚豔的絕世美女，但是，只要跟她說過話，就會發現她有一股靈氣。

她告訴我，屋內的佈置，都出自她與哥哥的構思，而奇就奇在，不管是幾個空瓶、一個掛鐘，還是一幅小畫，好像經過他們的巧手，這些東西都彷彿有了生命似的，別有一番風韻，我除了佩服，也不由得讚嘆，他們一家子也太有藝術天份了！

不過，儘管我眼中的慈佈氣質好到彷若精靈下凡，但是，可別以為她很「不食人間煙火」，「陽光佈居」有一件事情最讓我印象深刻，那就是房間內的主人留字寫

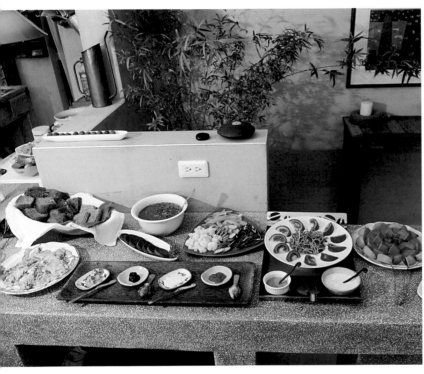

什麼叫做「秀色可餐」？看看這一桌子，
你就懂了！

著：「棉被請安心使用，自己洗的絕對乾淨，不含化學藥劑。」當初看到這段留言時，我真的好詫異，因為就我所知，一般民宿都會把棉被送到洗衣店去整理，怎麼會有這樣的主人，竟然會親自動手洗？——念陽與慈佈的民宿經營哲學，也不難從這項堅持中看到他們的信念。

既然連一床被子都這麼講究「不含化學藥劑」，那麼，可想而知，他們對於要吃下肚子的餐飲食物，在衛生安全方面的要求，也就更讓人無所顧慮。而且，女主人的藝術才華，也在飲食的展現上表露無遺。看她做菜，無論是麵包餅乾、蔬菜水果，還是醬料飲品，從形狀到色彩，包括器皿搭配，無一不美。

我必須再強調一次，這裡實在有夠遠，而且，沒有電視，沒有冷氣。如果你是那種離開都市就受不了的人，那麼，千萬不要來。但是，如果你跟我一樣，嚮往念陽與慈佈「願與左鄰右舍的水樹山林、蟲魚鳥獸和睦共處五百年」的恬淡生活，並希望認識這樣一對迷人的神仙眷侶，那麼，你一定不要錯過獨自綻放在孤寂野谷裡的「陽光佈居」。

「風景」，只要能擺上桌的，無論是麵包的，似乎信手拈來就成就一盤

BEST VIEW B&B

【景觀民宿】！

環境景致太美！第一眼就驚豔不已的

普拉多山丘假期

遠眺山景，恬雅優美的英倫鄉居

山野間，紅瓦黃牆的英式小屋，
左擁青翠竹林，右臨楓香小徑。
庭園裡，隨風輕搖的花草彷彿輕聲低語：
放下一切煩憂，讓我們療癒你！

11

BEST VIEW B&B

戴勝通滿意指數

景觀環境	★★★★☆
住宿空間	★★★★
服務品質	★★★★
餐飲水準	★★★★☆

INFO
地址：桃園縣復興鄉三民村一鄰水管頭23-1號　電話：(03) 382-1425　占地：4800坪
房數：6間　價位：$每人$2,200~3,000，房價含早餐及午餐或晚餐。

桃園復興鄉坐擁好山好水，還有原住民部落文化可以探索，可惜餐廳和民宿資源比較匱乏。而「普拉多山丘假期」算是旅遊當地的住宿上選，因為它不但有美好的視野景致，還具備現代化的歐風建築，被我歸類為「療癒系」民宿。

民宿緣起

體貼旅者心情　打造平價民宿

主人原本經營成衣事業有成，也因周遊列國、住遍各地旅店，所以很能體會旅行者無福消受「高房價」的心情。也因此，興起了他打造「平價民宿」的念頭，希望讓人花少少的錢，就能輕鬆享受到優質住宿。於是，2007 年先在山下開了「普拉多鄉村步調」，兩年後又在山上打造「普拉多山丘假期」，兩間民宿在設計上都走英國鄉村庭園風，與四周山水完全融合，充滿療癒能量。

紅瓦黃牆的「普拉多山丘假期」座落海拔四百五十公尺的山上，左擁青翠竹林，右臨楓香小徑，小小庭園種滿繽紛小花小草，雅致溫馨。我最喜歡坐在露天平台，眺賞北橫山脊和石門水庫的山光水色，加上時有雲霧繚繞，甚至能看到雲瀑從山間湧瀉的景致，真是整天也不會膩。

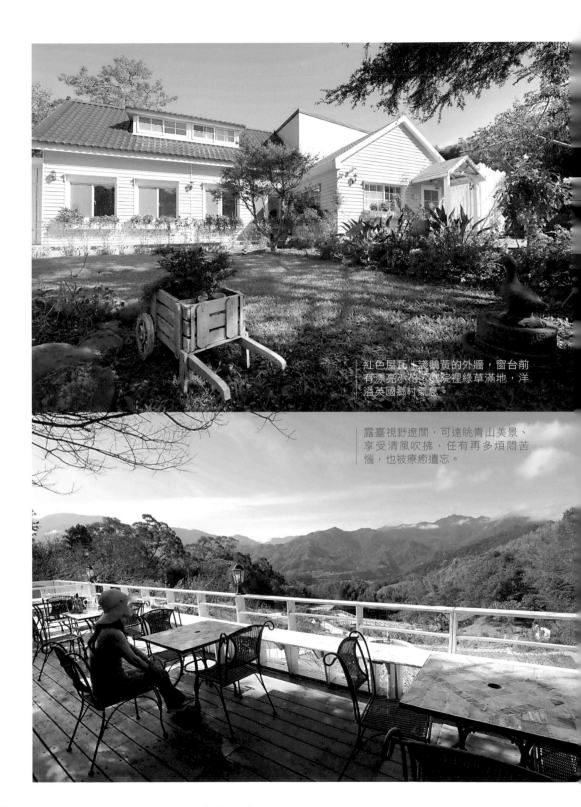

紅色屋瓦、淺鵝黃的外牆,窗台前
有漂亮小花,庭院裡綠草滿地,洋
溢英國鄉村氣息。

露臺視野遼闊,可遠眺青山美景、
享受清風吹拂,任有再多煩悶苦
惱,也被療癒遺忘。

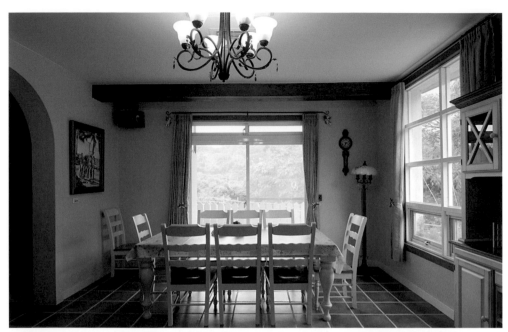

| 屋內寬敞明亮，佈置陳設維持一貫的鄉村風情，每個空間都舒適溫馨，雅致恬靜。

英倫風情山居 寵物也可入住

佔地四十八百坪的民宿內，窗明几淨，空間明亮，除了優雅寬敞的客廳、餐廳，還有六間房，同樣具有英式鄉村風格，色調清新淡雅、擺飾小巧精緻，讓人感到舒適自在、非常放鬆。舉例來說，一樓的Pink Dream，有兩扇開向花園的觀景窗，吊燈與床頭均有花卉裝飾，床褥則是粉嫩夢幻花彩，窗邊擺設手工彩繪三格櫃，並備有舒適的主人椅，非常具有英倫鄉居生活情調。房型分別可住二到八人，但費用包含早餐以及午餐或晚餐，所以採取人頭計價，與一般以房間計費的方式不同。特別值得一提的是，還有兩間房可供攜帶寵物入住，因為民宿主人明白，對於有些人來說，「家人」的定義也包括「寵物」，所以，帶著牠們一起行動，旅行才算完整。也因為能夠看著心愛寵物在美麗山林盡情奔跑，所以，吸引更多人選擇到此度過開心的山丘假期。此外，這裡的景觀餐廳也對外營業，所以，就算沒時間過夜，我也會建議你上山走走，喝個下午茶、欣賞美麗山景，讓身心獲得片刻悠閒，自在舒暢。

| 房費包含早餐及午餐或晚餐，精緻豐富。就算沒時間過夜，也不妨來喝個下午茶。

苗栗南庄 水雲間

路迢迢，
只為超凡脫俗的無敵絕景

走遍全台灣民宿，這條路最難走！
但我前前後後來了二十多次，
不只貪戀它「第一名」的天然景觀，
更因為它還有很多讓人深深著迷的理由。

戴勝通滿意指數

項目	評分
景觀環境	★★★★★
住宿空間	★★★
服務品質	★★★★☆
餐飲水準	★★★★☆

12
BEST VIEW B&B

INFO　地址：苗栗縣南庄鄉東河村10鄰23號　電話：(037) 825-777・(037) 821-088
占地：7000坪　房數：12間　價位：$2,000~5,000，房價含早餐。　提醒：請勿攜帶寵物。

幾年前，我開始找民宿、住民宿，而「水雲間」就是我前去的第二間民宿。當時因為看到一篇報導，覺得蠻有感覺，所以就請太太訂房。那時候憨憨，什麼都沒多想，錢匯過去，也沒做功課，就出門了。結果，車一開下去，才知道竟然那麼遠！而且，上山的路只有一條路，連會車都沒辦法。愈往上開，路還愈來愈蜿蜒，又陡峭得不得了，真是有夠難走！後來，即便我跑過全台灣這麼多地方，但依然覺得最難走的，就是前往「水雲間」的那條路！然而，在踏遍上千家民宿之後的今天，它卻在我心中留下許多的「第一」，尤其，它的景觀，是到目前為止，我認為全台民宿當中最棒的，所以，儘管路難走，但這裡，我至少住了二十次以上！

民宿起源

退休老牙醫，
七十歲創業分享私宅美景

不過，除了貪戀它的無敵美景，這家具有台灣鄉村風味的民宿，還有很多跟我很「對味」的地方，所以，每次到這裡來，總讓我感到說不出的舒服與自在。

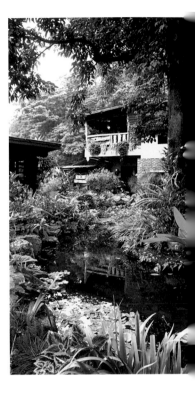

「水雲間」的景觀絕佳，也難怪儘管山路難走，
但仍吸引遊客不遠千里而來。

而「對味」原因之一，就是它的主人——老闆張先生。他原本在台北當牙醫，退休之後，因為喜歡有山的環境，於是帶著老婆移民南庄山城，並且找到這處心目中的世外桃源，因此，在接下來的十年時間裡征服山林，自己蓋房子住，還為它取了一個「靜園」的名字，從此開始過起閒雲野鶴的恬淡生活。

但是，沒多久，生性開朗大方的他，覺得這樣的日子太無聊了，所以，起心動念，決定開放自家私宅，將之改為咖啡館和民宿，與眾人共享——而這一年，他都七十三歲了！結果，「晚年才轉行」的他，不但做得很起勁，甚至還做得有聲有色，讓「水雲間」成為台灣知名的民宿，真不容易！到現在，他已年過八旬，但仍然精神奕奕、天天都在「上班」，實在讓我好佩服！——這樣動人的主人故事，也正是民宿所以吸引我之處，你想想，一個人七十幾歲創業，竟能這麼成功，這背後有多少值得探索的奧秘、值得學習的智慧？而這樣的人，如果不是因為住民宿，你一輩子，又有機會碰上幾個？

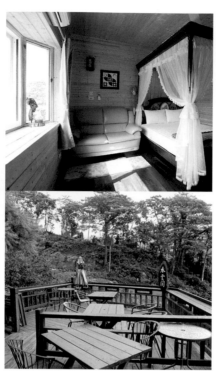

木造建築，自然融入四周景致，雖不豪華，但自有一股溫潤質樸的氣質。而滿庭綠意，一草一木，都由老牙醫夫婦親手打造，格外溫馨。

彷彿潑墨畫，
令人震撼讚嘆的景觀

我始終清楚記得，當第一次終於爬完難走的山路、來到遠得要命的「水雲間」時，眼前的景象，讓我湧起一陣「山窮水盡疑無路，柳暗花明又一村」的感動。

因為它正好坐落在海拔七百公尺、可以俯瞰中港溪的六隘寮，所以，無論晴雨，一年四季都有很棒的景色。白色山嵐飄過，墨綠遠山映襯，那種居高臨下、氣勢磅礡的景觀，就像是一幅超大的山水潑墨畫在你面前翻然展開，令人震撼！而台灣像我觀絕對具有五顆星的水準！

老實說，這裡的房間不算優，我只給三顆星，但為何還會把它放在我的「精選民宿口袋名單」？說穿了，正是因為它的景觀。

一樣「識貨」的人不少，張老闆告訴我，因為生意太好，所以，他又買下旁邊的地，增建第三棟木房子，如此一來，一方面可以稍加因應絡繹不絕的客人，另一方面，也讓「水雲間」的視野更延伸到遼闊的二百七十度。如果你來住，記得一定要問問日出時間，只要遇上好天氣，就可以看到太陽金光依序打在九座山頭的景致，

地瓜粥、菜脯蛋、豆腐乳、花生米，道地台式早餐，最對味。另外，這裡看得到母雞帶
小雞，甚至還有一對「鎮館之寶」漂亮鴛鴦，洋溢鄉村風。

恬靜山居生活的美麗，靜心細品味

那真是奇美無比！而入夜後，還能看到很遠很遠的點點燈火，隨著光影搖曳閃爍，讓人有種穿梭時空、墜入唐詩「江楓漁火」浪漫意境的奇妙感受！

「水雲間」在擴建後，占地達七千坪，但總共也就一來個房間，儘管坪數不大，但配備齊全，如果角度對了，躺在四柱大床上，就能欣賞到窗外變化多端的迷離山色。另外，這裡的餐食也很對我的胃口——我印象深刻，來到這裡的第一晚，就被老闆娘的手藝嚇一跳，心想：牙醫夫人做的菜，怎麼會這麼好吃？說真的，張太太的料理棒到可以開餐廳，尤其是「梅菜扣肉」，更是讓愛吃客家菜的我念念不忘！

早晨起床後，我和家人最愛在園子裡散步，看看都市裡的難得一見的母雞帶小雞、戲水鴛鴦，甚至，我們還曾遇見兩隻潑猴在打架、老鷹在天空盤旋的精采畫面。然後，坐在景觀平台，一邊欣賞晨霧繚繞，一邊享用清粥小菜，或者，泡一壺茶，就這樣，在「水雲間」度過恬靜滿足的時光⋯⋯

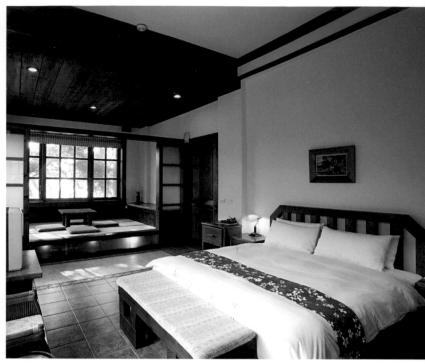

| 房間內充滿懷舊情調，每一扇窗格望出去，都有綠樹山景。

懷舊氛圍縈繞 遠山近樹相隨

滿室木香的民宿內部空間開闊、色調柔和，佈置得相當別致優雅，房間內的寢具、設備也盡皆精品。

原木鑲嵌的壁面、天花板、窗櫺、門戶，搭配古典妝台與壁櫃，以及懷舊搖椅、古董風扇，營造出別有意境、恬淡舒適的東方居住情調。此外，每間房都有一扇觀景窗，還有漂亮的小陽台，可以面對滿山翠色駐足呼吸。尤其，我很喜歡具有景觀和室的房間，因為可以坐在榻榻米上，享受大片玻璃窗灑進的一室陽光，一邊沈思、閱讀、泡茶聊天，一邊坐觀山林景致，很是逍遙自在！而我太太阿娟，則最喜歡坐在搖籃上面靜靜賞景，尤其是桐花紛飛的時節，坐看花開花落，多麼美麗！

不過，說真的，就算不是花季，這個地方我還是非常愛來，因為「沒有油桐花的油桐花坊」反而更清幽寧靜，不管是邀約三五好友，或是帶著一家老小，喝杯下午茶、吃一頓飯，在四周「五星級」的山林景觀中，可以完全放鬆，度過一段既悠閒又滿足的假日時光——百年老樹，不開花，也自有風情。

喝杯下午茶、吃一頓飯，就算不是花季，也很值得來走走。

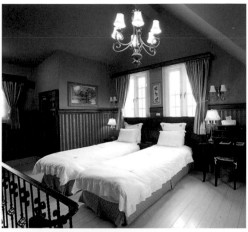

| 寬廣的套房一角，陳設講究，散發出英國維多利亞式的貴族氣息。

匯聚十七國的蒐藏傢私

說來很讓人難以置信，完全沒有建築設計背景的大羅，僅憑著做進口傢俱、勉強與「歐風」兩個字扯得上邊的經驗，就這樣，抱著別人無法想像的精神毅力，從親手繪製施工藍圖，一步一腳印的開始了民宿的建造工作。漫長的過程中，他不但身兼工頭、親自監工，也包辦室內設計，一手規劃所有的裝潢細節。而為了找到符合理想的頂級建材、傢俱，他更帶著太太奔走歐洲各國，到處巡查探訪「可以讓所有入住的客人感到很特別」的東西。也因此，我們今天在這裡，可以看到義大利傢俱、西班牙燈飾、愛爾蘭壁紙、阿拉斯加柏木、佛羅倫斯古畫……，總共匯集了十七個國家的獨特素材，無怪乎處處洋溢著歐洲古典藝術的優雅氣息。

而大羅對於美感細節的考究，同樣也呈現在每一個房間之中，從天花板、吊燈、壁畫、窗簾，到床舖、櫥櫃、貴妃椅、地毯，無一不細緻華麗，甚至還配價值二十萬的高級音響喇叭組。入住其中，就好像真的去到歐洲城堡似的，那種雍容尊貴的高尚感，實在是筆墨難以形容！

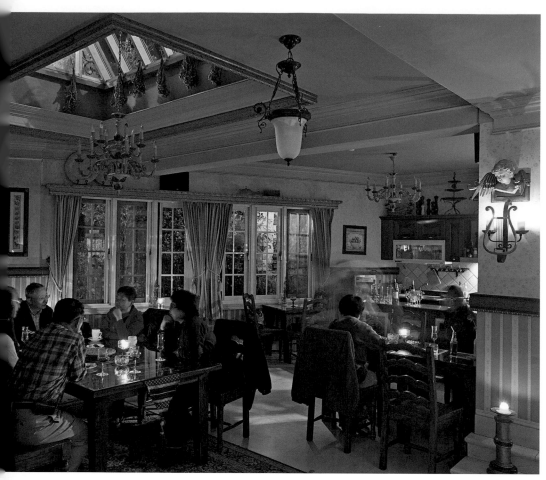

| 交誼廳不定時舉行音樂演奏節目；連壁燈的燈座都是少見的豎琴造型。

仙音處處聞的美妙感受

特別值得一提的是，音樂城堡裡的音響器材，都是從歐美等地原裝進口，不但大廳、餐廳等公共空間整日樂音悠揚，而且，到處都可以看到與「音樂」主題相關的元素，就連壁燈燈座，也是少見的天使與豎琴造型設計，非常可愛。

此外，除了房內配備高級音響，這裡的CD收藏量之豐，保證會讓音樂愛好者尖叫——主人特別精選超過三千片的世界經典音樂光碟以供欣賞，包括爵士、古典、自然、流行等，多到需要造冊分類，而且，其中不乏得獎燒錄片，甚至還有一片價值千元的XRCD燒錄民歌唱片，也大方提供房客借取，所以，來到這裡，我總喜歡在傍晚時分借幾張喜歡的CD，回到臥房後，打開通往陽台的落地窗，讓山風輕吹入房，這時，煮一壺咖啡，挑一首樂曲，在咖啡香氣和美妙旋律的伴隨下，細細欣賞夕陽與雲海在眼前擁舞，是不是很浪漫？

如果愛熱鬧，交誼廳也會不定時舉行音樂演奏節目，有專業樂手表演，也有臥虎藏龍的住客報名演出，可以深切感受「以音樂會友」的美好！

古典類 *Classic*

編號	專輯名稱
Y801	JOS CARRERAS · CLASSICS
Y802	The 3 Tenors in Paris CARRERAS DOMINGO with LEVINE
Y803	VIVA ESPA A
Y804	3*3 TENORS
Y805	SOLOISTS / PHILHARMONIA ORCHESTRA / PARRY 2CD
Y806	BEETHOVEN · LEONORE JOHN ELIOT GARDINER 2CD
Y807	VERDI · LA TRAIATA 2CD
Y808	VERDI · DON CARLOS · PAPPANO 3CD
Y809	ROSSINI · LE BARBIER DES VILLE · B · BARTOLETTI 3CD
Y810	PLACIDO DOMINGO · GREATEST LOVE SONGS
Y811	PLACIDO DOMINGO Be My Love
Y812	PLACIDO DOMINGO THE ... COLLECTION

峇里‧峇里

原汁原味，全台灣 Bali 之最

我愛日月潭的美麗風貌，
也喜歡峇里島的悠閒風情，
而這個充滿異國風味的民宿，
讓我在峇里的氣息中，坐享台灣的山光水色。

戴勝通滿意指數

景觀環境	★★★★★
住宿空間	★★★★
服務品質	★★★★
餐飲水準	★★★★☆

15
BEST VIEW B&B

INFO
地址：南投縣魚池鄉東光村慶隆巷73號　電話：(049) 288-0928　占地：6000坪
房數：7間　價位：$3,800~49,800，房價含早餐。　提醒：請勿攜帶寵物。

峇里島是全世界知名的觀光勝地，也是很多台灣人熟悉且熱愛的旅遊選擇，包括我自己，都去過好幾次。不過，在開始玩民宿之後，我發現，想要感受南洋渡假風情、住Villa、享受SPA，其實，並不是非得出國不可，因為現在台灣就有很多以「峇里島風情」為訴求，而且經營得很成功、很到位的民宿，而蓋在南投魚池鄉的「峇里‧峇里休閒渡假民宿」，就是相當具有代表性的一家。

心動焦點

原汁原味的 峇里島風情

這家民宿的老闆梁先生，原本在菲律賓做生意，後來因為想回台灣發展，加上自己又很喜歡峇里島，所以，決定轉換跑道、一圓埋藏心中已久的民宿夢。

他在距離台灣最知名景點日月潭不遠的地方，闢地整建，為了打造出原汁原味的「峇里島風」，不但做了很多功課，而且，還親自前往峇里島精心購買各種大小傢俱、器具飾品。雖然在六千坪大的空間裡，只設了七個房間，但是，他卻奢侈的運回了足足五大貨櫃物品，可想而知，這裡的「峇里島味」有多濃！

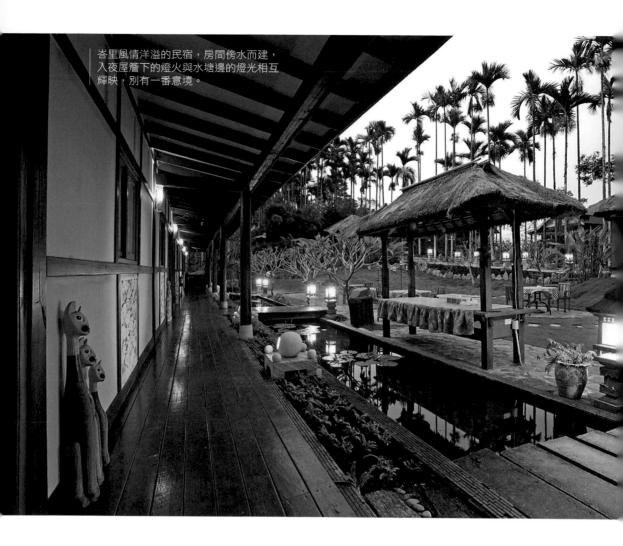

峇里風情洋溢的民宿，房間傍水而建，入夜屋簷下的燈火與水塘邊的燈光相互輝映，別有一番意境。

民宿蓋好之後，梁先生非常自信的給它起了個「峇里‧峇里」的名字，而說實話，他一點也沒有誇張，因為只要你來到這裡，就會發現，它幾乎就是峇里島的翻版！從戶外造景、主體建築，到室內裝潢、陳設佈置；無論是一扇門，一盞燈，還是一座木雕，一幅畫作，無一不充滿峇里特色。尤其是去過峇里島的人，往往在看到這裡之後，就會一直忍不住連連驚嘆：「峇里島就是這樣啊！」「我去峇里島的時候也有看到這個！」……

而的確，這裡對我最大的誘惑，就是它「擬真」的峇里島風情，我認為，它應該是全台灣「最峇里島」的地方！以前我和家人來日月潭渡假，都住飯店，加上我弟弟是「涵碧樓」的會員，所以，我們不知一起住了多少回。但五星飯店再好，還是沒有民宿來得可親，所以，現在來日月潭，我都推薦大家到這裡，親身感受「不出國就能到峇里島」的驚喜與愜意。

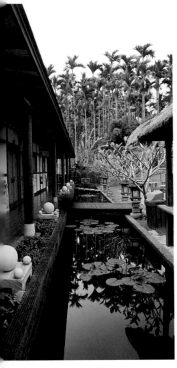

木造扇門、貓咪壁飾、公主幔簾、四柱大床、籐椅沙發、石造噴水SPA……，
所有設計佈置，都讓人有真在峇里島度假的感覺。

處處細膩的villa級享受

「峇里‧峇里」的成功之處，與梁老闆的細膩用心有很大的關係，除了在硬體建設方面講究細節，對於客人隱私的維護，也做得好。整體規模雖然不大，但對於賓客的安全性、私密性，卻極其重視。當你開車抵達入口處，必須先打電話聯繫確認，民宿人員才會開門放行。

而且，從大門到民宿建築所在的地方，還有好一段距離，而這樣的設計，為的就是將「閒雜人等」隔絕在外，讓人住進裡面之後，完全不會有「被打擾」的擔憂。也因為謝絕參觀，並設有門禁管制，所以，想要一親「峇里‧峇里」芳澤，一定要事先預約才行。

一扇大木門敞開之後，迎接你的是高聳竹立的千棵檳榔樹，猶如峇里島的椰子林，讓人馬上就有了來到南洋的感覺，而沿途開車的疲勞緊繃，也旋即獲得紓解。步行其中，會陸續看見石雕、木雕、發呆亭，從牆上的一磚一瓦，到屋內的桌椅擺飾，無一不忠實呈現濃郁的峇里風情。甚至還有一座被山林環抱的露天泳池，一望無際，真是像極了峇里島上

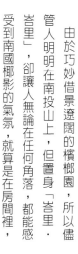

我愛在蔚藍露天泳池裡游個泳再享受早餐，也喜歡在南洋風情十足的餐廳裡享用特色料理，既飽足了胃，也滿足了心。

的奢華度假Villa！

由於巧妙借景遼闊的檳榔園，所以儘管人明明在南投山上，但置身「峇里‧峇里」，卻讓人無論在任何角落，都能感受到南國椰影的氣氛，就算是在房間裡，也能透過落地門窗，遠眺搖曳樹影，真是厲害！而臥房中，則佈滿峇里風味的設施與建材，從公主紗慢罩簾、四柱華麗大床、藤製座椅沙發，到雙人SPA浴池，無不讓人沉浸在浪漫慵懶的氛圍。

我特別喜歡門口旁邊牆上的貓咪木雕壁飾，配色鮮艷、形態優雅，完全生動捕捉、呈現出屬於貓咪的迷人一面，很是可愛。

此外，這裡的料理也很讚，不僅在做法上融入南洋風，善用大量辛香料、番茄、檸檬、魚露，而且，也採用當地盛產的筊白筍、阿薩姆紅茶入菜，相當有特色。大概是因為太受歡迎，所以，去年梁老闆又在旁邊距離民宿五十公尺左右的地方，蓋了一間「烏布雨林」餐廳，而光是為了這個餐廳，運了五個貨櫃的傢俱回來！說真的，有了「峇里‧峇里」這樣的地方，幹嘛還要搭飛機出國？

四季星空

在阿里山上
與浪漫梵谷相遇

台灣日出最美的山上，有氤氳的茶香，
還有，散發梵谷味道的星夜。
在四季的流轉下，
返鄉的夢想家，正寫下屬於自己的故事。

16
BEST VIEW B&B

戴勝通滿意指數

景觀環境	★★★★☆
住宿空間	★★★★
服務品質	★★★★☆
餐飲水準	★★★★☆

INFO
地址：嘉義縣番路鄉隙頂18號　電話：(05) 258-6083・0960-091-683　占地：600坪
房數：7間　價位：$3,190~6,990，含早餐及下午茶。　提醒：1.謝絕10歲以下幼童入住。2.勿帶寵物。

阿里山是台灣最知名的景點，不僅日出美景名聞遐邇，蒼翠蓊鬱的山林與一畦畦修剪整齊的茶園，在晨霧與雲海的烘托下，更顯空靈出塵。大部分人上山，都是住在「阿里山賓館」，但知道我對民宿稍有研究的人，都會問我那裡有沒有好的民宿？而我總是推薦「四季星空」，因為在蒼翠環抱下，它洋溢著童話般的歐洲鄉村風格，可說是阿里山上最美的民宿，非常最值得一住。

民宿緣起
祖業茶園與歐遊體驗的完美結晶

當初之所以會知道這家民宿，源於「線民」好友的通報，而且是在他親身住過之後，覺得實在很不錯，所以才強烈建議我上山去瞧瞧。當我帶著太太阿娟一起來到位於隙頂的「四季星空」，看到房舍外觀有著陽光般的明亮調，就覺得非常搶眼動人。而且，雖然是歐式建築，卻與一旁很具東方情調的修長竹林非常協調，再加上四周盡是茶園，在層層碧綠的背景映襯之下，讓人只覺這裡的環境真是好極了。

以歐式鄉村建築為藍圖，加上「一心二葉」的獨特線板裝飾，
讓「四季星空」在阿里山茶園的蒼翠環抱下顯得格外醒目。

經過與男主人朱永傳一聊，才知道原來民宿旁邊廣達兩、三公頃的茶園，都是他家裡的祖業。當年他大學畢業之後，抱著理想與願景返回家鄉，就很享受擔任「社區總幹事」為鄉民服務的充實感，加上每天看著阿里山日出日落的美景，他心中「想要與更多人分享當地之美」的想法也愈來愈濃。

後來，在與老婆旅行歐洲的途中，當他們看到優美溫馨的歐洲鄉村房舍，立刻聯想起阿里山的老家風光。於是，「做民宿」的念頭，就這樣開始闖進了兩人的腦中。回到家，幾經評估思索，朱老闆想做服務業的意念愈來愈強，因此，就在六年前，他與太太聯手打造出「四季星空」──後面自住，前面做民宿，並且依然種茶、做茶、賣茶，把祖傳家業與自己有興趣的新事業加以完美融合。

而這樣的精神，也不露痕跡的表現在民宿外觀，因為「四季星空」的歐風外牆裝飾線板上，竟暗藏「一心二葉」的茶人語彙，可見夫妻倆「繼往開來」的用心有多麼深刻。

山妍Villa渡假行館

風動雲飄，望山湯宿

輕風吹，嵐霧繞，我隱匿在林野之中，
望遠山，浴湯泉，享受信手拈來的寧靜。
這裡，不是峇里；但，我已忘卻身在何境。

17
BEST VIEW B&B

戴勝通滿意指數

景觀環境	★★★★★
住宿空間	★★★★★
服務品質	★★★★
餐飲水準	★★★★✦

INFO 地址：高雄縣六龜鄉寶來村竹林19號　電話：(07) 688-2838　占地：7500坪
房數：6間　價位：$7,200~16,000(+10%)，含早餐、晚餐。　提醒：請勿攜帶寵物。

座落於峇里島烏布山區的「山妍四季度假村（Four Seasons at Sayan）」是聞名全球的頂級旅店，打從一九九八年開幕以來，年年獲獎不斷，曾榮登《Travel & Leisure》雜誌票選「全球飯店第一名」，也屢獲「世界最佳SPA」的肯定。它的獨到之處，在於將既具現代設計感、又有峇里傳統風情的別墅群（Villas），完全融入四周稻田與山巒中，形成「依自然地形而建」的飯店經典之作。

而高雄六龜這家「山妍Villa」的主人，顯然有著同樣的企圖心，他說：「當我第一眼見到這塊猶如落入凡塵的明珠之地，就禁不住喜歡上它。過去我總認為，在這世界上一定會有一個讓人想窮其一生尋找的地方……。為此，我打造了這麼一個場所，在簡單的線條裡妝點了大自然的元素。用山嵐的沉靜、清風的婆娑、綠水的蜿蜒、繁星的熠爍、明月的溫柔、晨曦的柔和，輔以真誠的相待、親切的微笑，讓假期不僅是假期，而是值得再三回味的記憶。」

而的確，他做到了，因為我一踏進「山妍Villa」，就忘了自己置身何方！

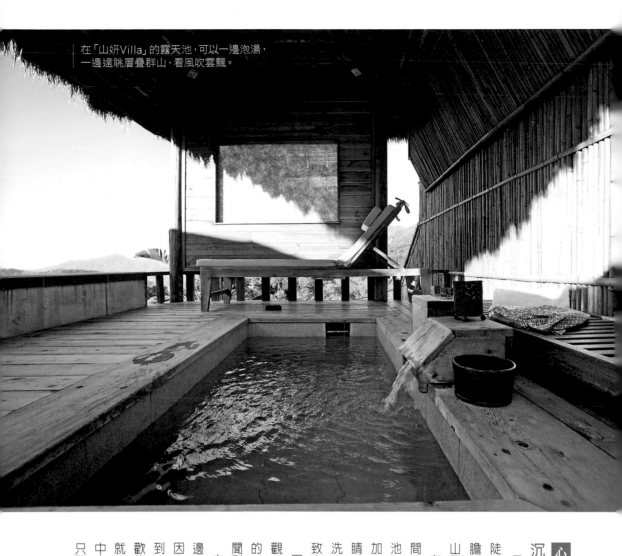

在「山妍Villa」的露天池，可以一邊泡湯，
一邊遠眺層疊群山，看風吹雲飄。

沉澱，在山巒綿延的景致中

「山妍Villa」位於寶來山區，小徑坡度陡峭，路不熟的人開起來真的會提心吊膽。但只要一進大門，看到眼前絕美的山景，剎那間，就會覺得一切都值得了。

在廣達七千多坪的空間裡，只蓋了六間Villa：四面環山，設有發呆亭、露天池，可以一邊泡湯，一邊遠眺層疊群山，加上茗濃綠水，藍天白雲，整個人從眼睛到心靈、從皮膚到身體，彷彿都獲得洗滌；就算是嵐霧繚繞的陰雨天，那景致也美得出奇，讓人有漂浮塵世的幻覺。

園區裡，大片土地保留了原始生態景觀，種滿花草植物，洋溢一種天然山野的美麗，要是季節對了，還能在空氣中聞到雞蛋花的香氣，芬芳又愜意。

來到這裡，我最愛沿著步道慢行，一邊走，一邊飽覽難得的山林溪谷美景，因為這樣的景色，在都會區裡可是找不到的。如果懶得動，那麼，只要挑個喜歡的位置、尋一張躺椅坐下，往前一看，就能望盡山色天光，沉浸在滿眼綠意之中——不知不覺，所有煩惱都拋開一空，只覺沉澱之後的平靜與歡喜。

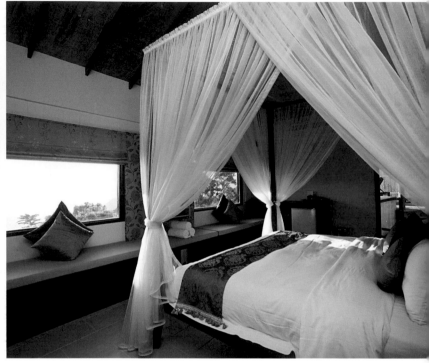

| Villa洋溢峇里島風情，每間都有泡湯池、冷泉池，並設有戶外淋浴間、私人發呆亭。

鬆弛，讓身心獲得滿足呼吸

扣除保育綠地，這裡的六間Villa腹地廣大，平均每間擁有超過一千坪的空間，是不是很讚？更讚的是，如果你邀約親朋好友一起來玩，一次就把所有房間都包下來，那麼，這整整兩公頃的別墅特區，就完全屬於你們所有——這種奢侈的空間體驗，實在難以用金錢衡量計算！

Villa裡，各有獨立泡湯池、冷泉池，並設有戶外淋浴間、私人發呆亭，不但私密性高，在陳設佈置上，亦充滿濃濃的峇里島風情，加上在設計時，巧妙結合大自然的山林景觀、引進青翠蓊鬱的山谷清靜作伴，所以，白天可以坐觀著農溪山谷，夜晚還能在滿天星斗閃爍下，享受露天泡湯的樂趣，體會「天人合一」的境界，徹底放鬆，感受「放下」之後所帶來的無憂與自在。

其實，每次來，我都會忍不住想，這個地方，真是太適合不喜歡被人打擾的影視紅星、政商名流了！因為地方這麼「遺世獨立」，人車流量稀少，風景環境又好，絕對不用擔心被「狗仔隊」的跟拍！

挑一張躺椅，泡一盞茶，靜靜等待夕陽美景，然後，在山居夜色中，享受豐盛精緻的晚餐。

輕食，開啟味蕾不同的感受

此外，我覺得很棒的，就是這裡的餐飲服務——為了避免房客在吃食上東奔西跑，所以，儘管「山妍Villa」距離寶來只有十五分鐘車程，但考慮山路難行，主人還是特別聘請了非常厲害的主廚坐鎮，除了早餐之外，還供應豐盛精緻的晚餐——

在套餐式的組合裡，吃得到焗烤麵包佐香草炒杏鮑菇，濃郁芳香；前菜則是酥皮田螺，作法很特別，不僅又酥又Q，還散發出白酒香氣；至於主菜，有雞排、牛排、海鮮等選擇，烹調到位，滋味不俗，每一道都在水準之上，沒有「踩地雷」的困擾。甚至，還貼心配搭了六龜特產的李子甜酒，讓人胃口大開！如果想多住幾天，廚師也會為你設計、變化菜單，就算是要辦一桌中式料理，也沒問題！老實說，也就是因為像這樣的人性化與配合度，讓我覺得住民宿很舒服，想想看，若是住在五星級飯店裡，服務人員要面對那麼多客人，哪能有這樣「專屬級」的服務？

所以，來吧，來體驗置身山林的「行館」風華，相信它將帶給你「五感」充實的滿足。

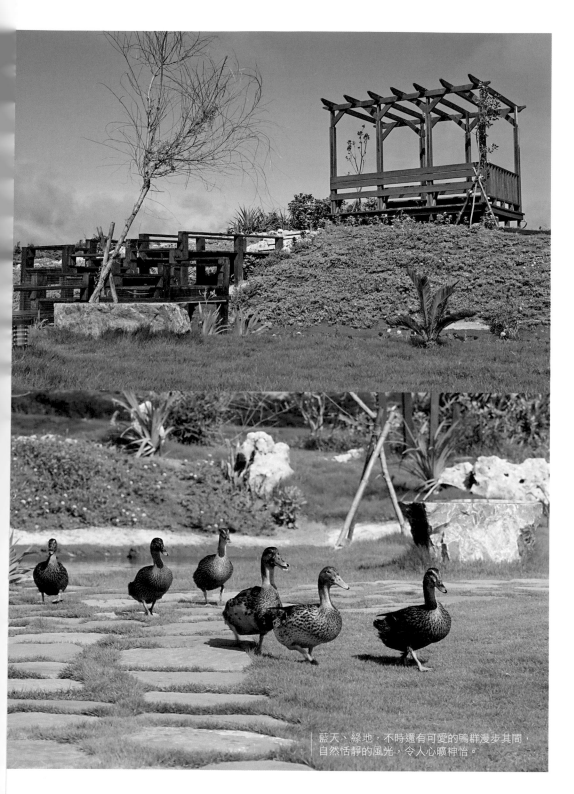

藍天、綠地，不時還有可愛的鴨群漫步其間，
自然恬靜的風光，令人心曠神怡。

│ 草原上處處都有風景，石雕、石缸、石板小徑，在一片綠之中，顯得特別雅致。

心動焦點

自然清新，藍天綠地相輝映的優閒情

儘管目前民宿主要由太太負責打理、先生依然從事商品開發設計的本業，但是，當初在規劃擘建時，男主人可是費了不少心思。在他的精心設計下，占地2400坪、擁有廣大腹地的「盤古拉」，以峇里島樸拙低調的建築風格與亮麗生動的大草原完美融合；茅草長亭構築的公共交誼空間，四面開闊、視線全開；蔚藍清澈的造景水池，引來涼風徐徐，與藍天豔陽下盡情開展的草原交相輝映，好不賞心悅目、令人心曠神怡；綠草間還點綴著木雕、石雕，石板小徑上不時有鴨子列隊搖擺散步，洋溢南國鄉居的悠閒情調。如此景致，讓久居城市的我，覺得自己好像從狹窄的空間解放出來，身心都可以大大伸展，感覺非常舒服、自在。也因為園區內沒有死角，小孩子可以在草地上盡情奔跑、追逐、嬉戲，所以，許多年輕夫婦都會帶著小孩與爸爸媽媽、三代同堂一起來度假，享受輕鬆溫馨的親子之旅。

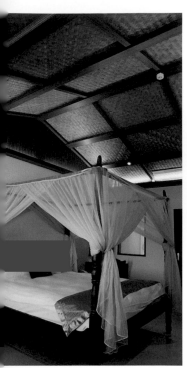

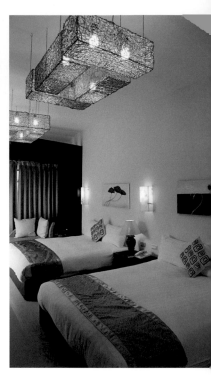

| 房間融入峇里島元素，加上線條簡約的裝飾風格，流露優雅摩登的氣息。

絕讚宿房

摩登優雅，
峇 里 島 元 素 結 合 現 代 品 味

在住房方面，十個房型各有主題，但都流露優雅摩登的氣息，同時，也充分運用峇里島元素，包括挑高仿茅草頂、深棕色裝飾木條、帶有草編味的造型吊燈、印染抱枕、藝術風景畫……，皆散發出自然、典雅的南洋風情。而漂亮的浴室，從壁磚、洗臉槽、馬桶，乃至於盥洗沐浴備品的包裝盒，無一不精緻，顯現出不俗的品味質感。另外，戶外不但有空間寬敞的庭院，而且，在裝點綠意植栽的環境中，還設置了造型或圓或方、風格各異的露天浴池，有的刻意讓整個立體浴缸外露，洋溢歐洲風情；有的則採用下崁式，讓人有日本湯泉的感覺。在陽光映照、清風吹拂下，沐浴在一池溫暖中，多麼暢快！

正因為外在景觀環境優美，加上內部住宿空間品質極佳，所以，「盤古拉」的客人源源不絕。靜如說，近來還有不少新人選擇到這裡舉辦「草原婚禮」兼度蜜月，也有企業團體集體前來員工旅遊，享受美麗的牧草風光，以及南台灣獨有的太陽與星光──找個時間，親身來體驗吧！

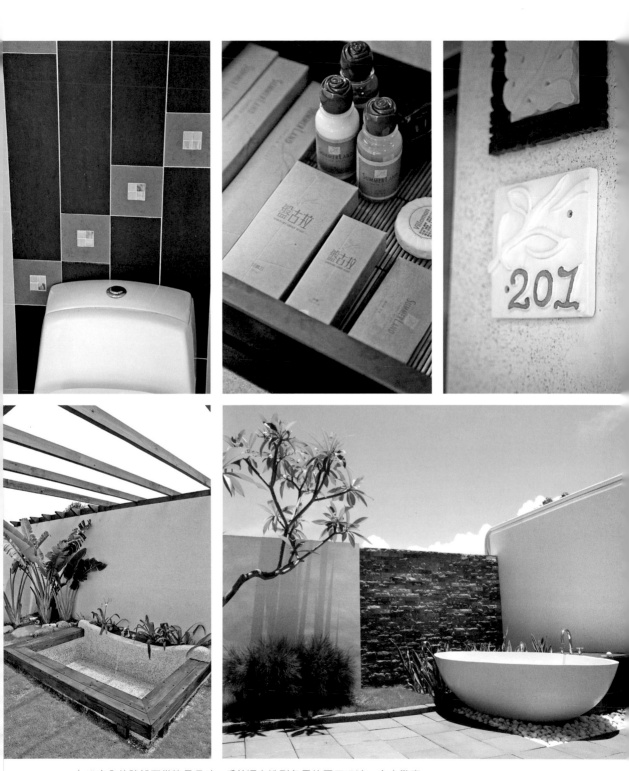

｜浴室內的陳設配備皆具品味，戶外還有造型各異的露天浴池，令人驚喜。

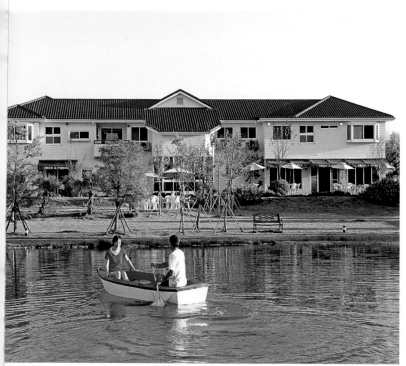

│ 大水輪、白木屋、湖上還有小船悠遊，洋溢鄉村渡假風情。

划船遊湖踩單車的全家歡休閒

從大門進去，首先會看到一個迷你水池，而從右側停車場到主樓的轉角，則特別設計一方水池，還有美麗的木製水車造景，可說是這裡的地標景點。來到主建築前，只見棕瓦白牆的兩層樓洋房，採ㄇ字形日式三合院佈局，中間是大廳，兩側是房間，典雅大器。

至於主樓後方，就是主人最引以為傲的開闊庭園，只見一片綠色草坪視野無遮，可以一直望到遠山邊！因為空間遼闊，加上造型水池、花木扶疏，讓人心曠神怡。此外，當初整地後出現湧泉形成的「阿糯湖」也是一大亮點，景致恬適優美，划船悠遊湖上，很是浪漫，如果想垂釣，也沒有問題！此外，民宿裡還備有單車、三輪車，可供嬉遊騎乘，但我還是最愛沿著湖畔散步，靜靜感受這裡的美麗。

來到「阿米哥」的房間，會發現從設計、用色到傢俱挑選，都流露日式情調，獨門獨院，幽靜清雅。而且，在面向庭園的方向還設有和室，坐臥其間可輕鬆泡茶、享受綠意；此外，拉開落地窗，戶外陽台也擺有休閒桌椅，可供吹風、賞景。

我想，主人之所以會將這裡取名為「阿米哥」AMIGO——西班牙語「朋友」的意思——就是希望這裡能像朋友的家一樣，讓來的人都能輕鬆自在，擁有美好的度假時光，而從我自己的親身體驗中，讓我深信，他們真的做到了！

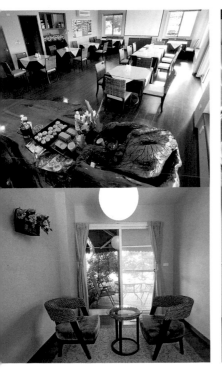
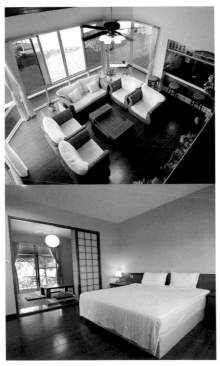

| 屋內流露日式風格，客廳、餐廳、和室、臥房，佈置清雅。

| 木門、石階、露天陽傘座、陽台搖籃椅，美景處處。此外，只要推開窗就能享受餵魚樂趣。

盡享餵魚樂，質感細緻的靜心雅居

在精心規劃設計之下，每間客房都有流水經過，而這「護城河」裡不僅養滿了漂亮錦鯉，主人還在房內備有飼料，讓住進屋裡的人能盡情享受餵魚之樂——光是這一點，就讓很多大小朋友開心不已。

走進屋內，整體空間洋溢暖黃的溫潤質感，除了地板、床頭造型牆皆採用木質，床鋪旁邊的配搭傢俱，也以舒適臥榻及可動式茶几來取代常見的沙發組合，只要推走茶几，就可以當作小憩空間，既創新又好用。立於屋角的燈飾，則仿如大型插花藝術，不僅光線富變化，在造型上更具有乾燥植物的特殊美感，為臥房平添浪漫氣氛與優雅品味。此外，也由於格局動線設計良好，從浴室、客房到戶外的陽台、魚池，融貫呈現出一種交相呼應、一氣呵成的順暢感，也讓整個屋子顯得格外精緻。

每回來到這裡，我總喜歡坐在陽台的籐編吊椅上，一邊聽著流水涼涼，一邊看著美麗的魚兒在水中悠游。花木蔥籠的庭園包圍下，身心開朗自在，每一晚都有好夢。

| 客房內動線設計良好、格局佈置精巧，從傢俱、燈飾，到浴室的氛圍營造，都深具質感。

海灣32行館
徜徉，在與海最近的地方

大家都說花蓮的海好美、好美。
住在這裡，太平洋就在三十公尺之外，
躺在床上，就能看日出，聽海浪……

戴勝通滿意指數

景觀環境	★★★★★
住宿空間	★★★★★
服務品質	★★★★
餐飲水準	★★★★

21
BEST VIEW B&B

INFO　地址：花縣壽豐鄉鹽寮村大橋32號　電話：0932-743-232　占地：2600坪
房數：9間　價位：$3,800~12,000，房價含早餐。

心動焦點

我和太平洋的距離，
只有一分鐘那麼近

這裡的幕後老闆，本來就是花蓮商務旅館的知名業者，旗下旅店獨樹一格，各有不同的迷人特色。而「海灣32行館」善用天然環境優勢，蓋出一棟會呼吸的房子，與海天一色巧妙連接、完美融入周遭景觀，讓人無時無刻都能徜徉在大自然的懷抱。

行館建築線條簡單，並採用大量天然建材，牆面是由灰黑色的板岩堆疊而成，地面則鋪有大理石工廠切割剩餘的邊材石板，周圍還散置著幾座由漂流木打造的藝術品，散發出自然雅致的氣息，第

花　東海岸的美，總是令人嚮往。去到花蓮，如果想找要一個「靠近海邊」的地方住，那麼，我會推薦你試試「海灣32行館」，因為它就在台11線7K附近，順著紅刺露兜夾道，走到沙灘只要一分鐘，只有三十公尺的距離，近到可以聽到海的呼吸和心跳！而且，如果想要去市區，也只要十分鐘左右的車程，Location實在有夠讚！

| 渴望美麗的大海？「海灣32行館」給你一片汪洋！

一眼就讓人感到舒服、自在。

戶外大片的露天草坪，讓你白天可以懶懶坐在大洋傘底下的躺椅上，曬曬太陽、吹吹海風、看看海。到了晚上，滿天星星閃爍，更可以在太平洋浪潮聲的伴隨下，一邊月光漫步，一邊沉醉聽海。

如果喜歡熱鬧，這裡還有一個小舞台，天天都有不同的音樂表演，甚至，也可以來這裡辦一場浪漫的濱海婚禮，或是親友同歡上台勁歌熱舞、自娛娛人，都能夠開心盡興，並且留下終生難忘的旅遊回憶。

因為覺得這裡真的很棒，有一次，得知朋友「歌仔戲天王」楊麗花要到花蓮玩，我還特別告訴她一定要去住「海灣32行館」，結果，居然完全訂不到房間！一問之下，這才知道，原來，它的平均住客率高達百分之九十五，若是碰上暑假，那更是百分之百爆滿，簡直熱門得不得了！

我相信，它開業不過短短三年，卻能這麼受歡迎，除了擁有一片蔚藍無敵的天然大海，更要緊的還是因為經營者有用心——環境再美，也唯有到位的服務，才能讓人口耳相傳、願意一去再去。

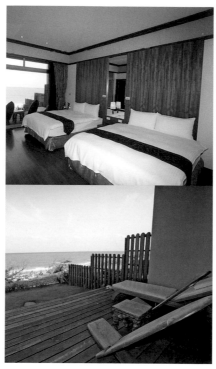

| 大量採用天然建材，在這座「會呼吸」的房子裡，每個角落都看得見海。

躺在床上等待日出，
泡在浴缸就能看海

「海灣32行館」的外觀與地景融合，內部空間也自然流暢，無論是開放式廊道、樓梯間或看台，就算以木柱並排，也沒有封閉的問題。此外，因為規劃者具有深厚的藝術根底，加上曾經從事景觀設計，讓這棟民宿由內到外都呈現內斂低調、與自然共處的謙卑氣度。尤其有趣的是，所有房間皆以濱海生物為名──「草海桐」、「寄居蟹」、「紅刺露兒」、「螢火蟲」，不僅別緻，也呼應周邊的生態風景，讓人對這裡的特殊動物、植物留下印象。同時，也因為主人在建築領域的專業，所以，不管是二人房還是四人房，每一間都能看到東海岸的華麗日出。舉例來說，位於一樓的「草海桐」與「寄居蟹」，有一整面玻璃的觀景牆，讓你躺在床上就能看到海；而打開玻璃門走到木製陽台，就能享受海風與陽光。至於三樓VIP級的「海灣32房」，可以入住五人，更擁有一整排陽台可以飽覽海景，連浴室裡的浴缸都面海而設，可以一邊泡澡，一邊享受眼前無際的海洋風光。老實說，我覺得這裡很適合「懶人」，

| 海灘生態豐富，撿石頭、找寄居蟹，玩累了，管家會為你準備可口點心。

加碼體驗

漫步沙灘戲寄居蟹，
彎 腰 拾 掇 美 麗 石 頭

　往海邊上走去，沿路會發現好多驚喜！

　記得有一次我帶孫子來玩，只見他在沙灘上把石頭一翻開，就發現好多小螃蟹、寄居蟹，樂得他哇哇叫！而初夏夜晚，更是輕輕鬆鬆就能發現螢火蟲的身影。

　此外，海裡有數不盡的鵝卵石、麥飯石、花蓮石……。潮起潮落，總會把一些小石子捲上來，我去住了五次，不知不覺中成了「石頭癡」，因為每次都會撿一堆石頭宅配回台北，到目前為止，已經蒐集了上百顆，而這些形狀各異的石頭，也已成為我家獨一無二的特色飾品！

　玩累了，民宿管家會很貼心的為大家準備咖啡和點心，隨時都可到小廚房的自助區取用。另外，最近還推出「海景自助式早餐」，並強調融入「富麗米」等花蓮當地有機食材，吃得到在地的健康！

因為無論到哪裡看日出，都得摸黑起早，若是上阿里山，更得半夜就起來趕搭小火車，而這裡同樣有絕美日出景致，卻可以連動動也不動，是不是「懶到極致」？

梯田山

品一刻怡然，
在寧靜山腰上

台北來的室內設計師，
在後山人煙罕至的地方蓋了一棟房子，
引你品味「朝迎晨曦，暮賞月夜」的幸福。

戴勝通滿意指數

景觀環境	★★★★★
住宿空間	★★★★★
服務品質	★★★★☆
餐飲水準	★★★★

22
BEST VIEW B&B

INFO　**地址**：花蓮縣壽豐鄉豐山村山邊路二段83巷12號　**電話**：0910-156-103　**占地**：2.7甲　**房數**：5間
價位：$3,500-5,000，含早餐及下午茶。　**提醒**：1.不建議7歲以下幼童入住。2.請勿帶寵物。

台灣有很多民宿，都「出現」在令人想像不到的地方，也許是「萬徑人蹤滅」滿地荒蕪的山間，也許是「星垂平野闊」人煙罕至的海邊，理由無他，只因為——遠離塵囂，沒有人為破壞，風景最美。這家名為「梯田山」的民宿，也是一樣，它坐落在花蓮一條名為「山邊路」的小徑上。

這條小路很窄，而且彎彎曲曲、迂迴曲折，開車在上面行駛，技術不夠好的話，還真沒辦法。然而，竟然有人就選擇在這樣荒僻的地方，蓋出這樣一幢鵝黃色的漂亮房子，中庭廣場還鋪著石板，彷彿來到歐洲小鎮一樣！而這個人，就是從台北來的室內設計師李玠岳。

民宿緣起

台北不好玩，
移居心中最美的花蓮

十年前，他與一群熱愛騎馬的朋友基於共同嗜好，加上覺得「台北不好玩」，於是，便來到花蓮，一起在鳳林鄉合開馬場，並在壽豐鄉山下買地、蓋房子，正式從台北移居到他心中「最美的地方」。有一天，他開車在附近逛，不料，

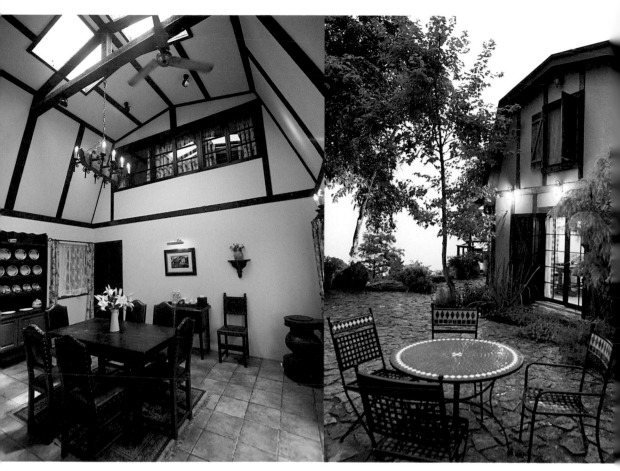

客廳挑高，搭配燭臺吊燈、歐洲傢俱，與建築融為一體。

近傍晚，在黃燈的點綴下，「梯田山」呈現出靜謐之美。

卻發現山上有一塊地，足足有兩甲半、七千多坪這麼大，而且，上面還有一座閩式的三合院建築，雖然外觀看起來舊爛爛的，但是，他卻被震住了，深深心動！經過一番打聽，得知原地主覺得「那塊荒地和廢棄的破厝根本沒人要」，正苦於難以脫手，於是，李玠岳便花了台幣三百多萬買下了它，決定來蓋民宿！

憑著腦海中的理想藍圖，加上對於室內設計的專業，李玠岳把陳舊的傳統台灣老建築，改造成混搭歐洲古典與鄉村風格的西式莊園。完工之後，一共三棟房子，呈長條型排列，完全看不出原來的痕跡，而最棒的是，眼前就是一大片毫無遮蔽的花蓮平原景致，遼闊的視野真是美極了！就這樣，「梯田山」民宿開張了，而站在這片出乎人意料之外的美景之前，我也終於明白，何以一個在台北事業有成的設計師，願意拋下一切、跑到花遠這麼遠的山上來──人生苦短，生命應該花在「值得」的事物上，不是嗎？而真止的價值，斷不是世俗的名利得失可以衡量的。

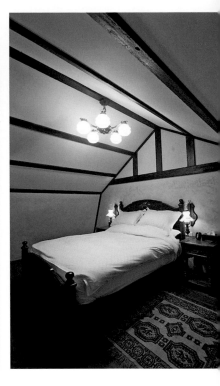

溫暖的臥房，露天圓浴缸，放慢腳步，享受淡定的幸福。

優雅又恬靜，住在童話般的夢境中

要上山來住，李老闆會貼心提醒務必在天黑前抵達為佳，因為入夜後沒有路燈，山路「真歹行」！他告訴我：「十年前，這裡根本連馬路也沒有，只有一條可讓一輛車通行的小土路！」不過，也正因為地處偏僻，所以才能以那樣便宜的價錢買到這一大片地。

來到屋內，會發現挑高的客廳讓空間感倍增，裝潢陳設帶有荷蘭風味，加上燭臺吊燈，以及從德國、比利時進口的傢俱和飾品，流露出一種既優雅又具童話色彩的恬靜氛圍。而且，除了電燈，這裡看不見多餘的「文明設備」——電視、電話、網路、卡拉ＯＫ，統統都沒有！因為李玠岳希望到這裡來的人，都能給自己更多的時間，放空、冥想，或是享受美麗的晨光與夜色，將梯田山的美，深刻印入腦海。

精緻雙人房裡，有閣樓起居間，觀景窗讓採光通風良好，還能彈性加床成為四人房。庭院中，則設有可愛的圓形浴缸與躺椅，我建議一天至少要泡上兩回：白天做日光水療，晚上星空伴你泡澡，真爽！

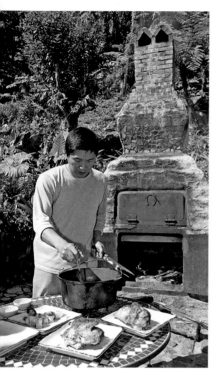

主人用磚窯砌成烤爐，讓你吃得到香噴噴的烤雞。

帶著孩子找蜻蜓、看青蛙，認識都市看不到的生態風景。

與蟲鳥為伍，吃現烤的噴香燒窯雞

我很喜歡李玠岳在網站上所寫的一段話：「這裡不是仙境，也不提供外國風景。」是的，這裡有的是清新微涼的空氣，看得到海岸山脈的日出、花東縱谷的夜景，既然來了，請享受自然之美，一切放得慢、慢、慢……

如果有小朋友，你可以帶著他們在這裡找獨角仙、螢火蟲，看蜻蜓飛，聽青蛙叫，欣賞綠繡眼、紅鸛鳥怡然停駐枝頭，甚至，在山野間發現小飛鼠、白鼻心的蹤跡──多麼精采啊！而這樣豐富的生態，若是在熱鬧繁華的大都市裡，任是有再多的錢，你也買不到。

另外，喜歡美食如我，一定不會錯過這裡的獨特野味──李玠岳自蓋磚窯砌成的烤爐，真是難得一見的天然廚房，只要事先預約，就可以大快朵頤、吃到香噴噴的烤雞料理！只是，每回只要一邊烤，那一邊飄散出來的香氣，實在令人口水直流，而當烤雞出爐，看那金黃焦酥的外皮，還沒入口，就已教人著迷──究竟有多好吃？你來了就知道！

PART
4

【設計民宿】！

空間規劃夠讚！所有人都拍案叫絕的

老英格蘭莊園

難以超越的傳世經典之作

花了九年時間、斥資九億台幣，
繪製兩千多張設計圖，從英國運來367個貨櫃，
無數破紀錄的數字，一座夢幻城堡如是誕生。

戴勝通滿意指數

景觀環境	★★★★★
住宿空間	★★★★★
服務品質	★★★★★
餐飲水準	★★★★★

23
BEST DESIGN B&B

INFO
地址：南投縣仁愛鄉大同村壽亭巷20-3號　電話：(049) 280-2166　占地：4000坪　房數：19間
價位：$11,000~39,600，含早餐及晚餐。　提醒：1.建議勿帶12歲以下幼童入住。2.勿帶寵物。

如果你問我，台灣最具代表性的民宿是哪家，這根本想都不用想，肯定是「老英格蘭 The Old England」。老實說，這間足以傳世的歐洲宮廷城堡，豈只是一間精品民宿？簡直就是超越台灣任何一家高級飯店的「皇家宮廷旅館」！

打從建蓋時期，「老英格蘭」就已經是則傳奇，不少人眼見一座歐洲皇室城堡從平地慢慢堆高，漸漸蓋起，直到完工落成，這段時間不但不短，而且可以說是有些漫長──其實，原本主人預計五、六年完成，但終究敵不過自己對完美的堅持，所以，前後總共竟花了近十年！

而締造這則奇蹟的人，就是人稱「大羅」的羅介鴻──開創清境歐風民宿風潮、在清境蓋了三棟民宿的經典人物！

他個性沉穩內斂，做事腳踏實地、作風極其低調，我跟他相識多年，但直到現在我誇他，他還是會臉紅。而他蓋出來的第一間木屋「香格里拉空中花園」，雖然已經二十年，但時至今日，放眼台灣這麼多民宿，也沒有幾家像他蓋得那麼好！你說大羅是不是太「有才」了？也正因為打從一開始蓋民宿，他就希望把自己生活哲學和興趣喜好融進去，而且強調要讓人有與

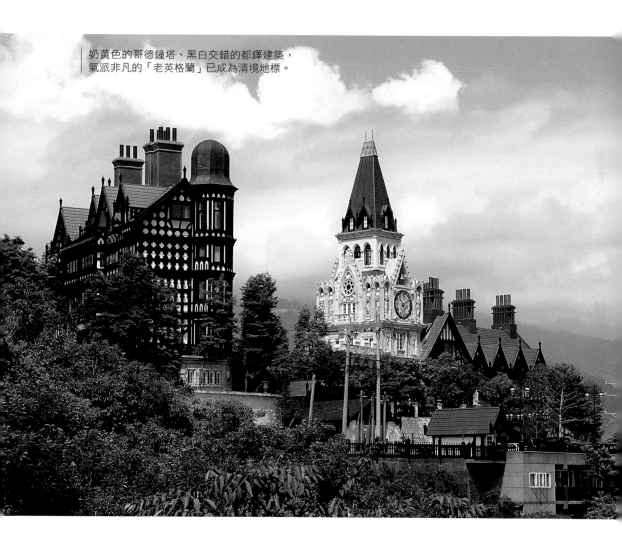

奶黃色的哥德鐘塔、黑白交錯的都鐸建築，
氣派非凡的「老英格蘭」已成為清境地標。

工程浩大的精湛建築

經過三十多個日子的千錘百鍊，精湛
華美的「老英格蘭」傲然矗立在1700公
尺高的清境山上。這座典雅又貴氣的山
中城堡，從大老遠，即可望見其仿哥德
式風格的鐘塔建築，而自從建構完成，
它也旋即成為清境的重要地標，尤其在
入夜後閃耀著點點燈火，好似鑲嵌在山
中的一顆夜明珠。

你可能無法想像，這裡面的建築光是
繪圖，就耗掉三年，因為前前後後，大
羅親手繪製出兩千多張圖，然後，許多
特殊的建材、傢俱……，都是送到歐洲
工廠，經過依圖裁製、量身打造之後，
才送回台灣。工程如此繁浩、複雜，也
難怪要斥資新台幣九億，但成果之驚人
絕美，連我那個榮登「上班族最欣賞企
業家」榜首的弟弟戴勝益，都佩服讚嘆：
「太了不起了，一般要蓋一座這樣的建
築，可能花三十億都不一定蓋得起來！」

眾不同的感覺，所以，他蓋出來的民宿，
每一間都「擲地有聲」。

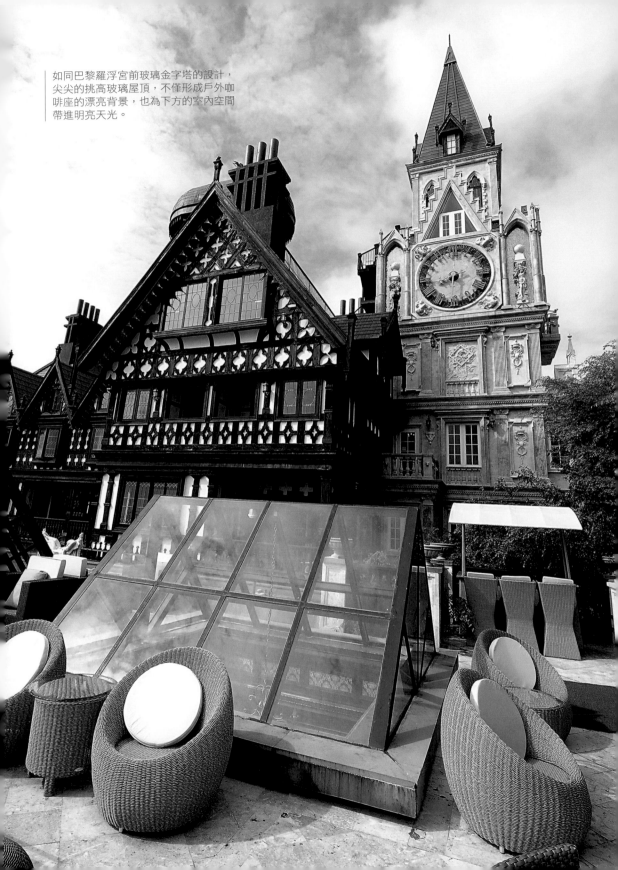

如同巴黎羅浮宮前玻璃金字塔的設計，
尖尖的挑高玻璃屋頂，不僅形成戶外咖
啡座的漂亮背景，也為下方的室內空間
帶進明亮天光。

| 花園裡無所不在的神話雕像，每一座都是充滿故事性的藝術品。

皇家色彩的雕像花園

「老英格蘭」的設計，主要是以16世紀英國都鐸式建築為藍圖，而光是黑色露木構造包覆著白色牆面的建築主體，就有連幢三棟。此外，還融合前後期元素，將哥德式教堂鐘樓，以及巴洛克風格庭園，巧妙的加以結合，成就出不同凡響的莊園風貌。只要是有機會來此見證的人，幾乎都很難相信「台灣人竟然可以蓋出這麼豪華經典的歐式建築」，其精采氣派又深具人文色彩之構築，實屬大器非凡。

延著石階層層而上、踏進長廊，就會被接待大廳那洋溢歐洲古典建築、又充滿華麗貴氣的陳設裝潢所震懾住。而戶外植滿綠樹芳草的庭園中，處處妝點著姿態各異的雕像，有希臘神話人物，也有歐洲民間流傳的四季神，每一座都是藝術品，無論表情、動作、服裝、造型，不但栩栩如生，而且充滿故事性與想像空間，彷彿吹一口氣，他們就會活起來開口跟你說話似的。漫步在這樣的園子裡，就好像去到歐洲貴族的城堡花園——若要說這裡是台灣最具有歐洲皇家色彩的地方，真是一點也不為過。

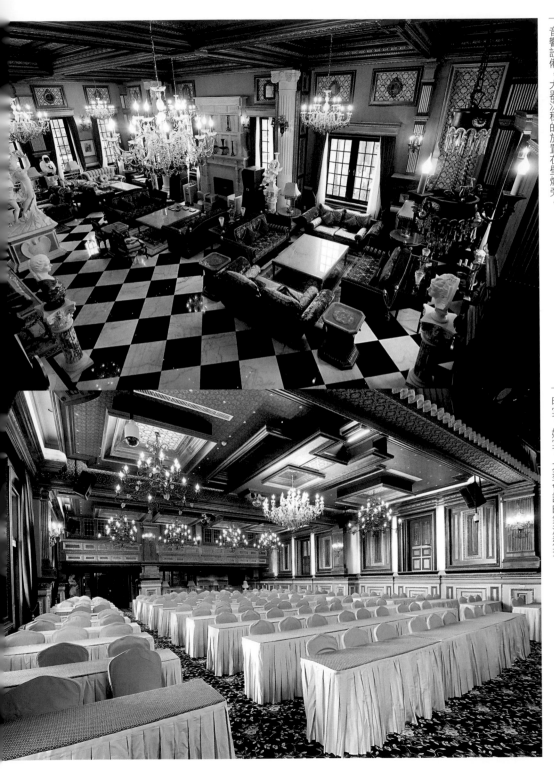

「莎士比亞音樂廳」豪華絕美，價值千萬的極品音響設備，大器沉穩的放置在壁爐旁。

會議廳古典而瑰麗，可同時容納200人，是舉行晚宴、婚宴、大型會議的氣派選擇。

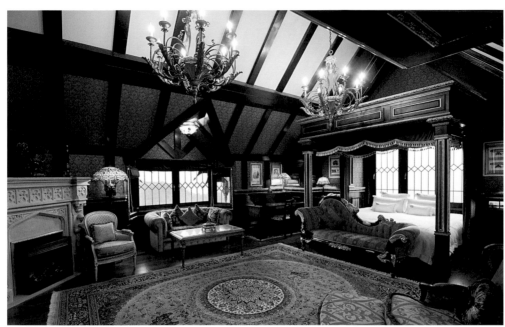

| 陳設彷如宮廷皇家的貴族臥房，讓人倍感尊榮，連拖鞋、沐浴備品都是頂級上選，質感絕佳。

宮廷風格的奢華享受

事實上，對於「老英格蘭」，大羅一心想要做到的，就是完整重現古典歐洲的華麗氛圍，也因此，在所有細節上，他的要求都絲毫不放鬆。當初，光是從英國運送過來的藝術珍品、古典家俱……，就用了367個貨櫃之多，也難怪從莊園外觀到內部空間，每個角落都彰顯出宛如「復刻版」的精準細緻。

此外，我認為，全台灣最漂亮的會議室、宴會廳，大概也都在「老英格蘭」了。而金碧輝煌的「莎士比亞音樂廳」，更是熱愛古典樂的大羅對於發燒友們的最高致意，裡面不但有價值千萬的音響設備，還有一整牆面的CD可供挑選聆聽。

進到寬敞客房，只見色彩沈穩，散發成熟卻又瑰麗的氣息，所有擺設都突顯出屬於歐洲古典的美感，甚至也配有一套售價近百萬的法國品牌Focal音響！而純白的寢具上，繡有老英格蘭的家徽，加上柔軟舒適的「珊瑚絨」拖鞋、檔次超高的名牌沐浴用品，真讓人在瞬間會以為自己就是貴族──我衷心建議，每個月存一點錢，這輩子一定要來住一次，保證值得！

日初雲來

私人招待所變身的
高級民宿

優雅而醒目的英倫都鐸風建築，
以「花」為主題的內部裝潢陳設，
漂亮的「日出雲來」，每個角落都有美景！

戴勝通滿意指數

景觀環境	★★★★☆
住宿空間	★★★★★
服務品質	★★★★☆
餐飲水準	★★★★☆

24
BEST DESIGN B&B

INFO　地址：南投縣仁愛鄉大同村榮光巷8-9號　電話：(049) 280-1699　占地：1甲半
房數：11間　價位：$7,800~19,800，含早餐及迎賓下午茶。　提醒：請勿攜帶寵物。

許多人以為，清境山上的歐風民宿都大同小異，住哪一家並沒有太大差別。但我向你保證，這樣的想法，會在入住「日初雲來」之後被徹底翻轉。因為在我心中，一家民宿優質與否，不只要看它是否擁有美麗的景觀、特殊的建築，更在於民宿主人是否能營造出特殊氛圍？對於客人的服務是否用心？態度是否親切？能不能讓人有「賓至如歸」的感受？而這些條件，都可以在「日初雲來」找到。

民宿緣起

科技業老闆的私人招待所

我和這裡的「管家」曾先生很熟，他以前是彰化地區的中小企業榮譽指導員，後來受聘負責規劃並經營這家頂級民宿。

他告訴我，這家同樣以歐風建築聞名的豪華民宿，原是台北某大科技業老闆的度假別墅兼私人招待所，主建物有兩棟，當初因為覺得這麼多房間平常空著沒用很可惜，加上地處素有「台灣小瑞士」之稱的清境風景區，所以才決定開放當民宿。但沒想到，變成民宿之後，生意好到連自己都沒地方住，於是增建第三棟，並在最近落成啟用。

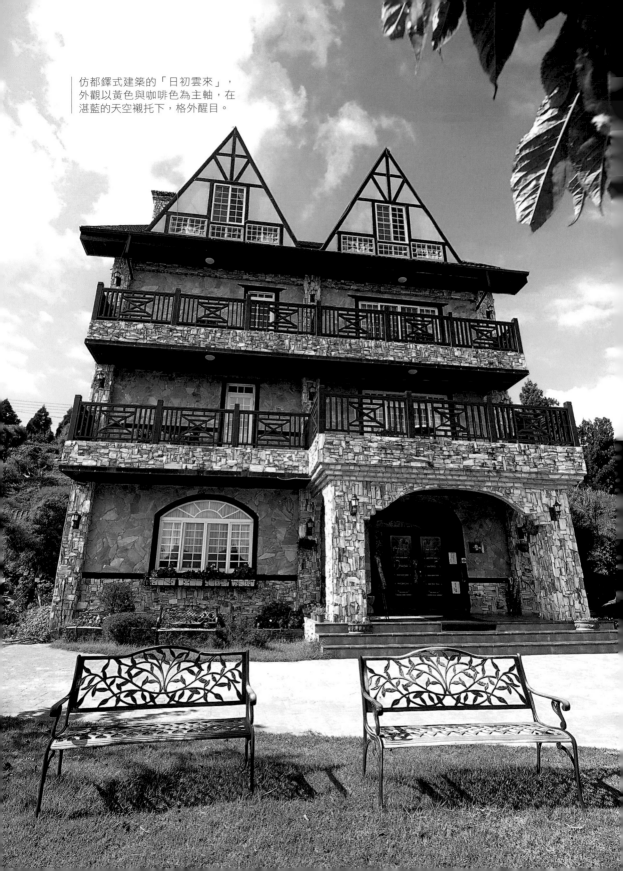

仿都鐸式建築的「日初雲來」，
外觀以黃色與咖啡色為主軸，在
湛藍的天空襯托下，格外醒目。

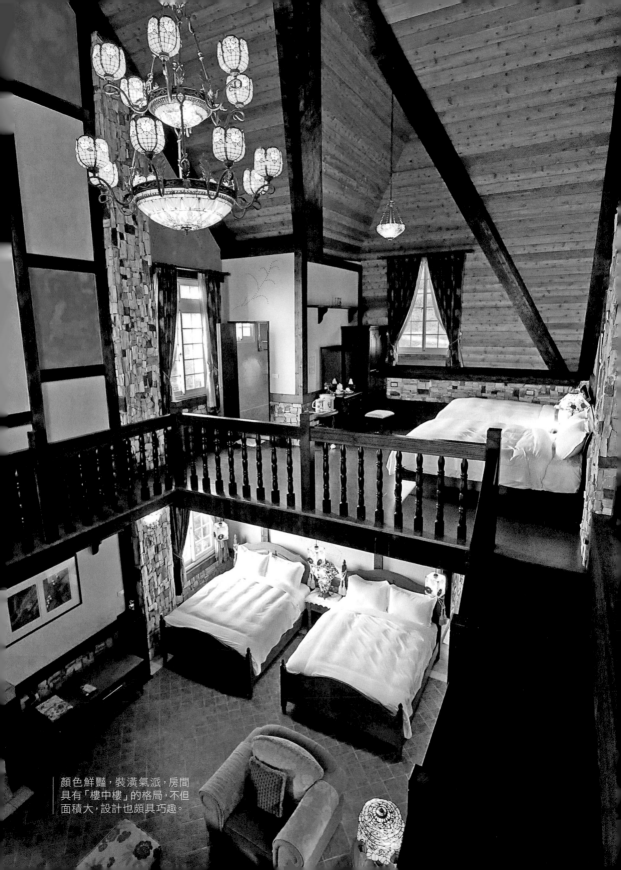

顏色鮮豔，裝潢氣派，房間具有「樓中樓」的格局，不但面積大，設計也頗具巧趣。

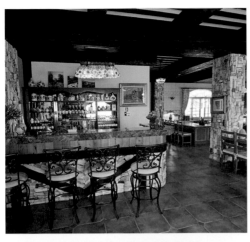
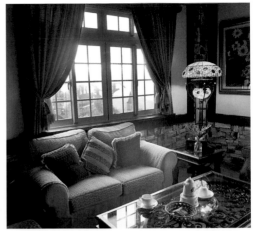
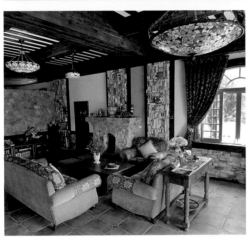
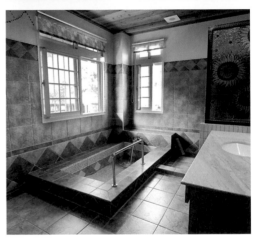

| 以「花」為裝飾主題，可說是「日初雲來」最大的特色，從大廳、客房到浴室，處處都有與花相關的佈置。

花朵為主題的華麗風裝潢

除了醒目的都鐸式外觀，室內的裝潢設計，也一樣吸睛。民宿大廳可說是整棟建築的精神所在，空間寬闊舒適，色調鮮明搶眼，大片鵝黃與橙紅，在木質飾條與樑柱間的牆面綻放，加上鑲嵌於牆的珍珠壁飾，彷彿畫家蒙德里安駕臨般耀眼；而貴氣的緹花沙發、綵繪玻璃檯燈、大型花卉油畫，更讓人目不暇給，整體呈現高貴優雅又甜美溫馨的氛圍。

而這樣的氣氛，也延續到客房中。所有房間皆以「花」為題，儘管格局各不相同，但佈置裝飾從沙發布、牆上掛畫，乃至於屋頂吊燈、桌上檯燈……，都緊扣主題，圍繞著某種花朵進行，例如向日葵、玫瑰、滿天星等，既浪漫又華麗。

曾先生透露，屋內的裝潢設計，他都全程參與，而許多傢俱擺飾，也都從歐洲進口而來，無怪乎，無論是材質或是設計感，都具有相當的程度。我相信，要打造出像「日初雲來」這樣的民宿，沒有花個兩、三億，絕對蓋不出來！

戶外風光宜人，我最喜歡一邊吃早餐，一邊看山看雲，遠眺風景。

處處皆美麗的超愜意時光

美麗的「日初雲來」，似乎每個角落都有讓人眼睛為之一亮的驚喜。即便是一扇窗，也有細緻的彩繪玻璃，勾勒出別具詩意的風景；而整排開得燦爛的鮮花，在白色窗格的映襯下，更流露出嬌俏的姿態，格外討喜。此外，在占地一甲多的園區裡，除了民宿建物，其他絕大部分的面積都保留給了櫻花、楓樹和落羽松，因此，不論什麼季節前來，都能看到不一樣的風景。

同時，也正因為地處海拔兩千公尺的山上，所以，「日初雲來」擁有極佳的視野，無論置身何處，都能鳥瞰清境的自然風光，尤其是面對能高、奇萊、合歡等高山的方向，更時常能欣賞到雲海、雲瀑等奇美景致。

每次來到這裡，我總覺得特別心曠神怡，因為屋裡屋外都漂亮得不得了，幾乎讓我捨不得睡覺！我喜歡在戶外吃早餐，看風景；也喜歡坐在大廳，一邊聞著不時飄來的咖啡香，一邊與朋友談心。而回到舒適的臥房，我更喜歡或坐或臥，慵懶地看看書、泡泡澡──如此美妙的生活，夫復何求？

大型玻璃窗配搭白色窗格，加上
窗前栽種五顏六色花卉，歐洲風
味十足，賞心悅目。

天空的院子

百年古厝因夢想而重生

兩個三十幾歲的「六年級生」，
一段跨世紀的忘年之遇，一座逾百年的古老莊園，
將夢想漆成牆、化為景，成為動人的傳說。

戴勝通滿意指數

景觀環境	★★★★
住宿空間	★★★★☆
服務品質	★★★★
餐飲水準	★★★★☆

25
BEST DESIGN B&B

INFO | **地址**：南投縣竹山鎮大鞍里頂林路562-1號　**電話**：(049) 265-5139　**占地**：800坪　**房數**：6間
價位：$3,000~30,000，含早餐、晚餐。　**提醒**：請勿攜帶寵物。

這是位於南投大鞍山邊的一座由百年古厝變身而成的民宿，與其說百年古厝，實則該說它根本是座隱身在一片雜草中的廢墟。民宿主人何培均在大二那年因登山路經此地，一眼就被這棟百年廢墟震住。事隔多年，當完兵後再登大鞍山，時值二十六歲的他有了命中註定的第二次相逢，著魔似地，他毅然決然買下它，賦予新生命。

心動焦點

音樂家馬修連恩也愛上的老房子

何培均找了他的醫師表哥孟偉一起築夢，兩個「六年級生」展開整修老屋的歲月。他們先住進老宅，從觀察光影變幻、學習和它相處，在了解古厝和周遭環境的共生情感後，決定不拆掉重建，只做整修。因為他們覺得，如果重建現代建築，那就找不回失落的文化了。於是，在跑了十六家銀行終於得到貸款，又在投書各地後，獲得南投文化局長的支持，還帶著馬修連恩等國際歌者夜宿。馬修住了一晚，聽了他們的故事，出了一張同名專輯《天空的院子》，後來還入圍金曲獎。而後，這裡甚至被《天下雜誌》評選為「台灣最美的民宿」。

民宿多半是華麗建築
或歐式、峇里島風
像這樣的閩式古宅，
實屬難得一見

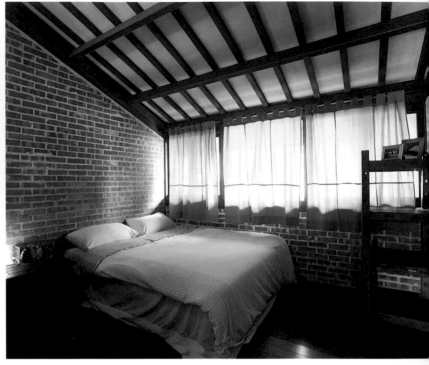

「學習和老房子相處」是入住「天空的院子」的最大收穫。

客房格局方正，磚牆木頂，棉布窗簾，洋溢古樸典雅的氣息。

傳承百年的懷舊感動

因著這些美麗的故事，我們有幸入住傳承百年的台灣古蹟中。在鄉下，三合院的建築已逐漸被水泥透天厝取代，就算有機會巧遇，也多成了空屋。台灣民宿早已不乏歐式風格或華麗建築，但願意修繕百年古宅讓它成為民宿，實為一件難得之事。

對年長者來說，住「天空的院子」是一種回味；而對年輕人，則是一種體驗。

當我一步入這座三合院，彷若穿越時空，回到純樸鄉村。一家人坐在庭院中間觀賞露天電影，往事一幕幕浮現腦海，我回想起孩童時和家人一起去廟口看露天電影的感動、溫馨與幸福。

室內滿是濃濃純樸風味，中式裝潢擺飾，帶著溫暖懷舊意味。客房格局方正，裝潢古色，但增添現代住宿設備，既保留歷史記憶，也吸引年輕人來體驗古早的生活滋味。入眠時，有一種回到鄉下阿嬤家的溫暖感。打開每扇門，都有驚喜，將先祖的空間運用現代智慧，展現不同的住居感受。如果是情侶、夫妻，建議選擇附有舒適陽台的兩人房，可以賞景、談天、泡茶、看書，最能體驗台灣鄉居情調。

何培鈞規劃了一系列古鎮旅遊之旅，讓外地遊客又吃又玩，也繁榮了竹山小鎮。

晚餐是大紅花布包裹著蛇窯陶瓷便當，充滿古早味。

早餐在拼湊搬來的桌凳中享用，是種返璞歸真的率性。

令人垂涎的台灣古早味

民宿提供的早餐有金黃地瓜粥，盛在手捏陶甕裡，很有懷舊古早味；拼湊搬來的小凳、長椅隨興而坐，配上南投招牌醬筍、高山新鮮蔬菜，再搭上經典小菜，更添滋味！古早味晚餐也極具特色，以傳統客家大紅花布包裹著的特製陶瓷便當，打開可見滿滿的菜餚，白斬雞腿、豬皮涼拌、筍子焢肉等等，讓人吃得好滿足。

奇蹟似地，「天空的院子」成功闖出名號，有財團想請何培鈞複製「院子」的成功模式開闢連鎖民宿，但被他拒絕了！他體認到自己是真心喜歡竹山這片土地，這份感情讓他決定推動在地文創產業。他創立「小鎮文創」，以「院子」為核心，結合竹山附近的旅遊資源，把荒廢的老山莊改成背包客旅店，修建古道、協助農民砍掉檳榔樹、改為植草與種樹。不只如此，他更進一步在草原上舉辦演唱會、電影欣賞，舉辦農民市集，甚至規劃了一系列古鎮旅遊之旅，成功地把人群引進這處原本沒沒無名的竹山小鎮。

慕夏

僻靜高雅的獨棟 Villa

來到美麗的關山腳下，
遁入迷人的南洋別墅，
在無人打擾的一方淨土，靜靜享受幸福。

戴勝通滿意指數

景觀環境	★★★★
住宿空間	★★★★
服務品質	★★★★
餐飲水準	★★★★☆

26

BEST DESIGN B&B

INFO	
地址：屏東縣恆春鎮檳榔路22-1號　電話：0911-495-040　占地：700坪	
房數：2間　價位：$5,800~12,000，房價含早餐。　提醒：請勿攜帶寵物。	

恆春一帶，除了埔頂大草原，還有一個地方我很愛，那就是以夕照聞名的關山。許多人為了賞景，紛紛上山「追日」，殊不知在山腳下也有一處很棒的民宿值得造訪，因為裡面總共只有兩幢獨棟式的「奢華級」別墅，不但美麗，而且僻靜，住起來很過癮──那就是「慕夏」。

心動焦點
彷如峇里島，
美麗安靜的高級民宿

一進門，眼前的景象會讓人立刻聯想到峇里島的五星級Villa，四周椰林環抱，中有一潭碧池，屋子後方還有綠油油的稻田及山林美景，環境真的好美。民宿主人林先生告訴我，當初他準備蓋房子的時候，其實並不懂建築工法，也沒有依據什麼章法，只憑天馬行空的想像，就把兩棟別墅蓋了出來。而開幕營業至今五、六年了，卻一直很受好評，因為不少人覺得這裡像極了峇里島的高級渡假村，不用搭飛機出國，就能享受到充滿南洋風情的Villa假期，加上它離墾丁許多景點如後壁湖海鮮漁港、海生館、貓鼻頭……都不遠，所以住房率始終很高。

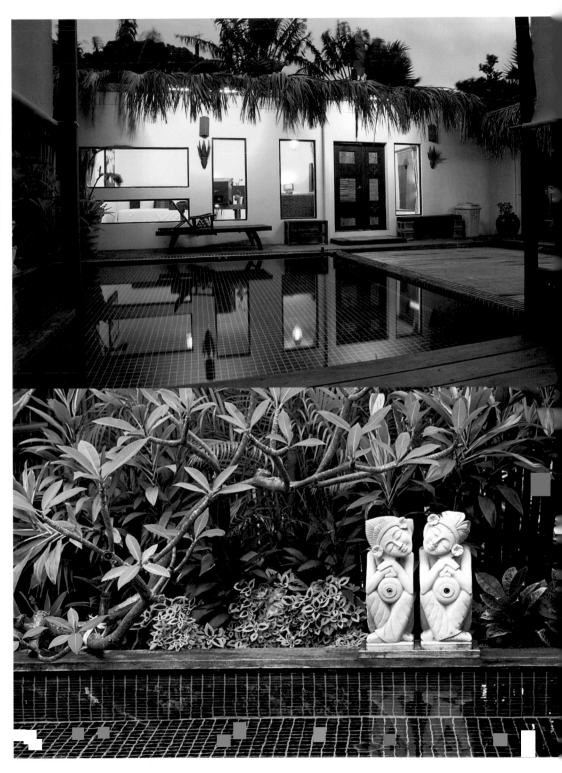

「慕夏」洋溢峇里島風情，無論是白天還是黑夜，都流露靜謐的美麗。

| 兩幢Villa分立，各有景觀庭園、發呆亭、露天泳池，空間寬敞。

低調又細緻，
空 間 奢 侈 的 度 假 選 擇

佔地700坪的空間中，名為「沐夏」和「仲夏」的兩棟別墅各自獨立、隱身在竹林草木間，低調的入口處標示著僅提供當日住宿的房客進入，絕不會互相干擾。「沐夏」較大，「仲夏」較小，但均為四人房，各有獨立的樹籬與門戶，也有自己的庭園、發呆亭與戶外景觀游泳池，在佬大的空間裡可以徹底解放。

室內空間寬敞，地面上鋪設深色的木質地板，沉穩而又深具質感，大量窗戶則引進充足光線與綠意，即便是在炎熱的夏天午後，讓人待在房裡也不覺得陰暗悶熱。此外，設計裝潢與空間佈置也別具特色，從門板、座椅、靠枕、檯燈，乃至於浴室裡的洗臉槽，都流露出細緻的美感。

老實說，我帶著老婆阿娟一起來，真覺得「慕夏」棒得沒話說，只是對我們這樣的老夫老妻來說，只有兩個人住，這裡的空間未免過大，有點太寂寞——因為管家在幫你辦完 Check in 手續後就離開，除了送餐點，不會再有任何人來打擾。所以，如果想要來住，我建議最好是兩個小家庭或是兩對情侶相約來度假，如此一來，可以一次把兩幢 Villa 都包了，人多熱鬧些，白天可以保有各自的空間，入夜後則不妨聚集在院子裡，一邊輕鬆閒談，一邊享受沒有光害、星光滿天的璀璨夜空，別有樂趣。

| 屋內陳設流露細緻的美感，從門板到衛浴，都散發出優雅品味。

卡米克

漫遊，在流動的色彩中

屋外有風，有海，有天空；
屋裡有色彩，有溫度，有微笑。
在活潑的自然節奏中，我們要過有趣的生活！

戴勝通滿意指數

景觀環境	★★★★☆
住宿空間	★★★★☆
服務品質	★★★★
餐飲水準	★★★★☆

27

BEST DESIGN B&B

INFO 　**地址**：屏東縣恆春鎮大光里大光路79-68號　**電話**：(08) 886-7997　**占地**：1甲
　　　　　房數：7間　**價位**：$2,800~9,800，房價含早餐。　**提醒**：請勿攜帶寵物。

民宿緣起

愛上一片無垠的天空

這裡的主人是王富新和林惠利夫婦，在帶著三個孩子移居墾丁之前，先生是外商公司的上班族，太太則是中華電信員工，兩人工作穩定、生活富足。然而，熱愛大自然的他們，身體裡滿是「不安定」的因子，只要一有假日，就會帶著孩子上山下海到處跑。有一回來到這裡，當腳下踩著綠色草坪、眼前出現蔚藍藍海天相連的風景，林惠利霎時被一望無際的天空深深打動，也就在那一刻，開啓了日後「買地、蓋房子、開民宿」一連串行動計畫的源頭——在兩人的積極之下，這個計畫超有效率，地買了、等兩年拿到執照後，從動土到完工，不過短短七個月，漂亮的「卡米克」就開幕了！

「**房**間有價，陽光免費，海景奉送！」這是「卡米克」的網頁介紹。然而，若不是一位「運匠」的推薦，我不可能會發現它——座落在後壁湖往貓鼻頭的景觀道路上，指示牌超小，但順著牌子所指的方向往一條石子小路開，最後，就會看到一片廣闊草原上的白色建築——到了！

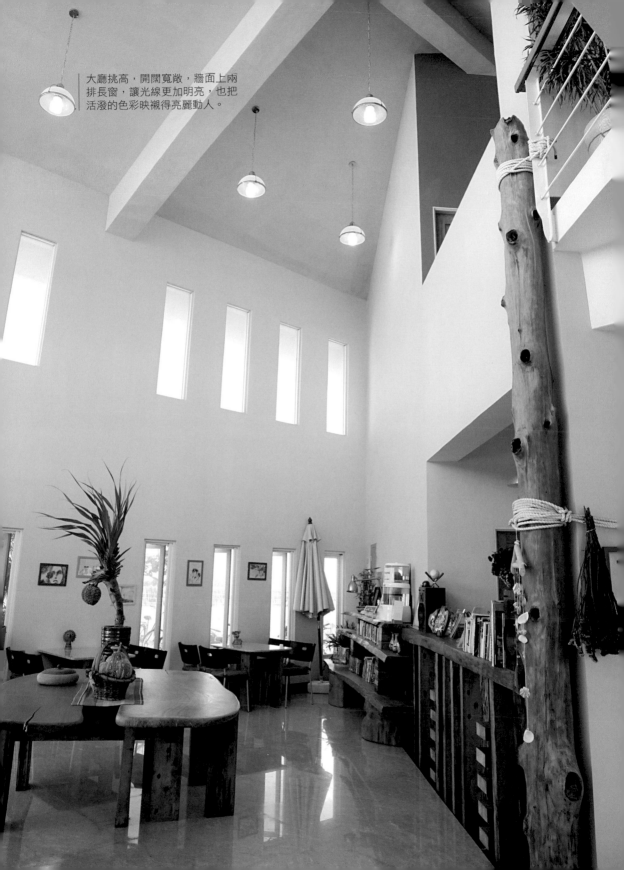

大廳挑高，開闊寬敞，牆面上兩排長窗，讓光線更加明亮，也把活潑的色彩映襯得亮麗動人。

建築外觀純白，但屋內卻處處是跳動的色彩，鵝黃、胭脂紅、湖水藍，大膽又協調。

讓色彩鮮活跳動的設計

「人在一生中，能有幾次機會打造自己夢想中的屋子？」

惠利告訴我，儘管建造過程中曾經遇上五次颱風，但是，他們卻非常享受蓋房子的那段時光。也因為對土地有深厚的感情、抱持尊重的態度，因此，佈局與蓋法都以「順應自然」為依歸。至於民宿的名字，則是三個愛看漫畫（comic）的孩子取的，夫婦倆很民主的以投票方式表決，難得的是，它是「墾丁地區第一家經過認證的特色民宿」，不僅具有絕佳的天然環境，設計風格簡潔明快，而且在建材上大量採用回收舊木料、老磚，室內也使用無毒塗料，是一棟講究環保的綠建築。

屋外雖是單純的白，但走進屋內，卻會看見滿室跳動的色彩。大廳挑高，開闊寬敞，再透過牆面上下兩排長型窗戶，讓光線更加充足明亮，也把牆面上鮮豔活潑的顏色映襯得亮麗動人。餐廳裡質感絕佳的木造吧台，採用的是來自高雄衛武營營舍及朋友贊助的大塊台灣五葉松木，作工精細，完全看不出竟是出自常年坐辦公桌的男主人之手！

來到七個房間，同樣具有漂亮的色調，胭脂紅、湖水藍、深鵝黃，大膽卻又協調，再搭配天然素材家俱，以及幾何線條的掛畫、擺飾品，讓空間洋溢輕快而有質感的氛圍。此外，每間房的陽台都設有露天湯池，讓人無論在白天還是夜晚，都能享受一邊賞景、一邊泡湯的快意。

| 因為孩子們都愛漫畫，所以民宿取名為「卡米克」。牆上的畫，都是大女兒的作品。

一天的開始，坐在陽台上享用早餐，眼前就是草原，海景就在不遠處，好不愜意。

| 美味豐盛的早餐料理，充滿當地食材特色。女主人的用心與手藝，充分展現其中。

在早餐驚豔豔恆春的滋味

惠利很以「卡米克」的面海泡湯池為傲，她笑說：「泡在暖湯裡看海、看星星，這種舒服自在、天人合一的感受，別的怎麼比呀！」但是，除此之外，她親手做的早餐，更是俘虜許多客人的「成功利器」！其實，當初買了地之後，礙於法令規定要等兩年才能蓋房子，所以，她就利用這段時間去學專業烹飪，結果，不但成功取得證照，也為「卡米克」增添了一項超人氣特色——百分百自然美味的恆春早餐！

說真的，「卡米克」的早餐，的確值得大大讚美，雖然菜式會隨著食材取得的狀況而有所變化，但是，無論中式還是西式，都充滿當地特色，而且味道很讚！舉例來說，惠利烘焙的麵包，經常會加入自家種的有機南瓜；若準備稀飯，則會摻入恆春特產的地瓜。所供應的牛奶，也來自友人屏東牧場，喝起來又香又醇，不輸北海道鮮奶！

此外，有時還能嚐到黑豆釀製的黑豆漿、黑豆腐，就連果醬，也是用當地盛產的火龍果、柳丁做出來的！這樣的早餐料理，不但新鮮、好吃，而且實在「真厚工」！當我坐在可以望見綠野遠海的露台，享用這樣豐富的在地美味，除了心滿意足，還有什麼可說的呢？

白砂15

隱匿花草叢林中的私密Villa

國境之南，一處植滿繽紛花草的秘境，
佔地六甲，卻只散落五座別墅小居，
恣意又瀟灑，散發出特立獨行的優雅。

戴勝通滿意指數

景觀環境	★★★★★
住宿空間	★★★★★
服務品質	★★★★
餐飲水準	★★★★☆

28
BEST DESIGN B&B

INFO 地址：屏東縣恆春鎮水泉里樹林路25-3號　電話：0936-404-399　占地：5甲
房數：5間　價位：$5,800~16,800，房價含早餐。　提醒：請勿攜帶寵物。

去墾丁，我不會住到喧囂的墾丁大街，而會選擇幽靜有特色的民宿。而座落於西岸白砂地區的「白砂15」，因為沒有過度開發，猶如秘境，正好讓人可以享受寧靜。老實說，我去過一百多個國家，住過無數大小旅店，但是，從來沒有一個地方像它這樣令我詫異。因為它是我見過的民宿中，佔地最大，卻又是規模最小的「旅館」──在六甲地上，竟然只有一間房！

心動焦點

隱身國境之南的叢林秘境

主人蘇小姐，在一般人眼中，可以說是不折不扣的「異類」，「六年級」的她曾服務於「鴻禧山莊」和「漢來飯店」，公司大，工作內容又令人羨慕，但她卻毅然辭職，先去加拿大遊學一年多，接著又跑了十多個國家，就為了要「長見識」！

回到台灣後，她依著自己的想法蓋民宿，而最特別的地方，就在於一般人會以建築物為主體，但是，她卻花了大半預算在環境造景──大片土地上，種滿了花草植物，而當初的一間房，好像蓋了一座熱帶森林，就埋藏在綠色叢林之中，充滿了神祕感！

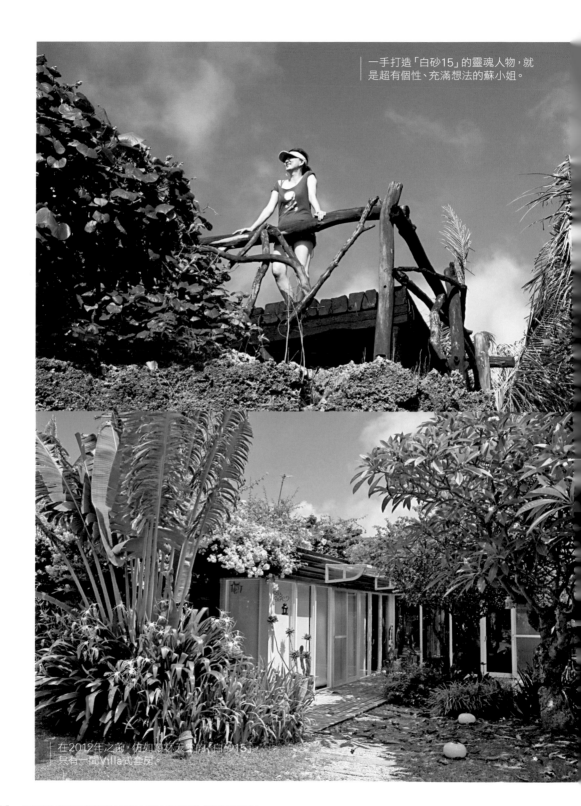

一手打造「白砂15」的靈魂人物，就是超有個性、充滿想法的蘇小姐。

在2012年之前，仿如萬豪天空的「白砂15」只有一間Villa式套房。

木棧階梯直通粗獷的觀景台，茅草涼亭下的吊籃床，四面都是玻璃的景觀浴室，這裡的特殊造景，別的地方絕對看不到。

可別以為這樣的地方太僻靜，實際去過的人都知道，那種被植物包圍、完全融入大自然花草的感覺，真是妙不可言！而除了無所不在的植物之外，這裡還有很多別處沒有的特殊景致，像是粗獷原始的觀景台和木梯，茅草涼亭下的吊籃床，浴室四周竟是通透玻璃、可以直視外面雨林花園般的美景，甚至，滿腦子古怪想法的蘇小姐，還把一艘大木船給搬了進來，搖身一變，成為水深一百三十公分、可以容納八人戲水的私人泳池！

偷偷告訴你，本來我看照片，還覺得這裡不怎麼樣，沒想到親身體驗之後，才發現這個地方實在太棒了！我相信，一定有不少人跟我有同樣的感覺，所以，「白砂15」的一間房根本供不應求，也因此，蘇小姐才會在幾個月前又多闢建了四間別墅——不過，這麼大的地，總共也才五幢房子，而且，就像是峇里島上的Villa，每一間都各自獨立、分散在不同區塊，完全不必擔心會互相干擾。更絕的是，這五間房還分別命名為木蓮、木榭、木角、木蘭、木犀，通通都是植物，真是一派「自然」。

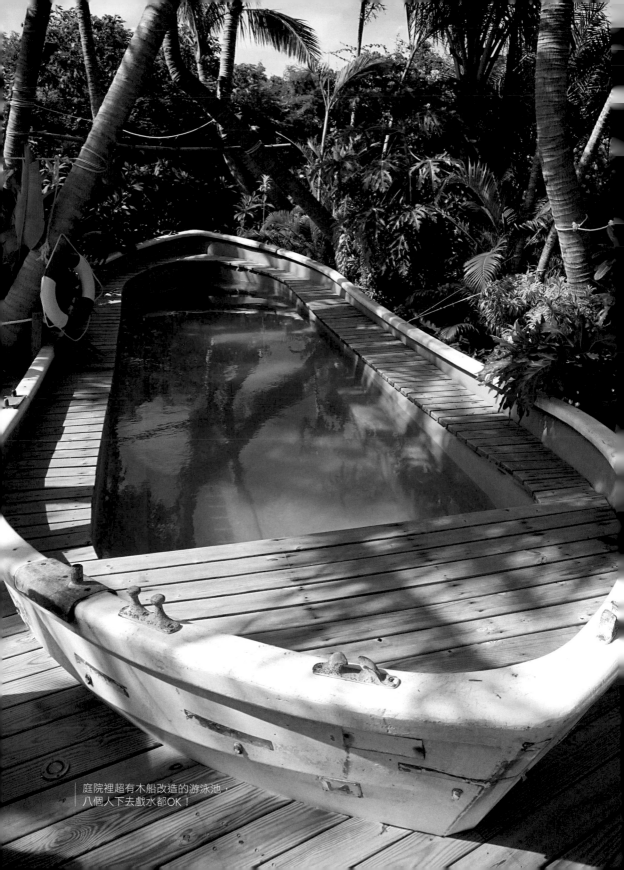

庭院裡超有木船改造的游泳池，
八個人下去戲水都OK！

從內到外，「白砂15」的空間美學別有一番品味，
客人經常留言抒發住宿感想。

自然花草包圍的獨幢別墅

進到屋內，你會發現，蘇小姐真的是一個很懂生活的藝術家。在二十五坪大小的空間內，所有傢俱、櫥櫃，包括天花板和地板，都是原木打造，不但看起來舒服，也將「人」與「宅」的關係帶回最自然的狀態之中，俯仰之間，盡是貼近真淳的美好。

屋內四面都有大窗，不必出門，就能望見戶外滿是綠意的花草天堂。至於通透的隔間，不僅讓視野更加寬闊，而且，也讓置身其中的住客享有「互相知悉、卻不打擾」的自在。臥房裡有簾幔垂地的四柱原木大床，床墊厚鬆軟，舒服得叫人一躺上去就不想再爬起來。床邊還有一張呈S形弧度的寬大躺椅，隔著落地窗，緊連著置有大型浴缸、四面玻璃環繞的開放式浴室，可以一邊泡澡、一邊做日光浴、一邊欣賞花草，而且，沐浴用品還是捷克知名品牌「菠丹妮」，實在很享受！

此外，小而美的廚房配備齊全，流理台上有爐具、抽油煙機、小烤箱，甚至還有使用咖啡膠囊的時髦咖啡機；打開

膠囊咖啡，「哈根達斯」冰淇淋，還有管家準時送來的新鮮早餐三明治——
簡單卻不失品質，這就是「白砂15」的講究。

冰箱，裡面竟然還還備有「哈根達斯」冰淇淋，真的讓人又驚又喜！而特別配置的吧台桌椅，從素材運用到設計質感，都彰顯出主人品味不俗的講究。不過，為了營造最放鬆的環境，這裡的每間別墅都限定只能住兩個人，也不准帶小孩——我看過的民宿主人不少，當中的「怪咖」很多，而蘇小姐，算是怪得讓我非常佩服的一個！我覺得，她在「白砂15」之中所追求的，不只是表面上所看得出來的物質享受，而是一種對於精神品質的要求態度。而她之所以能夠這樣與眾不同，正是周遊列國、豐沛的生命經驗所帶來的閱歷反芻。

低調的「白砂15」，隱身在海岸公路旁，就像是世界頂級的四季集團的度假飯店，儘管外觀不起眼，但豐厚的內在精華，卻不彰自顯的讓人趨之若鶩。而在現今這個消費兩極化的社會裡，我也發現，有愈來愈多的人願意多花多一點錢來什好民宿，因為渴望體驗更優質的住宿經驗，以及全然放鬆的度假感受——如果你也嚮往到這處仿若秘境的花草天堂別墅一窺堂奧，那麼，別忘了早點預約！

21.5靚

碧綠草原上的
紅色荷蘭風車

偏離墾丁大街的喧囂與海灘的熱浪，
在綠波輕颺的紅色風車小屋中，
看山、觀海、數星星，靜靜的享受遁匿。

戴勝通滿意指數

景觀環境	★★★★
住宿空間	★★★★
服務品質	★★★★
餐飲水準	★★★

29
BEST DESIGN B&B

INFO 地址：屏東縣恆春鎮鵝鑾里埔頂路650號　電話：0988-311-115　占地：1200坪
房數：8間　價位：$2,200~5,800，房價含早餐。　提醒：請勿攜帶寵物。

你知道從墾丁大街前往鵝鑾鼻的路上，有個地方叫做「埔頂」嗎？記得我第一次看到那一大片草原，嚇了好大一跳，滿腦袋只有一個念頭，那就是：「哇，怎麼這麼美呀！」

後來我才知道，埔頂屬於墾丁的新興區，儘管草原遼闊，但卻離市區不遠，尤其吸引我的是，那裡真的很靜，跟戲水人潮喧鬧的南灣、餐廳攤販林立的墾丁大街相比，彷彿天與地的差別。

就在這片安靜碧綠的草原上，有一座亮麗的深紅色建築，屋頂尖尖的，圍牆還特別做成橘色的波浪造型，很是突出，讓人不由得眼睛一亮——原來，那是一處叫做「21.5靚」的民宿。

心動焦點

**我在綠色草原的紅房子裡，
望向寧靜的藍色海洋**

這家因為地處北緯21.5度而得名的民宿，大概已有六年的時間。最初打造它的美麗女主人，是在前往荷蘭探視旅居當地的妹妹的旅程中得到靈感，所以，當她打算蓋民宿時，就以「風車」為主題，並且畫出設計圖，讓建築師蓋出了

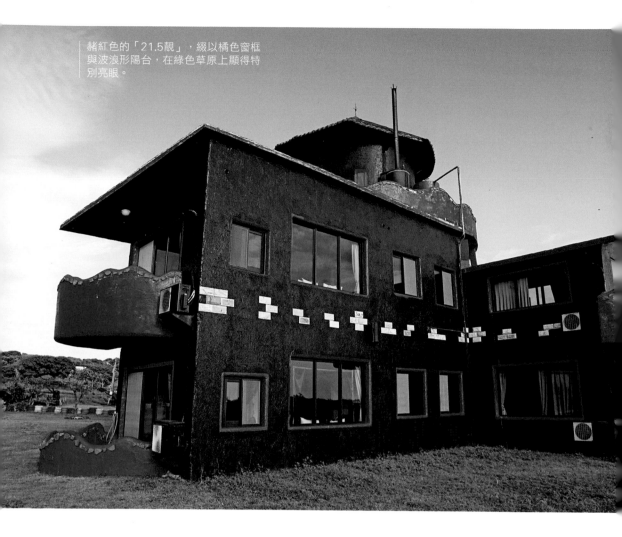

赭紅色的「21.5靚」，綴以橘色窗框與波浪形陽台，在綠色草原上顯得特別亮眼。

這樣一幢中間有軸心、四邊向外展開如風車扇葉的房子。而這樣大膽的點子，也讓它成為埔頂草原上最醒目的風景。

後來，因為女主人另有人生規劃，於是，在朋友的牽線下，將「21.5靚」轉手讓給曾擔任「哈墾丁旅遊網」經理的現任老闆，而這位對於墾丁吃喝玩樂瞭如指掌的男主人也笑著承認，在他眼中，埔頂這一大片面海的草原，真是墾丁最美的仙境！他也是因為深深迷戀這裡的美，加上「21.5靚」實在太有特色，所以才會心動接手、轉行經營民宿。

老實說，他還真有眼光！記得當初我帶著家人來這裡住的時候，就發現旁邊還有五、六家民宿都在大興土木，你想想看，若不是因為這個地點太棒，怎麼可能會有那麼多人都被吸引來？而我最愛的，也正是那難得一見的大草原，嗯，只能說，真是「英雄所見略同」！

對年輕人來說，墾丁的魅力在於海浪、沙灘、比基尼，還有熱鬧的酒吧、夜店、演唱會；但是，如果你跟我一樣，喜歡的是這裡的陽光、空氣、花再多錢也買不到的天然美景，那麼，一定也會愛上「21.5靚」。

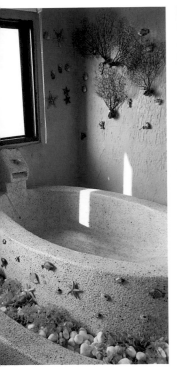
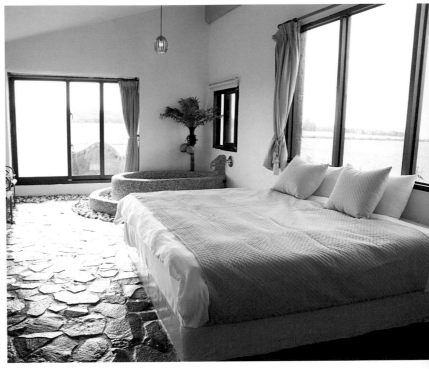

以風車為建築藍本，四面展出的扇葉就是房間所在，因此每個房間都有三面大窗，並配有造型各異的SPA湯池。

三面觀景窗和SPA泡湯池，不出門也能坐賞美景

很多人看照片，會疑惑的問我：「風車造型的房子，格局會不會很奇怪啊？」其實，只要走進「21.5靚」，就會發現整幢民宿是以樓梯間為軸心，至於為四片舒展的扇葉，則是客房之所在；也因為這樣的特殊建構，所以，每個房間都具有三面觀景窗及一個小陽台，住在裡面，白天可以坐享綿延無際的草原風光，到了夜裡，只要抬起頭，就能賞月亮、看星星

七個可愛的房間，分別叫做吉藍、鹿特丹、布拉奔、猶翠特、海牙、阿姆斯特丹、菲士蘭，通通都是荷蘭地名，雖然配置與格局大同小異，但色彩各不相同，傢俱陳設簡單清爽，整體而言，充滿鮮豔、活潑的童趣。我特別喜歡「吉藍」這個房間，除了藍白相間的色調很清爽，而且，一望出去，遠方就是鵝鑾鼻燈塔，不管是白天還是夜晚，風景都很棒。加上開放式的SPA湯池就設在床舖與落地窗之間的角落，所以，可以泡在浴缸裡，一邊做SPA，一邊欣賞山海美景，夠愜意吧！

房間裡的陳設簡單，但配色很講究，從寢具、衛浴設備到餐具，具有一體性的美感。

加碼體驗

在陽光下漫步看風吹草動，享受寧靜的OFF人生

我覺得來到「21.5靚」這樣的地方，真的可以什麼都不做，因為最好的享受方式，就是在陽光、藍天、白雲下漫步，觀賞四周牧草隨風擺動、搖曳生姿的景致。走累了，可以坐在露天咖啡座喝下午茶，或是整個人攤平在躺椅上打個盹兒，實在很舒服。到了傍晚，別忘了看看遠方天際，斑爛晚霞中一輪夕陽沉入大海的景色。另外，如果季節對了，吃過晚餐後，不妨和三五好友徜徉在草地上，一邊聊天，一邊等待流星雨劃破天際──度假的意義，不就是要放慢腳步，讓自己好好的OFF一下？所以，別急著趕場，這裡雖然沒有比基尼辣妹，但是，卻能帶給你最美的寧靜。

我發現，這處漂亮的草原，近來也成為許多新人拍婚紗照的取景地，雖然開車到這裡來，得在狹窄的鄉間小路上經過好長一段迂迴曲折，但上山之後，映入眼簾的大片綠地，總讓人有「真值得！」的驚嘆，就算遇上牧草收割期，也能看見都市裡難得一見的一大捲、一大捲「甜心牧草捲」，真是「靚」極了！

希格瑪花園城堡

王子與公主的浪漫幸福夢

因為希望退休後能住在有藍色尖頂的房子，
還希望院子裡能有圓形的雙層噴水池，
於是，一座美麗如夢的城堡，燦然實現……。

戴勝通滿意指數

景觀環境	★★★★★
住宿空間	★★★★★
服務品質	★★★★
餐飲水準	★★★

30
BEST DESIGN B&B

INFO　**地址**：宜蘭縣員山鄉深福路236號　**電話**：(03) 923-3124．0987-275-539　**占地**：900坪
房數：4間　**價位**：$3,800~10,800，房價含下午茶、早餐。　**提醒**：請勿攜帶寵物。

「請問您是那位常跑民宿的戴董事長嗎？」記得第一次入住「希格瑪花園城堡」那天晚上，當我跟家人正在大廳聊天時，女主人侯老師竟認出我來，主動上前招呼。原來，仍在台北教書的她，平日雖然把民宿交由專業管家打理，但只要來到城堡，就會把住客名單拿出來「做功課」，沒想到，那天竟會發現我的名字，也就此開啓了我們的友誼。

民宿緣起

從此幸福快樂的「養老」城堡

侯老師說，本來只是為了退休生活作準備，加上先生是宜蘭人，所以，才打算在家鄉蓋房子。而既然要蓋，當然就按著自己的喜好來設計，那時她心中湧現「從此王子與公主過著幸福快樂的生活」的童話浪漫結局，於是，就決定要「蓋一座城堡」來養老！男主人陳老師雖然不懂建築，但卻負責為老婆「圓夢」，從收集資料、構思、畫草圖，一直到監工建造，總共花了三年時間，終於讓夢想中的房子完工落成。也由於當初兩人因「統計學」結緣，所以，便以「Σ」為名，將這裡定名為「希格瑪花園城堡」（Sigma Castle）。

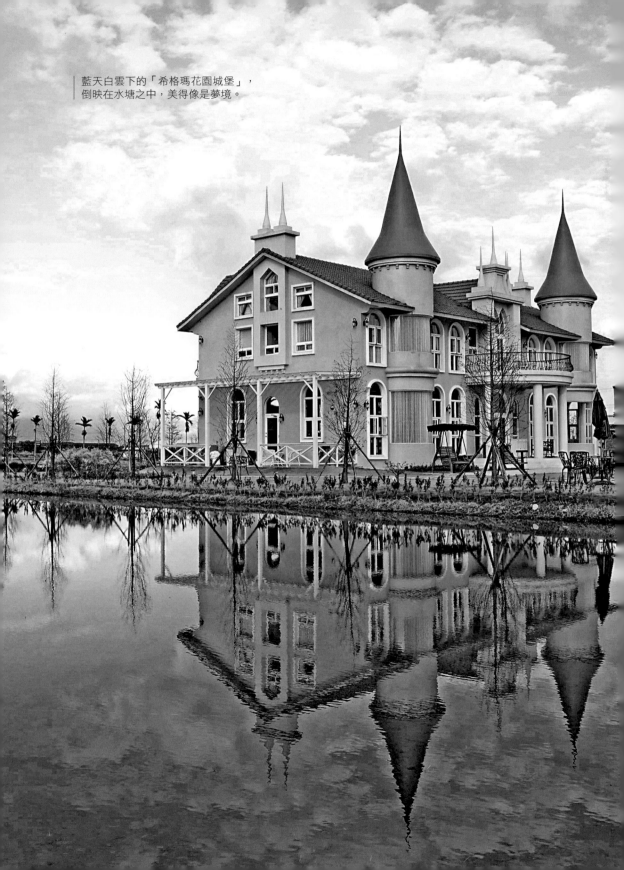

藍天白雲下的「希格瑪花園城堡」，
倒映在水塘之中，美得像是夢境。

從此幸福快樂的「養老」城堡

只是，城堡蓋好了，王子和公主卻還沒退休呀！親朋好友們紛紛建議：「與其空著，不如先開放當民宿，房子有人住，也不容易壞……」就這樣，民宿開張了，也因為實在太夢幻漂亮，「希格瑪花園城堡」的知名度愈來愈高，吸引好多雜誌、電視節目都跑來採訪，引起廣大的共鳴與迴響。

其實，遠遠的，還沒走進城堡大門，就會被那巍峨華美的建築外觀所震撼，尖頂、拱門、白色窗櫺、雙層噴水池……，還真像是迪士尼卡通裡的經典城堡！推開噴砂玻璃門、進入大廳之後，只見寬敞的空間裡擺設著貴氣的法式家俱，牆上掛著巨幅油畫，落地拱窗前還有圖書室……，真是氣派又典雅。

順著白色階梯往上走，就會來到僅有四間的客房──蘇格蘭藝術古典的「愛丁」、瑞士寧靜悠閒的「海德」，以及德國夏日浪漫的「布達」，以及德國夏日浪漫的「海德」。在侯老師的精心要求下，每個房間不僅坪數大、採光好，而且，都佈置得像是公主寢宮一般浪漫：晶瑩剔透

| 王子與公主城堡裡，有水晶吊燈臥房、觀星閣樓、起居間和陽台，漂亮又舒適。

的水晶燈高掛屋頂，雪白的床上罩著碎花布被，落地窗配有飛舞紗簾……，每一個來到這裡的女生，不管什麼年紀，通通都愛死了！

侯老師特別說明，「布達」與「科佩」雖是雙人房，但有15坪，小客廳裡有弧形景觀窗、四柱公主床，另外還有2坪的觀星閣樓，可供加床，最多可以住到四個人，很適合年輕夫婦帶著小朋友一起住。至於本來就是四人房的「海德」，空間達20坪，不但雙臥室、雙大床、雙衛浴，另外還有4.5坪的閣樓和3.5坪的陽台，無論是兩對好友夫妻，還是孝順的兒女帶著老爸老媽來度假，都很合適。

她和先生希望這座城堡能夠成為一個「幸福的景點」，只要來到這裡，都能玩得開心、住得愉快，就算待一整天也不厭倦！

我覺得，他們夫妻倆把「熱誠」的態度傳遞到了所有服務人員身上，無論是笑容可掬的管家，還是在廚房烘焙出一片片美味餅乾蛋糕的師傅，都讓人感到親切自在、舒適滿足。也難怪，繼一館「珈瑪堡」之後，「希格瑪花園城堡」的二館「蓓塔堡」也已完工開幕了——王子與公主的幸福故事，還要繼續！

| 無論是傢俱、沙發、窗簾，還是喝下午茶的杯盤餐具，都浪漫得令人心醉。

員山新天地
低調奢華的品味之宿

清淺水流有五彩燈光湧動，
碧綠草地有燭光指引小徑。
屋內的精采細緻，更讓人明白什麼叫做「質感」。

31
BEST DESIGN B&B

戴勝通滿意指數	
景觀環境	★★★★☆
住宿空間	★★★★★
服務品質	★★★★
餐飲水準	★★★★☆

INFO　地址：宜蘭縣員山鄉深溝村深蓁路196號　電話：(03) 922-6150．0975-708-567　占地：1200坪
房數：11間　價位：$4,500~15,000，含早餐。　提醒：1.謝絕10歲以下幼童入住。2.勿帶寵物。

住　民宿，常讓人會有意想不到的驚喜，而開業不過一年多的「員山新天地」，就是令我印象非常深刻的一家，因為它內斂之中卻又暗藏深厚的居住品味，從屋外到屋裡，從白晝到黑夜，每一個角落，每一分時光，都具有值得細細體會、慢慢欣賞的「價值」。

心動焦點

曖曖內含光，細膩的住宅美學

主人林超鈞從事電子零件產業，工廠設在大陸，身為台商，他經常兩岸飛來飛去，而每次只要回到台灣，他就想找一個環境好、素質佳、設施齊全、私密性又高的地方，好讓自己能全然放鬆的帶著家人度假。但外面住久了，總覺得不盡如意，於是，他和太太決定「自己蓋」，希望打造出一個完全符合自己期望與標準的「落腳處」，同時，也能在有需要時，當作接待朋友的度假會所。

結果，房子一蓋出來，就跟他的人一樣──氣質沉穩，光是從外表，根本看不出有什麼特別的地方，但是，近距離接觸之後，才猛然發現，裡面怎麼會有這麼多寶藏！

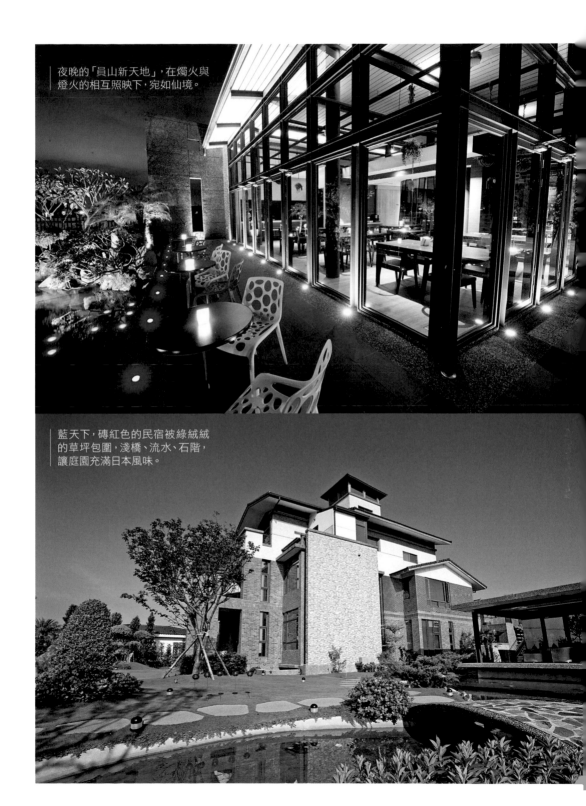

夜晚的「員山新天地」，在燭火與
燈火的相互照映下，宛如仙境。

藍天下，磚紅色的民宿被綠絨絨
的草坪包圍，淺橋、流水、石階，
讓庭園充滿日本風味。

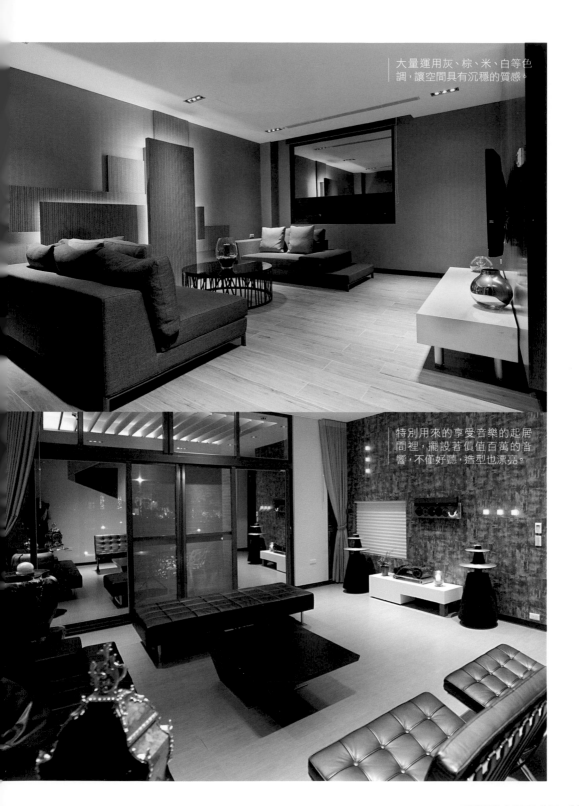

大量運用灰、棕、米、白等色調，讓空間具有沉穩的質感。

特別用來的享受音樂的起居間裡，擺設著價值百萬的音響，不僅好聽，造型也漂亮。

從空間規劃、風格設計，到建材選用，每個細節都很講究。

進入民宿大門，首先映入眼簾的是主人最珍愛的造景庭園，裡面植有羅漢松、五葉松、吉野櫻，並以桂樹為籬，但最吸引人的，就是那一大片綠絨絨的草坪，上面既無枯草，也無露土，漂亮極了！沿著石片鋪成的小徑，引你來到清淺有型的景觀池，穿過小橋、行到對岸，則有日光陽傘與慵懶躺椅可供歇息。夜晚時分，草地上的佈置有浪漫燭光，踏上蜿蜒小徑，跟著多彩繽紛的燈光，就能看到景觀池水波蕩漾的曲線，浪漫非常，讓人陶醉。

來到主樓，從入門的置鞋處進到客廳，只覺動線流暢，空間感十足，儘管只有三層樓，但為了體貼行動不變的老人家及殘障朋友，也為了搬運行李方便，還大手筆的特別設置了電梯。而所採用的建材，從壁面、磁磚到地板，無一不高級。此外，放眼望去，所有看得到的傢俱、擺設，儘管造型簡潔、顏色低調，但卻通通都是大有來頭的設計師精品，甚至還有一套丹麥製的百萬音響，兩個揚聲器美得像是藝術品——所謂的「質感」，不言而喻。

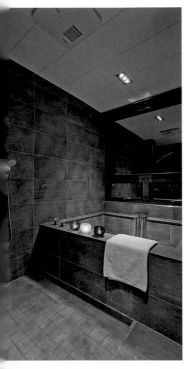

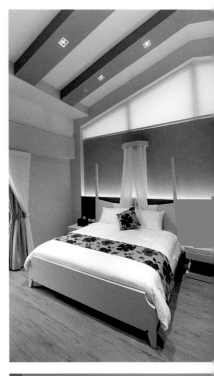
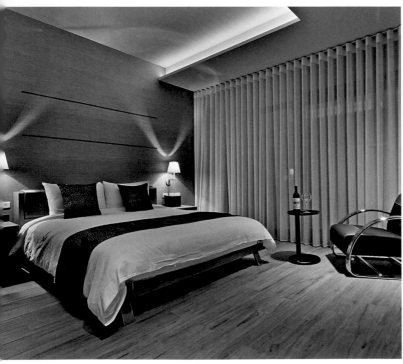
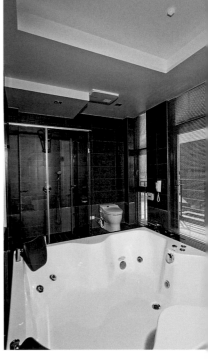

房間內的傢飾、寢具、衛浴設備、沐浴用品……，都有水準以上的演出。

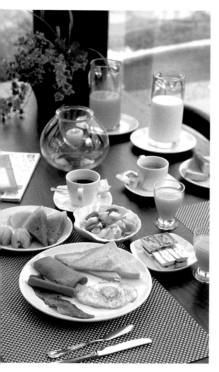

在「員山新天地」，就算只是吃一頓早餐、喝一杯咖啡，也有很藝術的感覺。

處處有品味，精緻的生活體驗

主人夫婦喜歡詩詞，所以，每間客房的名字也都清雅別緻，像是「藍月映照」、「近水樓台」、「逍遙遊」、「小團圓」……，文氣十足，引發無限遐想。

房間各有特色，設計風格迥異，但無論色調是沉穩的金棕，還是浪漫的洋紅，不變的是一貫的時尚簡潔，所搭配的傢飾、寢具、照明燈，也都猶如裝置藝術般具有畫龍點睛的力度，讓每個房間都有高水準的演出。

以四人房「日光國度」為例，坪數高達40坪，佔了二樓整層的面積，左邊是客廳、中間是奢侈的衛浴，右邊則是臥室，外面還有好大的露台以及露天冷泉SPA，不僅將空間功能做出區隔，也彰顯出豪宅的氣勢。浴室內的沐浴用品是「歐舒丹」品牌，巧妙的搭配紅色燭火映襯，讓灰色的石造浴池有了色彩與溫度，氣氛營造得恰到好處。

整體而言，我喜歡的就是「員山新天地」的質感，住在裡面，你會覺得自己就像是個很懂得過日子的生活大師，連吃一頓簡單的早餐、啜一口咖啡，都那麼有品味、有氣質，這樣的人生，多麼精緻。

宜蘭 羅東 調色盤

鄉間小路上的一抹彩虹

因為有顏色，所以生命才精采。
而這裡有光，有水，還有滿室的繽紛，
帶給我們燦爛的時光，拾回赤子的青春。

32
BEST DESIGN B&B

戴勝通滿意指數

景觀環境	★★★★
住宿空間	★★★★
服務品質	★★★★
餐飲水準	★★★★

INFO
地址：宜蘭縣羅東鎮復興路二段261巷75弄26號　電話：0913-006-559‧0975-875-272
占地：540坪　房數：5間　價位：$4,200~10,800，含早餐、下午茶。　提醒：請勿攜帶寵物。

這幾年來，不少朋友都知道我對民宿感興趣，也因此，只要發現哪裡有好民宿、新民宿出現，一定會通知我。這家開幕營業不到半年的「調色盤」，也是這樣得到的訊息，而且，早在它完工之前，我就在「報馬仔」的引領下跑去「關心」了好幾次，因為它實在太有趣了！

民宿緣起

**蓋一棟房子，
喚醒你我視覺和味覺的能量**

這裡的主人，是年輕的曹智翔以及他嫁到宜蘭的姊姊曹惠珍。之所以會想開民宿，源於惠珍身邊發生的一個感傷故事，因為她眼見朋友的小孩竟然罹癌去世，於是，身為「中醫師娘」的她萌生「開一家烘焙教室、教小朋友用天然食材做點心」的想法。只是，礙於條件及法規限制，最後，「兒童烘焙教室」未能開成。但她念頭一轉，心想：何不蓋一家不一樣的民宿，讓來住的人可以動手下廚、享受烹飪之樂？──這樣的點子，得到了她中醫老公以及原本在台北做業務的弟弟大力支持，於是，有創意又有實力的三個人，決定把「顏色、菜色、氣色」的三色理念融

戴勝通 **的** 幸福民宿地圖　**180**

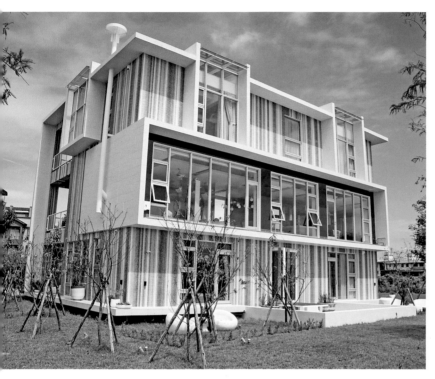

| 從裡到外，「調色盤」貫徹「玩色彩」的意念，呈現如彩虹般的夢想建築空間。

一眼就開心，
巧妙運用幾何與色彩的建築

入民宿之中，希望藉由這樣一個地方，能讓來到這裡的人深刻體會「從視覺、味覺帶來正面能量，調和疲憊的身體與心靈，進而重獲喜悅、健康」的感受——於是，他們把心中的想法化為實際行動，蓋出了「調色盤」這樣一棟「色感豐富」的房子！

與那些占地動輒千坪、甚至好幾甲的民宿相較，「調色盤」屬於「精緻而美」的類型，它座落在田間的一片綠色草坪上，從正面看，建築主體呈幾何方塊切割，加上採用大片玻璃、金屬吊索，以及如彩虹般的直線色條，感覺就像是座現代美術館。踩著草坪上鋪著的正方形大塊石板，一路來到令人驚喜的清透水池玄關，再登上宛如鞦韆般的白鐵樓梯通往客廳所在的二樓，每一步，都充滿探索新境的趣味。但若從建築背面看，則更能看出大片色線條在這棟建築所呈現的視覺張力。紅橙黃綠藍靛紫，或長或短，或粗或細，營造出活潑、明快的氛圍，第一眼，就讓人覺得開心。

大膽玩設計，
靈活展現創意及素材的空間

進入二樓，只見偌大的長方形空間當中，從外到裡分為客廳、餐室、廚房三個區塊，但完全沒有隔間，如此開放式的設計，加上一整排連綿的落地大窗，讓整體視野與光線都格外良好。客廳裡放著一張像是個「問號」的半圓環型沙發，不但形狀別緻，底座芥末黃、坐墊灰米白、靠枕蘋果綠的配色也好清新。

不過，最醒目的，還是窗邊那三座造型特殊的樹枝狀書架，以及讓每個人都會忍不住驚呼「好可愛！」的三隻紅黃綠動物玩偶椅，它們具有畫龍點睛的功能，既醒目，又趣味十足。

而沙發後方，就是一張可坐十六人的長型餐桌，亮白的石英桌面，藍白交錯的餐椅，加上從天而降、有圓有長的十多個燒瓶吊燈，就像坐在調味罐下用餐，增添不少情趣。至於寬敞的「口」字形廚房，不但設備齊全，而且廚具、餐具樣樣考究，簡直就是「料理廚神」的夢想！

以顏色為名的客房，分別設在一樓與三樓，均以白色為基調，再搭配飽和鮮

| 每個房間都有不同的色彩，設計元素也不一樣，無論燈具、床頭、牆壁，都各有特色。

明的主色及裝飾性極強的衣架、床頭櫃、牆板……，每一間都讓人驚豔。尤其，屋內的光影設計堪稱一絕，別緻的燈具呼應色彩主題，讓牆上的投影充滿故事性，例如「藍色」房給人自由和平的聯想，所以吊燈竟是一個關在鳥籠裡的圓球燈泡，牆面還投射出「和平鴿」的剪影，予人豐富的想像。更酷的是，所有光源皆以iPad控制，並且還提供3D眼鏡讓你看3D電視，有夠時髦先進！

此外，特別值得一提的是，這裡還有一個「才藝教室」空間，可以玩音樂、做陶藝、玩彩繪……，讓住客共享親子時光，所以，裡面不但設計了一座附有三個水槽的鄉村風洗手台與儲物櫃，還搭配好幾張可以隨意分開合併的木桌，並備有黑板、120吋的投影布幕，加上可以上下前後伸展的「八爪燈」，功能性非常完整，就算是大人要用來開會做簡報，也完全零障礙！從「調色盤」的大膽與創新，我看見了年輕人的旺盛企圖心，但他們一步一腳印的踏實作風，更令我在心中喝采：台灣人的生命力，不就在於源源不斷的創造力，以及如水牛般埋頭苦幹的紮實精神嗎？而這樣的民宿，怎能不來住住？

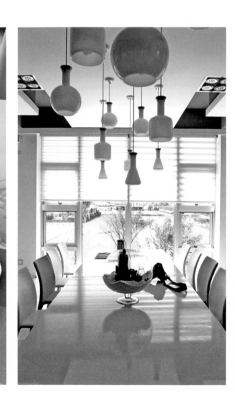

| 女主人原本想開烘焙教室，現在開了民宿，從餐廳、餐具到所供應的食物，都很講究。

浮水印

娉婷細緻的東方情調

雲蔚浮翠，鏡塘掬月，觀星迎曦，霞映虹飛。
東西交融的雍容，精雕細琢的華麗，
宛若遠香，在靜靜的雅室流洩。

33

BEST DESIGN B&B

戴勝通滿意指數

景觀環境	★★★★
住宿空間	★★★★½
服務品質	★★★★
餐飲水準	★★★★

INFO　地址：宜蘭縣五結鄉公園二路63號　電話：0930-262-829・0919-921-049　占地：700坪
房數：9間　價位：$3,200~7,500，房價含早餐及下午茶。　提醒：請勿攜帶寵物。

初次看到「浮水印」，房舍還在施工，當時我已出版兩本民宿書籍，正在準備第三本，對於自己的鑑賞力也有一定自信，所以，在幾近完工的工地繞了一圈，就知道這一家肯定讚！也因此，我拉下老臉對主人楊有鈞與李秋蘭夫婦提出不情之請，希望他們能趕工，好讓我拍攝採訪，以便收錄在新書裡——這就是我與「浮水印」結緣的開始。

民宿緣起

補教名師的漂亮旅館夢

楊氏夫婦原本是礁溪補教界名師，笑稱是因為「中年危機」才開始規劃退休生活。而喜愛旅遊的兩人，每次看到國外精品旅店都覺得好棒，於是心想，如果能蓋一幢漂亮房子，不但自己可以住在裡面，還能開放做民宿，當作日後養老重心。於是，兩人積極找地，也真的開了一家民宿，但當初因為是抱著實驗性的心態，所以第一家民宿的空間實在有點小，小到連自己也無法住進去。後來，累積相當的實戰經驗當後盾，才又蓋了「浮水印」，一家人也搬入其中，真的扮演起「主人」的角色。

大廳裡，一面紅牆上掛著巨幅仕女畫，加上木質長椅、
彩色地磚，讓人留下「好藝術」的印象。

細膩秀麗的峇里島情懷

打從要蓋這幢房子開始，夫妻便決定
要走「峇里島風」，原本設計了一道護城
河想創造水影投射的「浮水印」效果，但
因當地水質不如預期，所以後來便改成
現在戶外的蓮花造景水池以及一面石板
水幕牆。至於內部空間，則揚棄大部分
人對於峇里島自然原始的印象，希望呈
現出它細膩精緻的一面。於是，從大廳
入口那扇雕工精緻的峇里島圖騰透雕柚木
門，到整面漆成玫瑰紅牆壁上的巨幅仕
女頭像畫作，都帶給人深刻的視覺意象，
讓人一進門就立刻感受到「很藝術、很
精緻」的峇里島。此外，滿屋子雕工精
細的歐風沙發、色彩華麗的椅墊，加上
大器的長型原木餐桌、水晶吊燈……，
也讓這裡充滿東西交融的奢華風情，美
輪美奐，完全實現了主人「要住漂亮房
子」的理想。而這樣精采的設計，自然
也讓許多人大感驚艷，幾年下來，客人
口碑相傳，不僅吸引很多住在中南部的
朋友專程前來造訪，甚至連國外旅人都
登門體驗。

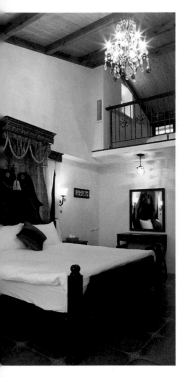
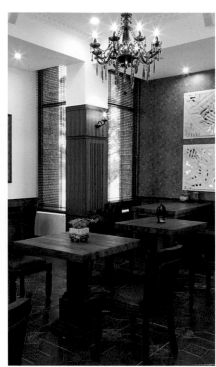

| 命名風雅的客房內，洋溢精緻秀麗的峇里島風格，每一件傢俱都是來自印尼的高級工藝品。

風雅貴氣的高格調空間

「浮水印」的客房一共有九間，而每一間都有一個充滿古典文學韻味的名字：「霞映」、「浮翠」、「遠香」、「虹飛」、「鏡塘」、「迎曦」、「雲蔚」、「觀星」、「掬月」──既詩意浪漫，又充滿想像。房間格局互不相同，有的把景觀窗留給浴室，有的則保有閣樓般的樓中樓挑高空間，各有巧妙之處。至於房內傢俱，也都是經過精心挑選的高級品，包括紗簾四柱公主床、雕工細膩的床頭櫃、包覆銀箔的桃花心木典雅化妝台、印染織布沙發……，每一件都是從印尼進口的精湛工藝品，既華麗，又雅緻。而且，每個房間也都擁有大扇窗戶，可以看得到天光雲影、遠山近水的美景。

而除了細緻秀逸的住宿空間之外，「浮水印」的戶外空間也讓人心曠神怡。除了主人細心佈置的植栽、盆景，四周還有水田環繞的自然風光，一年四季，隨著「春耕、夏耘、秋收、冬藏」的節奏，各有不同的況味風情，而且，就算是稻子收割之後，還是有動人的美景，因為田裡注滿了水、就像是池塘，每逢豔陽高照，水面便如明鏡一般巧映天光，讓藍天白雲浮現在綠水之中，煞是漂亮。

「浮水印」的風雅，總是讓我流連再三。相信只要你來過一次，肯定也會跟我一樣，對它難以忘懷。

| 「浮水印」戶外有主人精心佈置的植栽盆景、休憩角落,四周還有隨季節變化的田園景致。

| 藍色小門，白色小窗，牆簷上還掛著乾燥的紫色花束，每一處都是細緻的美麗。

尖頂石牆木造房，中古世紀都鐸風

為了蓋出夢想已久的房子，歐吉桑買下了千坪土地，因為希望除了漂亮的都鐸式建築，周邊也要有迷人的莊園風景，而當中的一磚一瓦、一草一木，都出自他的構想設計，而整整歷經兩年「不斷思考、不斷修改、不斷旅行、不斷觀摩」的過程，好不容易，才終於打造出「羅騰堡莊園」。

以石塊與木材構築的主屋，在近百棵挺拔落羽松形成的蓊鬱樹林包圍下，散發出歐洲莊園氣質。推開厚重木門進到屋內，只見挑高的樓板、細長的窗戶、木化石砌壁面、厚重的木質飾條，還有迎面而來的香杉木氣息，讓人彷若置身中古世紀城堡。

一樓是氣派的大廳與餐室，暗紅色的地磚，棕褐色的木牆，加上木椿椅凳、歐風沙發與彩繪玻璃立燈，流露深沉穩重的品味。寬敞木梯旁，掛著樸拙的大鐘，順著往上走，會來到僅有五間的客房，裡面有尖尖的屋頂、石板打造的裝飾牆，加上藤編桌椅、大木床、樹枝狀燭台吊燈，流露濃濃的歐鄉情調。屋內坪數大，空間感佳，透過落地門窗，帶進滿室光亮，不僅採光好，也將庭院裡最美的樹景收到眼前；就連浴室裡也有觀景窗，在偌大的湯池裡一邊享受泡澡的舒暢，一邊還能眺望窗外的藍天白雲。

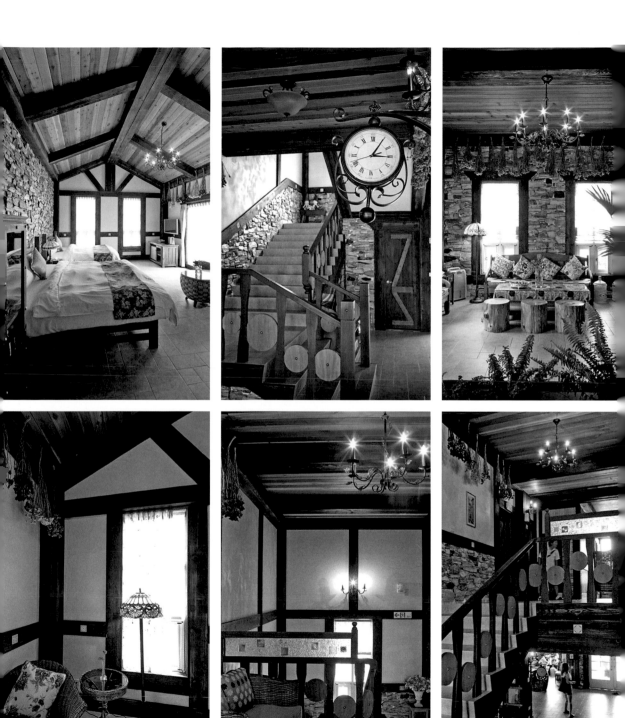

| 客廳、臥房、樓梯，乃至於屋內的一角，都流露出沉穩優雅的中世紀城堡風情。

坐在屋外落羽松環伺的露天咖啡座，就
算是待一整個下午，也不會覺得寂寞。

屋內屋外皆風景，豐富旅人的生命

優美的內外景致，讓「羅騰堡」遠近馳名，不僅來客絡繹不絕，連電視偶像劇都來取景，包括《愛上巧克力》、《真愛找麻煩》，都以它為拍攝地。不過，儘管幾乎天天都客滿，但歐吉桑一點也不自滿，而且還不怕麻煩，老是想著還要怎麼讓這裡更美、更棒。他告訴我，雖說房子蓋好已經融入地景，短期內不太可能做出什麼大變化，但面積遼闊的大片庭園卻可以不斷玩花樣，所以，他依然不斷到處取經充電，而且，只要有好的靈感觸發，就會付諸實現於「羅騰堡」中——這樣的認真與謙虛，真的讓我打從心裡佩服。

每回到這裡來，當我坐在高大落羽松環伺的露天咖啡座，或在紫色乾燥花垂掛的開放廚房餐廳裡享用豐盛美味的早餐，心中總會盈滿感動。我相信，歐吉桑許甘霖蓋出「羅騰堡」這樣一座屋子，不僅僅是圓了他心中的夢，因為對於許多人來說，儘管只是短暫停駐，但也許那樣一個夜晚，就已足夠豐富我們生命中的旅程。

| 在餐室裡，看得到開放式廚房中的忙碌人影，豐富的早餐有著詩意的美味。

宜蘭冬山 ORLA歐拉

西班牙風情療癒系民宿

她們一家子從來沒去過西班牙，
但卻打造出這座西班牙味道十足的民宿！
從裡到外，散發出魅力獨具的南歐風情，
成為蘭陽平原上一則美麗的傳奇。

戴勝通滿意指數

景觀環境	★★★★
住宿空間	★★★★
服務品質	★★★★
餐飲水準	★★★★

35

BEST DESIGN B&B

INFO 地址：宜蘭縣冬山鄉柯林村光華二路73號　電話：(03) 961-4620・0926-847-107
占地：700坪　房數：4間　價位：$3,800~6,000，含早餐、迎賓茶點。　提醒：請勿攜帶寵物。

宜蘭離台北近，又是民宿的一級戰區，所以只要沒事，我就會帶著太太阿娟開車到處跑。一次經過冬山鄉，就這樣看到這間充滿西班牙情調的「歐拉」民宿，瞬間勾起太太到國外旅遊的回憶，於是我倆立刻下車，跑進去一探究竟！

民宿緣起

道地宜蘭人，為盡孝蓋民宿

當時「歐拉」才剛開張沒多久，庭園裡的樹木還沒成蔭，但建築就已經「非常西班牙」。直到今天，我還是難以置信，一手打造出這麼南歐風味十足宅邸的女主人游淑妃，竟然從沒去過西班牙！

「怎什麼會想蓋這樣一座民宿？」游淑妃笑說，其實，她娘家與婆家都是宜蘭人，做貿易出身的她，婚後夫唱婦隨，原本在南港做麵條批發，但隨著雪隧開通，公公建議他們回老家買地投資，但她心裡想的卻是蓋棟好房子給老人家養老，因此，「回宜蘭買地蓋房子」便成為全家人的共同夢想。後來，她跟著仲介前前後後看了六十幾塊地，才好不容易找到這塊有小溪流過的美麗土地，有了築夢的起點。

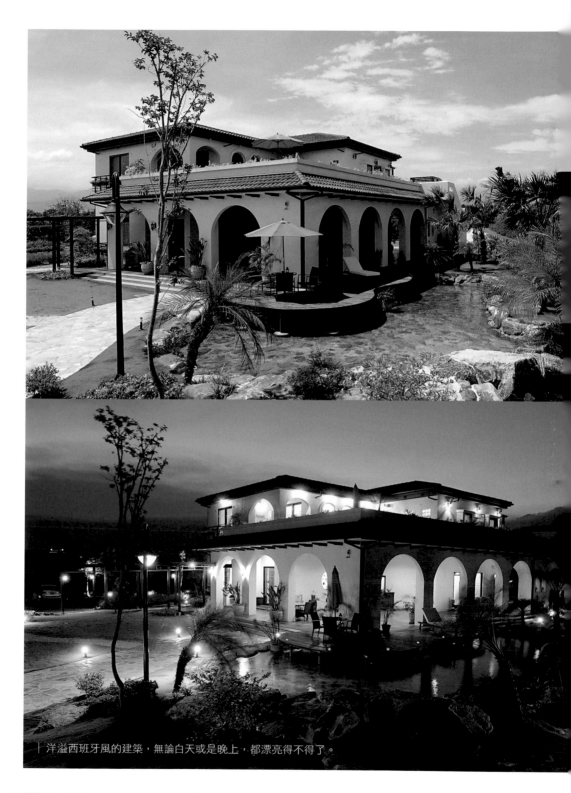

| 洋溢西班牙風的建築，無論白天或是晚上，都漂亮得不得了。

寬闊的過廊中庭是休憩
用餐的地點。滿天供門
紅磚地板，加上綠意如火
的大型盆栽，讓

白色的階梯綴有繽紛如寶石的磁磚，這是西班牙特有的建築色彩。

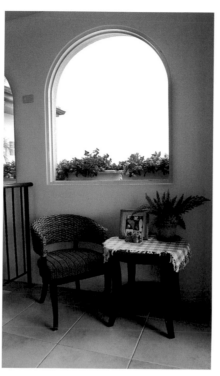

在半圓拱窗下，樓梯間的一隅，也能成為賞景、看書的美麗角落。

房間的窗台下花團錦簇，色澤艷麗，讓人彷彿置身南歐的浪漫悠閒。

西班牙風情，百分之百ＭＩＴ

因為喜歡西班牙，所以游淑妃很努力地收集各種資料，包括書籍、雜誌、網路圖片……等等，就這樣，她彙整出夢想中的「歐拉」模樣，交給建築師繪圖；至於內部裝潢設計及傢俱裝飾等細節，則由她和老公、哥哥一起包辦。從規劃到完工，一共花了三年時間，有趣的是，民宿落成之後，竟然有來自西班牙的朋友告訴她，現在在馬德里這樣的都市裡，已經幾乎看不到這麼具有鄉村風味的房舍了。

拱門迴廊、半圓扇窗、白牆、階梯、色彩鮮豔的的地磚、大量繽紛的花草植物盆栽……，加上水景庭園、綠草如茵的大後院，讓這裡充滿慵懶又多彩的南歐度假風情，幾乎每一個角落都有漂亮風景，讓人心情大好。也因為如此，很多客人口耳相傳，甚至有人已經來了七、八次，而且當中不乏從事科技業的工程師、醫護人員、上班族等「高壓力」人士，他們專程前來，就是為了「放鬆」，哪兒也不去，讓歐拉贏得了「療癒系民宿」的美譽。

一眼就動心，空間精巧浪漫

洋溢西班牙風情的「歐拉」有四間客房，分別以西班牙地名「馬德里」、「巴塞隆納」、「賽維亞」、「薩拉曼卡」命名。說真的，每一間我都很喜歡，因為從床鋪、燈飾，到擺飾品，樣樣都搭配得精巧有致，看一眼就會讓人愛上。我問淑妃哪一間非住不可？

她毫不猶豫的說：「當然是『馬德里』！」因為她最愛「馬德里」的屋頂、麵包窗與陽台。其實，「歐拉」的南歐屋頂內外皆美，所以，當初她決定不做天花板，讓素樸如葉脈般的樑柱與大家裸裎相見，感覺超好、超有特色；而床頭上方形狀如雞蛋吐司的麵包窗，也因為造型可愛，深獲女性喜愛；此外，大陽台望出去就是美麗山景，非常適合坐在這兒看山、看雲、發小呆。

但我必須說，「歐拉」之所以這麼迷人，不僅僅是因為漂亮的西班牙風情建築，更因為有淑妃這樣的主人——她們一家人，就和客人一樣，住在這個建築裡面，但是，卻巧妙的在空間上區隔開來，因此，不但不會對住客形成打擾，還能提供「第一線」的全方位服務，這不是「民宿」最貼切的真諦嗎？

| 「歐拉」的佈置非常精巧，每一處的裝飾擺設都恰到好處，兼具功能性與視覺美觀。

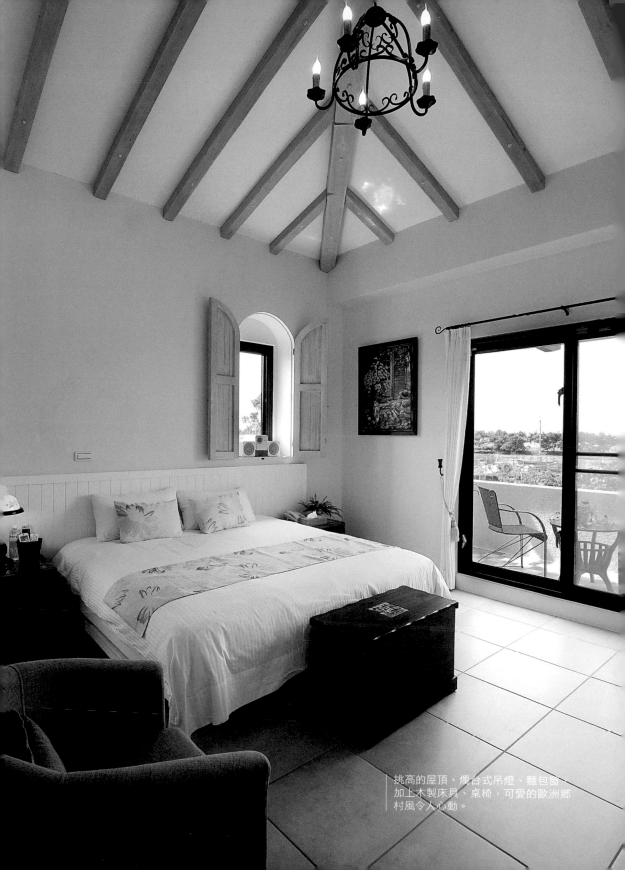

挑高的屋頂、燭台式吊燈、麵包窗，
加上木製床具、桌椅，可愛的歐洲鄉
村風令人心動。

北方札特

風景如畫的香杉原木屋

來到彷如北國的原木屋，
午夜夢迴，有杉木的清香迴盪；
清晨甦醒，有鳥兒在楓香樹上歌唱。
迴廊上，還傳來陣陣早餐的飄香……

戴勝通滿意指數

景觀環境	★★★☆
住宿空間	★★★★
服務品質	★★★★☆
餐飲水準	★★★★

36
BEST DESIGN B&B

INFO　地址：宜蘭縣冬山鄉廣安村廣興路682巷132號　電話：(03) 961-2581．0918-612-581
　　　　占地：700坪　房數：6間　價位：$3,660~6,980，房價含早餐。　提醒：請勿攜帶寵物。

民宿緣起

遇見溫潤芳香的加拿大杉木

「北方札特」主人林泰信從事服飾業二十多年，之所以會在中年另闢事業戰線，純粹是因為在參觀友人的加拿大杉木屋後，深深被那種木頭溫潤的香氣與柔和的觸感所打動，因此，他在心中暗想：「如果我也有一棟這種木屋、可以在裡面住一晚，那該有多好！」沒想到，就是這樣一個單純的念頭，竟促使他後來真的花了八個月的時間去蓋出一棟加拿大杉木民宿！

宜蘭多雨，全台灣人都知道，也因此，當地人在蓋房子的時候，多半會選用磚瓦、水泥、洗石子等較耐侵蝕的建材，而這也成為「宜蘭厝」的特色之一。但是，竟然有人在這樣容易下雨的地方，選擇蓋一座完全用原木打造的房子，而且，蓋好之後不但自己住，還拿出來分享做民宿──我實在很好奇，怎麼會有這樣「憨膽」的人物？

「北方」指宜蘭，「札特」意味著「Lucky」，這座楓香樹包圍中的杉木屋，漂亮得像是卡片上的風景。

林太太告訴我，當時她一直很反對，認為老公要把木屋蓋在宜蘭這樣潮濕的地方，根本是一個錯誤的決定，所以，她打定主意，就算房子完工，她也不要住，寧可留守旁邊原來的水泥洋房。後來，是因為有一位在南投專蓋木屋的老師傅告訴他們：「這種木材很好，就算是蓋在埔里山區那麼濕的地點都沒問題，所以，你們放心啦！只是，這麼好的木屋拿來做民宿，會不會太可惜？……」

老實說，林泰信的確很大方，這幢木屋斥資千萬，光是建物主體就花了八個月的時間才蓋好，此外，他還投入三百萬資金為七百坪庭園做造景，自己更親自參與規劃，不但提前一年就預訂要種在花園裡的楓香樹，還在前院設計了古典寫意的景觀池，完全樂在其中。

房子蓋好後，林太太進去住的第一個晚上，就因為濃濃杉木香氣的包圍環繞，讓她整個人身心徹底放鬆，睡得特別香甜安穩。於是，她第二天馬上告訴兒子：「真是太好睡了！」而在林泰信全家人的親身體驗之下，大家也獲得一致結論，那就是：「在木屋裡，睡眠品質真的很好，五小時能抵在水泥屋裡睡八小時！」

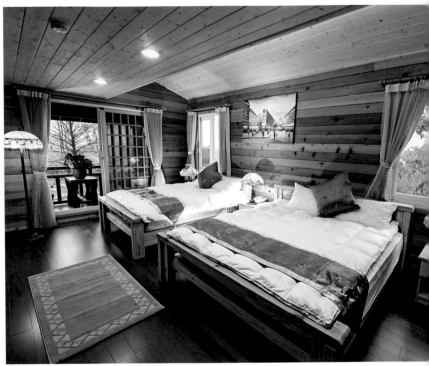

原木色彩濃厚的房間裡有景觀大窗、美麗陽台。衛浴空間也採用類似的色調，呈現一體感。

一幢滿溢溫馨的純粹原木屋

實際來到「北方札特」，首先會先被外觀可愛的木屋建築以及美麗的楓香樹景所吸引，那充滿鄉間趣味的畫面，會讓人忍不住要拿出相機來拍照！

進入屋中，撲鼻而來的杉木香氣，更會讓人在瞬間心醉神馳——林泰信最自豪的，就是這棟民宿完全以加拿大進口、厚達十八公分的杉木實木打造，不僅木香濃烈、紋理細緻，而且彷彿會呼吸似的，讓屋子冬暖夏涼又耐震，還具有抗蟲、抗腐的特性，實在是上等建材。至於坊間常見的「小木屋」，其實大部分都只採用半原木建造，敲起來聲音空洞，跟「北方札特」的厚實質感相較，落差極大。

在裝潢陳設方面，整座屋子也保留木頭的質感與色彩，從客廳到臥房，所有桌椅、櫥櫃、傢俱、裝飾品，乃至於隔間用的牆壁，通通都是木頭材質，加上刻意將位置開得較低的大面窗戶，可以將戶外的景致融入屋中，讓人真有置身阿爾卑斯山、阿拉斯加之類北國雪境木

從天花板、牆壁、地板,到桌椅、陳列架、櫥櫃,乃至於裝飾品,處處都充滿原木風格。

屋的感受。特別值得一提的是,林泰信還在客廳裡裝設了頂級的**3D**家庭劇院設備,在木屋裡音響效果更佳、臨場感十足,這還是我第一次看到有民宿提供這種設備!

在木香襲人的臥房中安眠一晚之後,主人會在一樓寬敞的迴廊上「辦桌」——林泰信笑著表示,清晨這兒涼風習習,庭園清幽景色,讓人神清氣爽,所以他們家都在這兒開飯。驚人的是,自家做的菜式,擺出來滿滿的像是Buffet一樣,一盤又一盤,有宜蘭特產「鴨賞」、林老太太自做的醃漬冬瓜、醬瓜,現炒的鮮甜高麗菜、小魚乾炒花生米……,配上濃稠的白粥,真是太好吃啦!另外,一定要大力按讚的,就是色彩妍紫誘人、入口香甜滑順的「火龍果豆漿」——這可是林泰信研發的新鮮飲品,別的地方可喝不到!

近來我再訪「北方札特」,得知目前這家民宿的「二館」也已經蓋到一半了,而且,還是定風格完全不同的英格蘭風城堡,看來,我們很快又有機會體驗林泰信不一樣的創意了!

自然捲

清澈池畔，
綠坡上的蛋糕小築

把蛋糕捲放大到三層樓，
每一層都填滿清爽的北歐風味。
窗外有山，有田，有綠池，有清風；
屋裡則有讓人可以做白日夢的美麗角落……

37

BEST DESIGN B&B

戴勝通滿意指數
景觀環境｜★★★★
住宿空間｜★★★★☆
服務品質｜★★★★☆
餐飲水準｜★★★★

INFO　**地址**：宜蘭縣冬山鄉水井一路250巷12號　**電話**：0956-169-558　**占地**：1000坪
房數：5間　**價位**：$2,800~6,800，房價含早餐。　**提醒**：請勿攜帶寵物。

宜蘭是民宿一級戰區，加上我有熟悉當地的「線民」好友幫忙留意消息，所以，三不五時我就會載著太太阿娟去兜兜風。也因此，早在「自然捲」還沒開幕之前，我就已經搶先去拜訪啦！

民宿緣起
回家，蓋一棟付得起的夢想屋

主人是對年輕夫婦，大家都暱稱他們是「大捲」和「小捲」。先生是在地人，本來在台北做餐飲，太太則在幼教業服務。之所以返鄉創業，他們打趣說：「因為在台北買不到夢想中的房子！」回到宜蘭後，兩人想做「能過自己的生活，又有收入養家的工作」，於是，就在老家旁的祖產土地上蓋起房子，投入了民宿服務業。

如果你問，為什麼民宿取名叫「自然捲」？夫婦倆會異口同聲回答：「請到對岸去看一下就知道了！」果不其然，穿過屋外兩池之間的水上步道，來到對面的草地上，抬頭一望，就會看出這幢房子既前衛又特殊的「自然捲」造型──三個樓層美麗的落地窗彷如內餡，被白色蛋糕線條包覆捲起，真的就像是一個巨型瑞士捲！

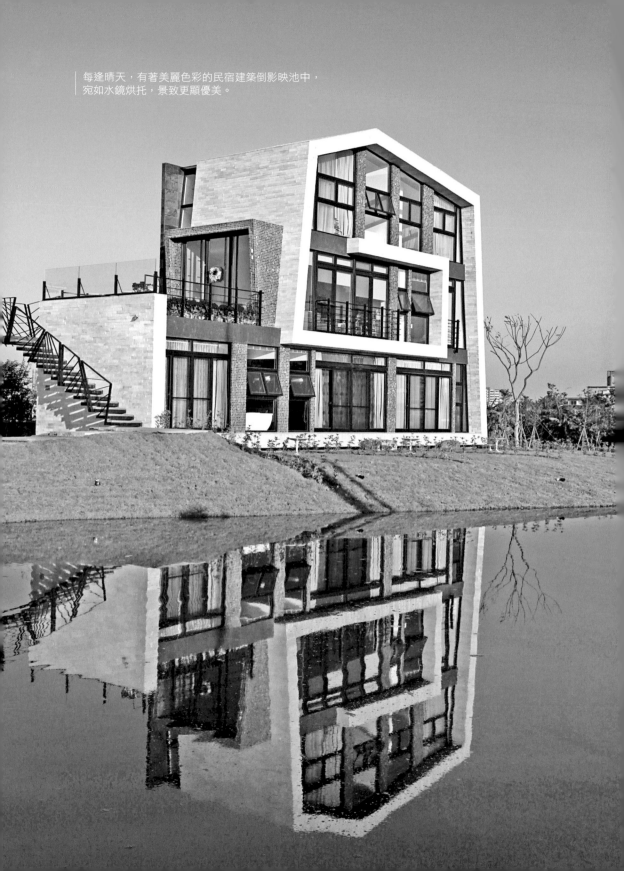

每逢晴天，有著美麗色彩的民宿建築倒影映池中，
宛如水鏡烘托，景致更顯優美。

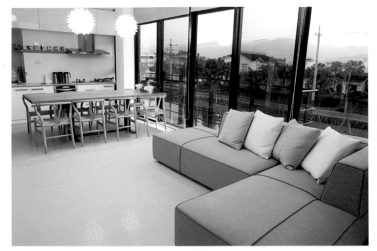

位於二樓的客廳、餐廳和開放式廚房是公用交誼空間，色調清爽，還有大面窗景。

屋裡的「視覺系」傢俱很讓人驚喜，這張「棉花糖」糖果椅就是訂製品，不僅特別，而且好坐。

室內空間以北歐風為基調，包括裝飾擺設、杯盤餐具，都具有色彩明快、線條簡潔的風格。

| 五個房間各有主題，「驚艷芬蘭」以紫色帶出「波羅的海女兒」與「耶誕老人故鄉」的傳奇神祕。

吸睛，每間房都漂亮的北歐風

由於小倆口希望營造「既有度假氣氛又有居家感」的空間，在家俱的選擇上也偏好實用且具現代感的設計，所以，簡單俐落的「北歐風」就成為「自然捲」屋內的主要風格。

明亮的客廳與餐廳設在二樓，色調鮮明清爽，還有一整面的大扇落地窗，所以，可以一邊辦理 check in，一邊享受窗框之外的陽光、田野與山景！五個房間分設在一樓與三樓，大概都有十坪大，並且分別命名為「丹麥天空」、「繽紛瑞典」、「挪威森林」、「冰島之戀」、「驚艷芬蘭」，果然「北歐」得很徹底！此外，每間房也各有凝聚視覺焦點的重點設計，例如「丹麥天空」屋頂挑高、視野開闊；「繽紛瑞典」以線條簡潔的桌椅及玩偶呈現趣味；「挪威森林」用樹葉帶出一室清新；「冰島之戀」以黑底白花彰顯冰封火山的魅力；「驚艷芬蘭」則具備華麗的紫色系、鋪陳耶誕老人故鄉的神祕——充滿時髦的個性氛圍，尤其受到年輕人的喜愛，甚至有香港、新加坡，甚至是大陸的背包客慕名而來！你怎能錯過？

灰黑橘黃

既冷又豔，
藝高人膽大的空間表演

顛覆海景建築鍾情的藍與白，
七個「離經叛道」的女人，
花了六年，玩出一棟令人驚豔的美學民宿。

戴勝通滿意指數

景觀環境	★★★★
住宿空間	★★★★☆
服務品質	★★★★
餐飲水準	★★★★☆

38
BEST DESIGN B&B

INFO 地址：台東縣長濱鄉三間屋路1-7號　電話：0975-700-312　占地：1000坪
房數：4間　價位：$2,800~4,000，房價含早餐。　提醒：請勿攜帶寵物。

「灰黑橘黃」是我見過「最大膽」的民宿，說到它的背景，七個「叛逆」的女人，花了六年蓋出一座特立獨行的建築，這樣的故事，本身就充滿傳奇性。至於我跟它的邂逅，其實，也帶著點戲劇性。

有一回，我去採訪民宿，經過台東長濱一條叫做「三間屋」的路，本來以為路名已經夠怪，不料，竟還在路上看到一棟房子烏漆抹黑的，而且很靠近海，大概只有十公尺左右的距離。我心想，一般住家不會「長成這樣」，感覺似乎嗅到幾絲「民宿氣味」，於是，在好奇心驅使下，索性跑進去看。當時，內部還在施工，有個渾身沾滿泥灰的小姐熱情招呼我，並且認出我是誰，而我並不認識她，更不知眼前這位「女工」就是老闆，同時也是花蓮知名民宿「沙漠風情」的經營者高媛貞。

民宿緣起
遇見——
設計大膽、概念超級酷的奇特建築

高小姐帶我轉了一圈，我聽她簡單介紹完，更深覺這個屋子的概念很有趣，只可惜還沒蓋好，沒能看到全貌，所以，

距海很近的這座建築有扇可愛的黃色小門，主體遠看像廢墟，走近後，就會發現連外牆都漂亮。

我和她說好，一定會找時間再過來。在這之後，我一直沒有忘記這個約定，內心念念不忘。後來，趁著一次找人到蘭嶼採訪的機會，我特別商請合作對象在回程時開車到長濱去看看。當時，攝影師是昔日紅星崔台菁、鄧麗君的「御用攝影」郭肇舫，至於文字記者張國祥，則是開過好幾次畫展的藝術工作者，我深信他們對於「美」，絕對具有相當程度的敏銳度與鑑賞力。但沒想到，在去過「灰黑橘黃」之後，他倆竟不約而同堅決反對：「那家，不要採訪啦！」還說：「就算你送給我，我也不敢住，像鬼屋。」

我很納悶，不明白為什麼他們的看法會跟我差那麼多，只能在心裡不斷推敲，該个會是因為他們抵達的時間是下午五、六點，加上裡面尚未完工的緣故吧？……不信邪的我，依然相信自己的眼光，認為這座尚在建造中的民宿「很酷」、自成一格，所以，兩個月後，我決定再度親訪──果不其然，成品讓我眼睛為之一亮，而郭、張兩位先生在我的要求下，也再去了一次。而這次，他們心服口服了，回來只有一句話：「WOW！怎麼那麼漂亮！」

| 玄關、客廳、書房，地板、牆壁、天花板，沙發也好，掛畫也罷，除了灰黑橘黃，別無他色。

| 大面積的灰黑，點綴以少量的橘與黃。在台灣，有哪家旅店房間敢採用這麼「酷」的配色？

驚豔──

外觀酷炫、內在燦如火的漂亮房子

本來，為了讓他們長途跋涉得「甘願」一點，我還事先承諾：「你們再去看一次，如果還是不認同，那就作罷，不列入採訪名單！」結果，他們親眼見識到「灰黑橘黃」的「威力」之後，態度一百八十度轉變！而這次經驗，也讓我更加確信自己的眼力不差。

進入民宿，牆壁是黑色的，床單是灰色的，裡面的掛飾、布飾、藝術品則綴以鮮豔的橘與黃，甚至還有金色的水龍頭，對比很強烈──在多半強調「溫馨、親切」的台灣旅宿業，誰敢這樣做？

高小姐藝高人膽大，是位自我意識很強的藝術家，她告訴我，雖然第一間民宿經營得有聲有色，但她內心卻不斷有個聲音響起：「難道就這樣了嗎？」

於是，禁不住喜歡挑戰的性格，她邀集其他六位女性好友一起進行「新的開始」。而這一開始，可不得了──在設計師陳冠華的操刀之下，明明是新房子，外觀卻故意做成舊舊的樣子，像是無人廢墟；至於屋裡，不但放了好多造型特殊的椅子，而且，陶藝、布飾、彩繪等，都是出自她們自己的設計。

我從來不知道，簡單的麵包、水果、果醬瓶，竟然可以這樣漂亮得像藝術品。

「黃檸檬廚房」是灰色的，但是，端上來的「薩爾斯堡的Finger Food（海鮮拼盤）」，美得醉人。

品味——
色彩濃烈、光與影交織的美食饗宴

置身在這灰黑橘黃四色交織的空間裡，只覺得每秒鐘都有驚奇，在留白之中，又加上光和影的遊戲，所以，原本讓人覺得很跳Tone、很突兀的設計，竟顯得那麼美、那麼令人神迷。與其說它是民宿，倒不如說它是一座可以入住、滿足一切生活化需求的美術館，讓人不得不讚嘆！

另外，這裡的食物，也「藝術化」得厲害。再簡單平凡不過的麵包、水果，被放在形狀不規則、像原始人使用的灰色石器裡，再擺在橙橘色的餐巾上，竟就變成一盤盤藝術品，好看得讓人捨不得吃。而自製的手工果醬，也精準呈現出黃澄澄、亮晶晶的橘色，一瓶瓶擺在精心設計的三角立體陳列架上，就像是一顆顆寶石，散發出令人心動的光芒。這裡的餐廳，甚至有個名字，叫做「黃檸檬廚房」，端上桌的有「坦尚尼亞的柑橘滋味（煙燻鮭魚）」、「薩爾斯堡的Finger Food（海鮮拼盤）」、「巴黎聖路易斯島的想念（冰淇淋）」……美得快讓人昏倒！

——來過這裡，我忍不住有種感覺：台灣的女孩，真厲害耶！

願井

異國情緣構築的西班牙之夢

熱愛旅行的台灣姑娘，邂逅一位英國紳士，
背景殊異的兩人，竟在異鄉許下一樣的願望。
命運讓他們巧遇、墜入愛河，
攜手築夢，就在東海岸，織造出浪漫理想。

戴勝通滿意指數

景觀環境	★★★★
住宿空間	★★★★☆
服務品質	★★★★
餐飲水準	★★★★☆

39

BEST DESIGN B&B

INFO	地址：台東縣東河鄉隆昌村七里橋10-2號　電話：(089) 541-343・0912-149-060
	占地：1500坪　房數：9間　價位：$3,000~5,600，含早餐及迎賓飲料。　提醒：勿帶寵物。

心動焦點

復刻自異鄉，
有一口許願池的西班牙建築

女主人慧梅是嘉義姑娘，喜歡自助旅行，去過三十幾國，在一次旅途中，結識了一位來自英國、很有紳士風度的青年，彼此相談甚歡、互相欣賞，後來甚至發現兩人竟有共同的奇妙經驗，就是：曾在土耳其古城許願池前立下「開店做老闆」的願望！如此巧合，讓他們從相知、相惜，進而共結連理，並且，在婚後決定移居美麗的台灣東海岸，在那裡蓋一座夢想中的家——就這樣，一座復刻自格拉納達古城、中庭還有一座美麗許願池的西班牙庭園式建築，出現在我們面前。也正因為兩人擁有太多關於旅行的美好經驗與記憶，所以，在「願井」裡，處處都能發現主人刻意帶入的異國元素與風景。

離台東市區不遠，沿著湛藍的海岸公路行駛，會看到一座用色大膽的西班牙式建築依山面海魏然而立，濃烈的異國風情，彷彿把東海岸的豔陽也變成地中海的陽光。「真的好漂亮！」──這就是我對「願井」的第一印象。

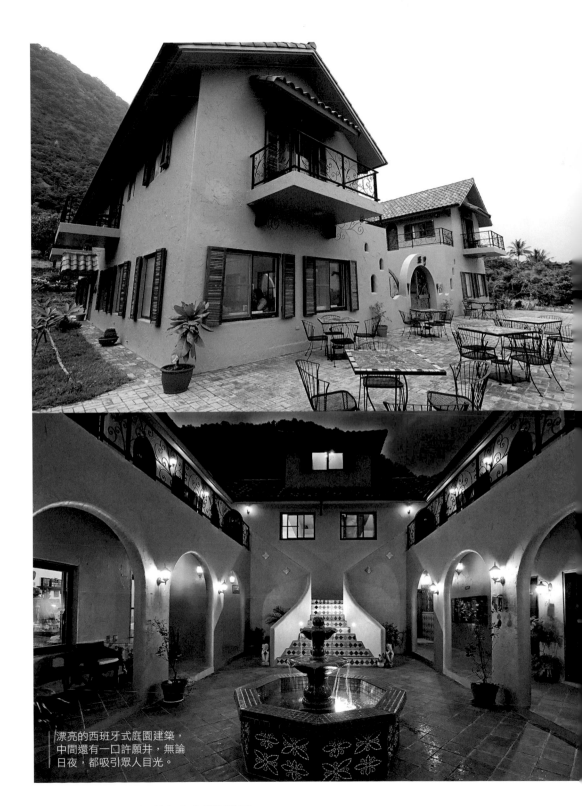

漂亮的西班牙式庭園建築，
中間還有一口許願井，無論
日夜，都吸引眾人目光。

「願井」的男女主人都熱愛旅行，在開放式的廚房兼餐廳裡，也擺滿各式各樣的裝飾品。

| 英國籍的男主人手藝了得，端出來的料理不但漂亮豐富，而且新鮮好吃，還充滿異國風。

男主人下廚，
既美味又豐盛的多元化料理

記得我第一回來訪時，慧梅負責接待招呼，在她帶我參觀房間時，竟看見她的英國老公在打掃、清理，我很訝異，慧梅卻半開玩笑道：「是他嫁來台灣啦，所以必須打掃、煮飯，當我的免費外勞！」

我一聽，這才知道，這個英國佬連做菜都行！手藝精湛的他，不但在早餐端出有英式煎餅、水果優格沙拉，還有煎香腸、煎培根、炒蛋、烤番茄……，此外，他還向媽媽學了不少家鄉菜，所以，在對外營業的咖啡廳裡，還能吃到墨西哥捲餅、英式烤豬肋排、香料烤春雞、義大利麵……等料理，而且用料實在、份量十足，滋味還真不錯，實在是大大顛覆了我對英國男士的印象！

另外，漂亮的室內用餐空間，也值得好好介紹，只見滿屋子色彩繽紛的杯盤、陶罐、玩偶……琳瑯滿目，就像來到國外的藝品店，一邊吃飯，還能一邊挑紀念品。而戶外的露天座位，也是很棒的選擇，端一杯咖啡，就能愜意的坐一下午、欣賞風景──有機會，肯定要來試試！

| 五個臥房各有主題，無論室內室外都有動人景致，連浴室也有浪漫窗景。

請人客來坐，每間房都漂亮的別墅

從被人遺忘的台灣「庄腳」三合院，到人人驚嘆的南歐海洋風教堂，我覺得吳孟軒的改造工程實在太有創意！他不但跳脫老厝格局，也將現代人的生活需求納入考量，除了克服傳統閩式建築將廁所蓋在臥房外的缺點、在房子後面延伸擴建浴室，也在綠草中庭構建三層水池，並借景太平洋，讓景觀更顯深度。至於看似紳士風的民宿名「朗‧克徠爵」，事實上，也來自於台語諧音「人客來坐」──是不是很「天才」？

五間客房各具特色，設計主題也同樣富有巧思，包括：浪漫純白、適合新婚夫妻的「布蘭可」蜜月房；具動物風、適合親子遊的「薇爾蒂」；以紅白色調帶出熱情、適合情侶渡假的「卡拉」；洋溢宮廷風格、適合親友同歡的金棕色調「亞曼里蘿」；還有海洋色彩濃郁、較具成熟風格的「安祖兒」。而且，無論是哪一個房型，從格局、傢俱、寢飾、窗簾，乃至於陳設擺飾配件，都漂亮得不得了，再加上戶外景觀美不勝收，真讓人恨不得把整幢民宿都包起來！

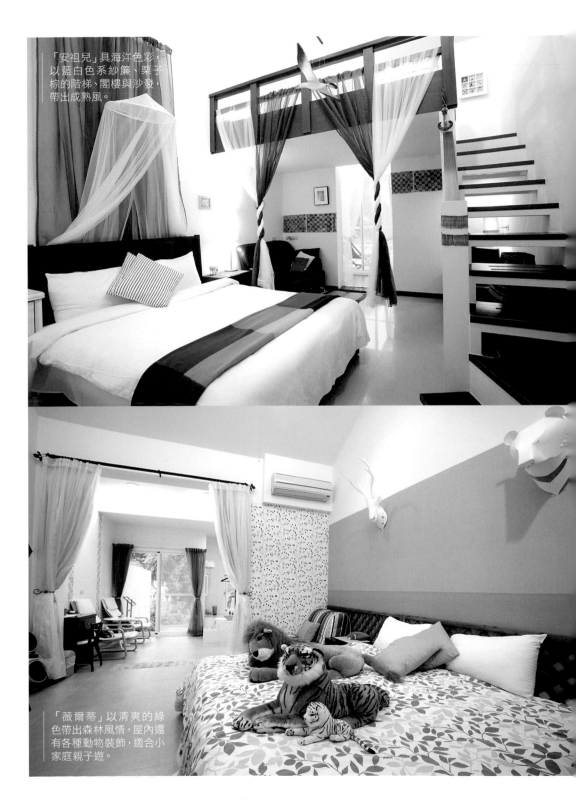

「安祖兒」具海洋色彩，以藍白色系紗簾、栗子棕的階梯、閣樓與沙發，帶出成熟風。

「薇爾蒂」以清爽的綠色帶出森林風情，屋內還有各種動物裝飾，適合小家庭親子遊。

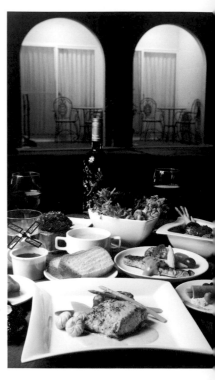

餐飲極具水準，無論是早餐、下酒點心，還是燭光晚餐，都令人滿意。

求婚辦婚禮，台東最浪漫幸福民宿

開幕不到一年，以「幸福系民宿」自居的「朗‧克徠爵風車教堂」便以黑馬之姿，拿下 2008 年台東大學舉辦的「台東景點網路評選冠軍」，知名的太麻里金針山、知本溫泉、三和山頂的中廣發射台……都瞠乎其後。而透過口耳相傳，開幕五年多來，這家地處偏遠的民宿，也因為絕佳景觀加上歐式風情，成為求婚、結婚的熱門地點——孟軒告訴我，截至目前，大概已有超過七十對情侶在此求婚成功，或舉辦婚禮。此外，在廣大遊客迴響下，這裡也於每天下午兩點到五點對外開放下午茶時間，以供非住宿者前來賞景、參觀和拍照。

說實話，這裡的餐飲很不錯，無論是早餐、下午茶，還是燭光晚餐，都在一定的水準之上，就連想喝杯啤酒、配點小菜，也很讓人滿意。此外，民宿內還有一座沁涼的山泉水游泳池，不管下不下水，光是坐在一旁曬曬太陽，欣賞眼前的天光雲影、山光水色，也夠教人流連沉醉。入夜後，在星空下烤肉 BBQ、開個「派對」，更是令人終生難忘的回憶！

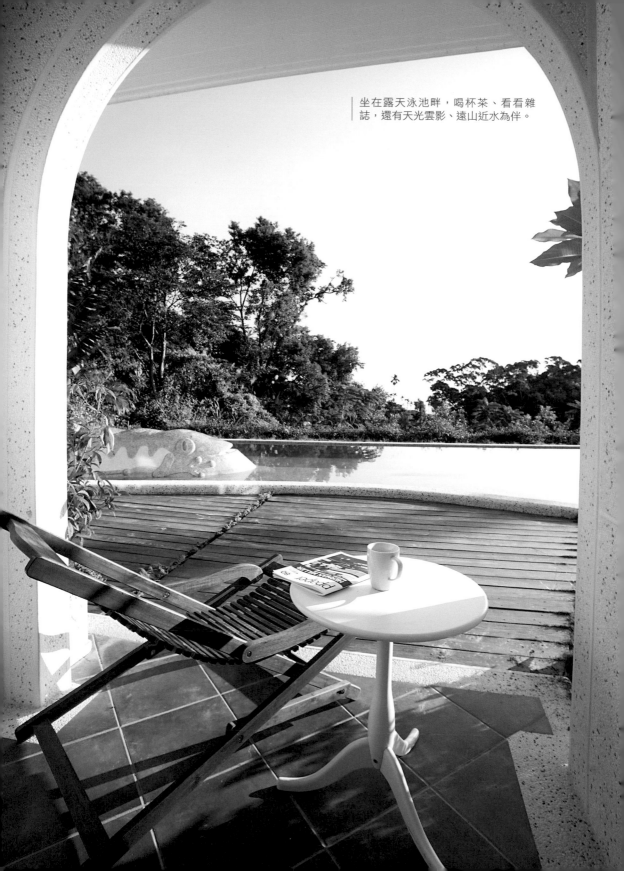

坐在露天泳池畔，喝杯茶、看看雜誌，還有天光雲影、遠山近水為伴。

PART

5

BEST FOOD B&B

【美食民宿】！

私房料理真絕！吃一口就回味再三的

我們的家187

精采設計空間
VS.隱藏版創作料理

這裡的房間很漂亮，連廁所都特有風格。
但是，令我尤其激賞的，是那位親切的管家，
還有，出自她精湛手藝的絕妙料理！

戴勝通滿意指數

景觀環境	★★★★
住宿空間	★★★★☆
服務品質	★★★★
餐飲水準	★★★★☆

41
BEST FOOD B&B

INFO　地址：新北市瑞芳區金瓜石山尖路187號　電話：(02) 2496-2628　占地：500坪　房數：5間
　　　　價位：$3,800~5,800，含早餐及下午茶。　提醒：1.謝絕10歲以下幼童入住。2.勿帶寵物。

很多人都知道息影紅星龍君兒在金瓜石山上開了一間民宿餐廳，但「龍君兒的家」已經轉手他人，並且更名為「我們的家187」。然而，不變的是，這裡依然充滿特殊的藝術氣息。

相處輕鬆的隨和管家

我跟龍君兒很熟，她的女兒貓靈是學畫畫、搞藝術的，這間民宿之前在她們的巧手設計佈置下，打造成多元風格的氣氛，每間房都不同，自成一格，很有感覺。

龍君兒後來把民宿轉賣給一位成衣商，老闆則找了管家林純華來經營管理。這位林小姐年約四十多歲，有豐富的社會經歷，而且，還具有我最讚許的個性特質，那就是有一點「三八」──這樣的形容並非嘲諷或貶抑，相反的，卻正是我常強調也最欣賞的「成功民宿女主人一定要具備的條件」，意思是，她親切不做作的待客之道，讓人很容易就放下陌生、防衛，大家打成一片。所以，只要來住過，都會覺得這裡真的很溫馨。

對我來說，選擇民宿最大的考量其實是「人」，如果這間民宿很高級，但主人

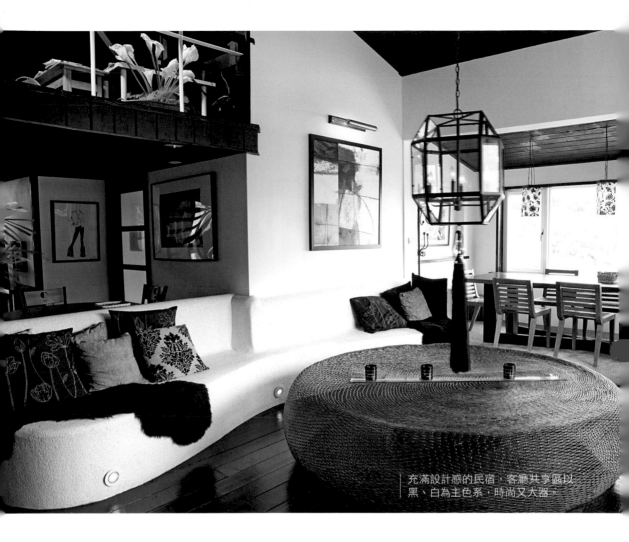

充滿設計感的民宿，客廳共享區以黑、白為主色系，時尚又大器。

沒有電視的別緻民宿

從外觀來看，「我們的家187」的主體建築和白色庭園，在視覺上與遠方山海形成層次豐富的構圖，從山上望海，或是望向更高的山巒，都很美。

至於內部裝潢陳設，也很精采。客廳區以黑與白為主調，在各種別緻的傢俱、燈飾搭配之下，顯現出不同凡響的質感，很具現代風，但又不失舒適度。不過，第一次來拜訪時，眼見它這麼時尚，但居然沒有電視，實在大吃一驚！尤其，三十多年來，我埋首打拚事業，早已習慣每天都要吸收大量資訊，所以，一下子面對這樣連一台電視機都沒有的民宿，還真不能適應！然而，也就是因為來到這裡，讓我從此體會到「沒有電視的好」，因為不但頓覺清靜，而且，也因此擁有更多時間去注意到「近在眼前」的自然美好──這裡竟然能聽得到鳥叫、蟲鳴，真的好讚！

像「老師」一樣總是正襟危坐在櫃台，就會讓我很難放鬆心情。但這位林管家不僅總是笑瞇瞇，而且還能與人隨和談天，真的讓人好有自在感。

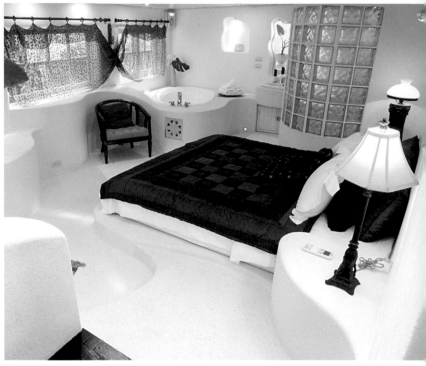

臥房配色典雅。而特殊的圓弧造型，從床頭、浴缸，綿延到廚房料理台，別具巧思。

設計精采的漂亮房間

至於住房，這裡的五個房間，真是各具特色！不但都寬敞舒適，而且還營造出五種不同的鮮明風格，連浴室設計也各不相同，讓人驚豔連連。

其中，我特別推薦「Handmade手工釘製房」，因為裡面充滿設計者的狂想巧思，包括老教堂的座椅、廚房的櫥櫃與吧台，還有舒適的臥床，都是手工釘製的奇幻組合。至於繽紛的色彩，則從牆面蔓延到門窗、餐桌、床褥、洗臉盆；而熱鬧的馬賽克裝飾，更從廚房的桌面一路拼貼到浴室。此外，坐在景觀咖啡台，就能靜靜欣賞璀璨夕陽、日出山海的美景，任是再多煩惱，也會在瞬間消散。

至於「Asian東方房」，也頗具創意，走的是東方視覺風。紫檀木上整齊鑲嵌著榻榻米，靜靜散發出「禪」的簡約風格；鑲嵌在牆面上的窗花，在燈光下隱隱折射出金光，含蓄的散發著貴氣。而穿堂式的設計，則將臥室與和室不落痕跡的隔開，既不顯壓迫，又具有美感。

此外，充滿低調奢華的浴室設計，也顯露出十里洋場的氣派，堪稱精采！

自家烘焙的西式早餐、不預訂吃不到的日式創作料理，
都讓客人讚不絕口。

用料豐美的創作料理

此外，林管家也因為具有曾經在溫泉美食會館工作的經驗，所以，對於做菜也很有一套。如果光看網站資訊，你會發現這裡提供自助式的下午茶手工點心，還有家庭烘培西式早餐，這些雖然都很好吃，但事實上，在管家林小姐的長期鑽研之下，來到「我們的家187」，還能吃得到具有溫泉旅館風情的日式料理！

我也是有所耳聞，才知道要事先預訂，才能吃到這裡的「私房創意料理」——這小有名氣的套餐，融入西餐上菜風格，只見一道道依序上桌的菜式色澤鮮豔、擺盤精緻，吃到口中之後，那滋味更是豐美，可說是色香味俱全，也難怪不少房客在品嚐過後，還會在日後專程前來用餐！而手藝了得的林小姐，現在更新增其他風味的異國料理，不過，一樣只接受電話預約。想要一嚐這隱身於設計民宿之中的精采美味，可別忘了事前預訂，不然，已經來到這藝美的地方，卻錯過大飽口福的機會，那真是太可惜了！

二泉湖畔

彷若漂浮水中央的
清麗雅屋

因為對「水」情有獨鍾，
他尋尋覓覓，終於在峨嵋湖畔落腳，
經過兩千多天的耕耘，夢中之屋翩然實現。

戴勝通滿意指數

景觀環境	★★★★★
住宿空間	★★★★☆
服務品質	★★★★☆
餐飲水準	★★★★☆

42
BEST FOOD B&B

INFO　**地址**：新竹縣峨嵋鄉湖光村13鄰12寮21-6號　**電話**：(037) 603-158・0918-699-549
占地：1600坪　**房數**：5間　**價位**：$3,000~6,400，含早餐及下午茶。　**提醒**：請勿攜帶寵物。

心動焦點

借景峨眉湖，夢幻水上居

多年後，他真的準備好要去落實這個夢，於是，先花了三年找地，才在新竹峨嵋湖畔覓得一畝良田。接下來，為了了解周遭環境、認識該怎麼開路造景，他慢慢觀察體會，這一過，又是兩年。

好不容易，等他畫出理想中的藍圖、破土開工之後，又再花了一年──前前後後耕耘了兩千多個日子之後，總算，他心中的那一座民宿，完成了。

有感江蘇無錫二泉「不與天下爭第一」的自謙哲學，再加上他認為峨嵋湖雖有獨特之美，但卻算不得什麼知名大湖，所以，他將之比喻為二泉，也以此為民宿命名，因為這座建築最特別的地方，就在於為了借景，故蓋在與峨嵋湖相接的人工池中，波光瀲灩，看起來彷彿真的在湖上。

每個人心中都有一座民宿，只是不知道什麼時候會遇見。但對於「二泉湖畔」的主人田台明來說，早在他十九歲跑船那年，就因為愛上了水，所以已經想好，將來一定要蓋一座房子在水邊──但，不要在海邊。

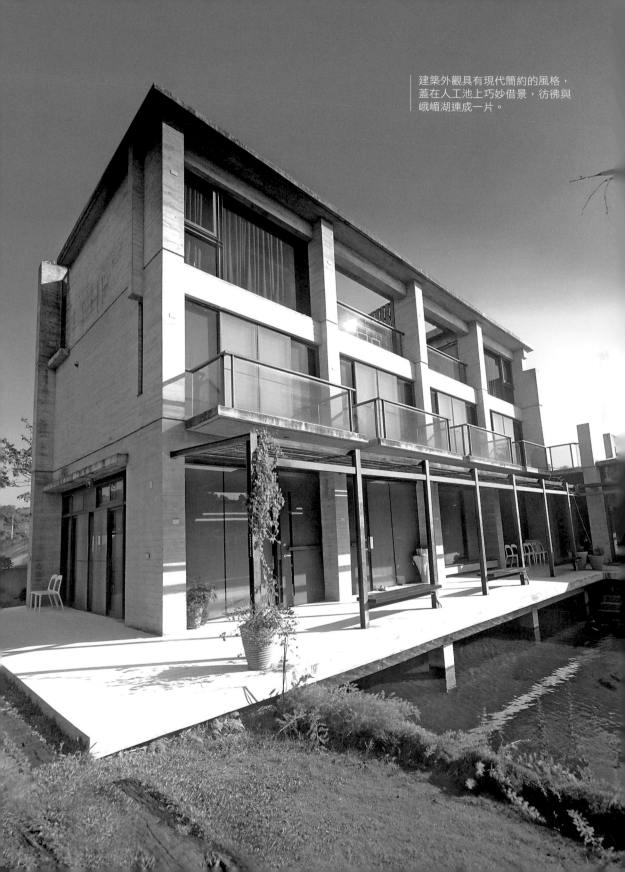

建築外觀具有現代簡約的風格，
蓋在人工池上巧妙借景，彷彿與
峨嵋湖連成一片。

朝夕湖景伴，驚見飛鳥美

對於熟知這片土地的田台明來說，天然環境才是主角，所以，在建築風格上，也採取現代簡約的設計，並以質樸的「清水模」工法建造，就是希望不至於搶走大自然的風采。此外，大量運用大片玻璃窗，也讓屋裡的光線、視野、空間感、穿透力都特別好，整座屋子彷彿會呼吸似的生機盎然。

在主人的巧思下，躺在VIP級的房間床上，透過一整面玻璃牆，就能看見峨嵋湖最美的波光綠意。同時，客房專屬的寬敞陽台也刻意「無遮」——不加屋頂，為的是讓晴空萬里的景致一覽無遺；而當夜幕降臨，明月與星子聯袂造訪夜空，更能靜坐賞天光，浪漫非常。除此之外，入住這座湖濱民宿，最不該錯過的，當然是湖景最動人的兩個時段——清晨，一群群白鷺鷥從湖畔傾巢而出；入夜，有鷗鷥施施然從海邊飛回，這樣生動活潑的景象，若有機會得見，怎不令人又驚又喜？也正因為被一片水色山光包圍，空氣中充滿水氣，時有雲霧繚繞，感覺也特別空靈清麗。

大量運用大片玻璃，讓屋內的光線、視野皆佳，具有獨特的空間感和穿透力。躺在床上，就能看見峨眉湖最美的波光綠意。

食物重原味，輕巧無負擔

在「二泉湖畔」的時光，是淡泊、舒適的，讓人想賴著不走。體貼的主人提供「一泊二食」服務──凡是住客，都可以在景觀餐廳享用早餐及下午茶；若是意猶未盡，還能繼續停留、沉醉在湖畔美景之中，然後，來一客香菇炒飯、花雕雞，或是日式烏龍、茄汁蝦麵，細細品嚐清甜自然的食物原味，讓味覺和視覺、身體和心靈，都獲得同等滿足──我很喜歡這裡清爽自然的烹調方式，因為沒有重油、重鹽、重口味，所以，可以吃得輕巧精緻又無負擔。而在用餐同時，還能欣賞到優美寧靜的山光湖色，也因此，這裡每逢假日最為擁擠，若不想敗興而歸，最好早點預約。此外，田太太還會利用新竹盛產的柿子，親手製作柿餅麵包，好吃極了！也因為太受歡迎，許多客人在這裡吃不夠，還要買回家享用，所以，在供不應求的情況下，目前只服務房客。

心動了嗎？你的心中是否也有一座民宿？如果你還沒有找到，那麼，請來「二泉湖畔」看看，相信你會有不一樣的發現與領悟。

景觀餐廳裡的餐飲低油、低鹽，強調自然清爽；特製的手工柿餅麵包採用當地石柿烘焙，新鮮味美，經常供不應求。

卓也小屋

到鄉下住一晚，
親近泥土的芬芳

綠萍漂浮的池塘畔有蛙鳴，竹編籬笆旁有蜻蜓。
前世的農家穀倉，今生的田園民宿，
庄腳人充滿古早味的夢，暗藏慎終追遠的幸福。

43
BEST FOOD B&B

戴勝通滿意指數

景觀環境	★★★★☆
住宿空間	★★★★
服務品質	★★★★
餐飲水準	★★★★☆

INFO 地址：苗栗縣三義鄉雙潭村13鄰崩山下1-5號　電話：(037) 879-198
占地：1800坪　房數：13間　價位：$2,600~7,800，房價含早餐及晚餐。

民宿緣起

傳承記憶，
重現古早時代的農村時光

綽號「卓仔」的主人卓銘榜，是個殷勤的「台灣囝仔」，他告訴我，之所以會蓋出這座農園，是因為自小在農村長大，所以，他有一個願望，就是在十年內，打造一個可以「體驗台灣農村生活的地方」，讓生長在現代社會的小孩、年輕人，能有機會親身了解、感受爸爸媽媽、阿公阿嬤、甚至是「祖公祖媽」曾經走過的年代。在他與太太胼手胝足努力下，「卓仔的小房子」——「卓也小屋」出現了，孝順的他，非常珍視父親為莊園起的名字，而「卓也十年」計畫，如今也已走到了第九個年頭。

那年我剛從大陸回到台灣，事業正面臨嚴峻挑戰，其實，並沒有遊山玩水的心情。我告訴太太阿娟，想找個地方清靜一下，就這樣，我們來到了「卓也小屋」。然而，一踏進門，我就愣住了，因為眼前的竹籬茅舍、菜園池塘，好像小時候的農家，而且是那種「晴耕雨讀」的殷實莊園，絕非清貧寒素之戶——我懷疑，自己是不是走錯時代了？

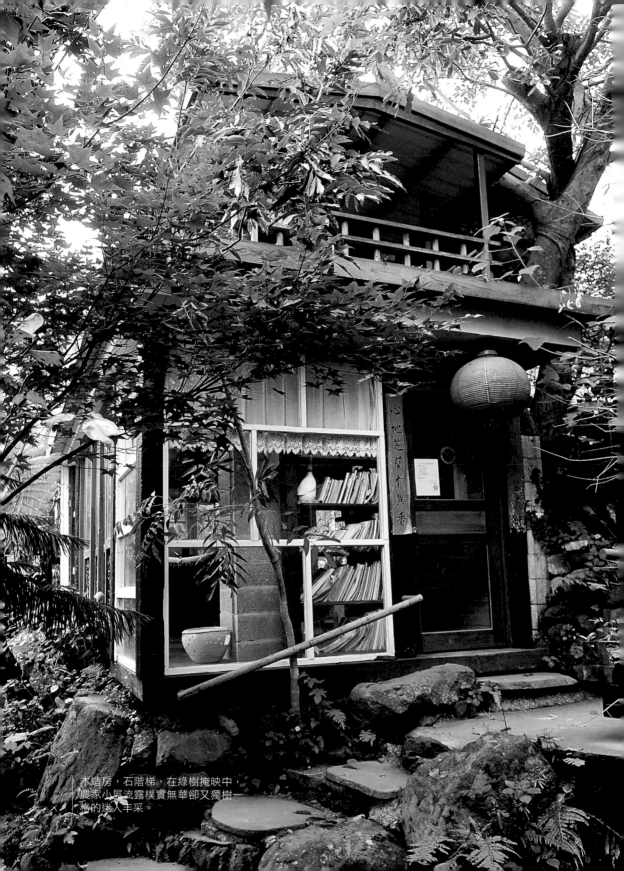

心地芝蘭有異香

木造房，石階梯，在綠樹掩映中，
農家小屋流露樸實無華卻又獨樹一
格的迷人丰采。

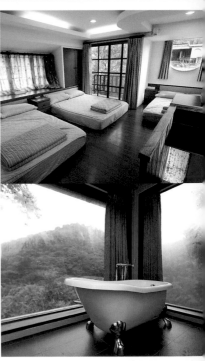

「穀倉房」是由早期農村圓如罈甕的穀倉改建而成;「協力房」倚大樹而建,極具特色。
臥房內空間寬敞舒適,浴室還都有大扇窗戶,可盡賞遠山風景。

藍染作坊裡的設備齊全，純手工的布藝製品琳瑯滿目，除了衣服、包包，還有燈罩、布簾等家飾用品。

心動焦點

懷舊質樸，充滿鄉土色彩的台式villa

卓名榜以自己童年的農村生活為藍本，在「卓也小屋」裡，建構了池塘、菜園，不但養雞養鴨，還以舊時穀倉、樹屋為靈感，打造出一幢又一幢特色十足、充滿懷舊味道的古拙民宿。其中，我對「穀倉房」最感興趣，因為外表看起來圓滾滾的「古亭畚」，上覆茅草頂，白色柱狀屋身好似罈甕，其實就是過去曬穀儲糧的倉房，在改建之後，現在變成獨門獨戶的大客房，內部設施齊全，窗景優美，外面還有竹籬笆與木欄杆圍起的小院落，頗有竹籬茅舍的鄉居情懷，要說「正宗台式Villa」，我想應該非它莫屬！

此外，這裡還有藍染作坊，生產完全純手工製的漂亮布藝品，包括可以穿戴在身上的罩衫、披肩、手提包，用於居家裝潢的窗簾、沙發靠墊、檯燈燈罩……等，而這傳承自古早社會的生活工藝，也被運用在「卓也小屋」的房間佈置之中，無論是鏡子上的掛簾，還是從天花板垂下的布幕，都為原本質樸素淨的空間大大增添了活潑的裝飾趣味。

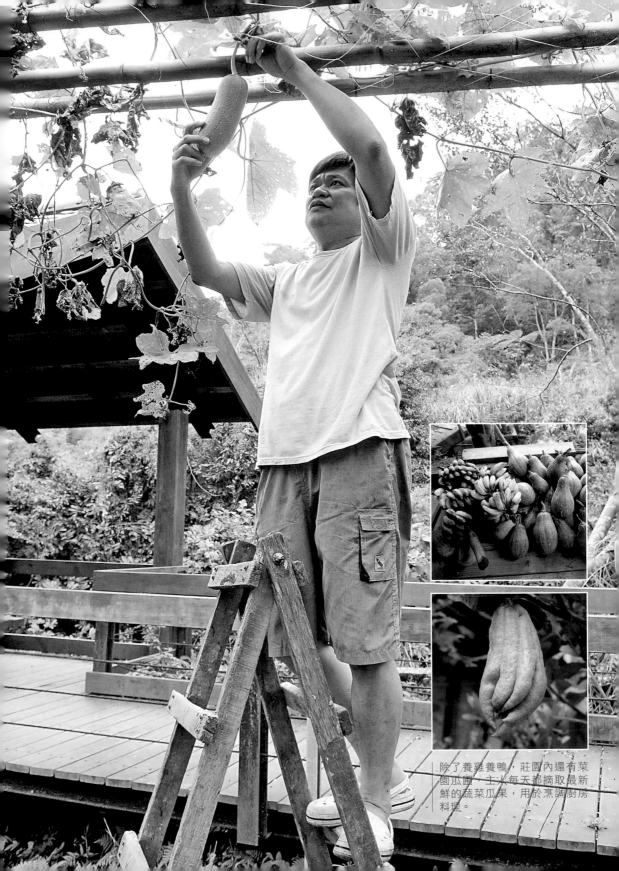

除了養雞養鴨，莊園內還有菜園瓜園，主人每天都摘取最新鮮的蔬菜瓜果，用於烹調廚房料理。

| 這裡的菜餚很有古早味，主人強調「食養」觀念，更希望透過「慢食」，讓你品味食物的鮮甜。

以食養心，
帶有古早風味的慢活賞味

園區內的餐廳重視「食養」觀念，奉行「五蔬、五穀、五果」，配合「五色、五行」的養生原則。供餐方式採取半自助式無菜單創意套餐，在所選用的食材中，不乏自家栽種的瓜果蔬菜，都是主人每天從菜園現摘的「樹頭鮮」，滋味特別甜美。

端上桌的料理，融入巧思創意，也頗具「阿嬤廚房」的古早味色彩，除了變化多端的主食選擇，還常態備有養生藥膳或香草鍋底，並提供各式各樣的有機蔬果、菇菌，以便自由取用烹煮。此外，甜點、冷飲、香草茶、冰品也無限量供應，讓人能慢慢享受「舒食」的樂趣。同時，主人也很提倡「慢食」概念，希望客人們來到這裡不但要吃飽，而且要能吃得有品味。

我深深覺得，來到「卓也小屋」做客，就好像走進時光隧道，透過主人細心安排的一切，讓我們重返過去，回到純真美好的年代。在這樸實無華的鄉園裡靜靜等待一晚，你會嗅察到屬於泥土的芳芳，然後，五感甦醒，五體通暢，在微笑中，獲得新生的能量。

花自在食宿館
自然悠閒的禪風雅舍

住宿環境、服務品質和餐飲美食都很讚！
我在這裡不但得到放鬆與度假的自在感，
更獲得珍貴的人生啟示──超值無價！

戴勝通滿意指數

景觀環境	★★★★
住宿空間	★★★★★
服務品質	★★★★
餐飲水準	★★★★★

44
BEST FOOD B&B

INFO　地址：苗栗縣卓蘭鎮西坪里4鄰37-2號　電話：(04) 2589-5892　占地：2500坪
　　　　房數：4間　價位：$8,000~12,000，房價含早餐及晚餐。　提醒：請勿攜帶寵物。

我來「花自在」住宿、用餐已有八次之多，除了因為這裡的環境有點像峇里島，又有些像泰北，充滿悠閒自然的氛圍，讓我往往光是欣賞風景、聽鳥唱歌，就可以一坐兩、三個小時之外，最主要的原因，還是在於這裡的主人──林惠陽夫婦。

心動焦點

五星級飯店也比不上的體貼溫馨

在我走訪全台的上千家民宿當中，林家夫婦可以說是最讓我佩服的一對民宿主人，因為他們面對人生的豁達開朗，以及貼心細膩的「待客之道」，都讓我留下至為深刻的印象。

男主人林惠陽是苗栗客家子弟，十五歲那年罹患小兒麻痺症，又因治療過程不當、服用過多藥物，導致後來必須依賴洗腎才能維持生命。到現在，他已經五十幾歲了，儘管數十年來每週都得洗腎三天，但是，他並未被病魔擊倒，不但在美術設計方面學有專精，還和哥哥合作開設了這家「花自在食宿館」，而當年照顧他的護士邱桂鈴，也因為被他不屈不撓的精神打動，決定與他攜手共度

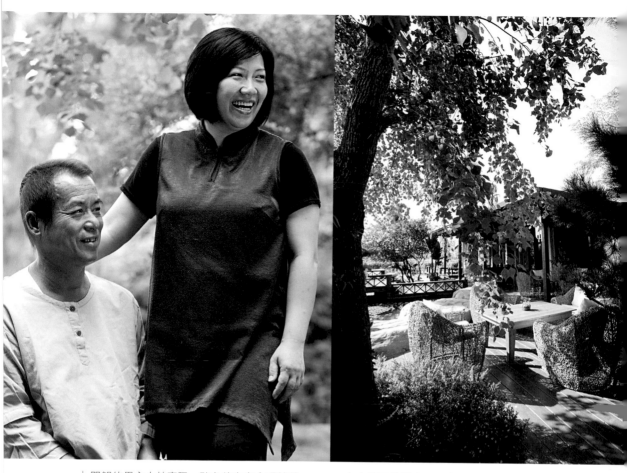

開朗的男主人林惠陽、貼心的女主人邱桂鈴，
是吸引我一來再來的最大原因。

在藍天綠樹之下，與三五親朋好友閒坐聊天，
可謂人生一大快事。

一生。

打從初次見面，惠陽招呼客人的豪邁笑聲，就像那廣大庭院裡他一手栽植、照顧得生氣盎然的花花草草，讓人既欣賞又感動。而認識他之後，只要有機會跟他聊天，就曾發覺自己有所領悟，覺得人生真的沒有什麼事是過不去的！曾經，我到醫院去探望他，即便病重，他仍樂觀以對，甚至還認真的跟我討論著應該如何更貼心為客人設想、滿足客人需求……，這種精神，怎不教人動容？

而他的妻子，顯然跟他是「同路人」──記得有一次，我帶著太太和幾個好友夫妻前去度假，當天晚上氣溫毫無預警的驟降十幾度，而每次晚餐總會在場熱情招呼的女主人，卻很不尋常的不見蹤影。我雖然納悶，但也沒有開口多問。直到用餐完畢、回到房間準備就寢時，才知道，原來桂鈴是趁著我們吃飯時，趕緊張羅著為每張床鋪上電毯，並且還預先打開，好讓我們一進房間，就能馬上享受到溫暖的被窩。這樣的細心關照，任憑再高檔的五星級飯店，又有哪一家做得到？

令人驚喜叫好的吸睛美味料理

在餐飲方面，「花自在」也有很令人驚喜的表現。用餐環境陳設雅致，可以席榻而坐，也可以選擇溫潤的原木座位區。而屋頂吊設的油紙燈，不說還真沒人知道是出自主人與員工的巧手繪製，透射出來的暈黃光線，為一室帶來柔和與溫暖。

所供應的菜色雖是無國界的混搭風，但是「夠吸睛」，而且很好吃！除了早、午、晚餐，也有下午茶，也因為極具水準，所以對外開放給非住客用餐。很多台北人像我一樣，願意開三個多小時的車子來這裡，就為了吃一頓女主人桂鈴的創意料理，可見她的手藝有多好，真的不輸大飯店的名氣主廚！而且，她也不忘學以致用，本著當年「照護健康」的護士專業觀念來設計菜色，更為料理添加「養生」的功效與好味道。同時，在餐具的選擇與搭配上，也融入眼光獨到的陶藝之美，呈現出猶如懷石料理的精湛意境，凸顯出食材的特性與滋味，堪稱「花自在」的一大精采亮點。

媲美懷石料理的無國界菜餚，全出自女主人的巧手，
吸引許多饕客不辭遠道開車特來用餐。

海洋風料理，新鮮的滋味

因為吳宗定深信「美好生活源於舒服的家」，而舒服的家必定有美味的食物」，所以，來到這裡，吃飯也成為一種享受。

打從下午入住時分一踏進大門，就會聞到香氣飄散——這是主人刻意設計的烘焙時間，在你被香味吸引時，他會笑著告訴你：「這是明天早餐要吃的麵包！」——透過「嗅覺」化解陌生，拉近彼此距離，讓你一開始便有「家」的感受。

至於晚餐，供應的是具有地中海風味的料理，番茄、彩椒、橄欖油、海鮮、菇菌、義大利麵，不僅顏色鮮豔、香味撲鼻，而且每一口都有好滋味。吳宗定強調，他只選用「低碳里程」食材，菜色天天變化，都依當天市場的供貨狀況而定，也因此，不僅吃得到健康自然，更能品嚐到在地農產、漁獲的新鮮滋味。

第二天清晨一覺醒來，餐桌上各式吐司、瑪芬（Muffins）、貝果（Bagel），就是前一天主人烘焙的成品，再搭配培根起司、生菜沙拉、新鮮水果，還有吳宗定現燒現煮的「味自慢」咖啡與奶茶，這樣的早餐，只教人覺得幸福滿足！

| 色彩繽紛的地中海式菜餚，強調採用低碳食材，吃得到新鮮與美味。

主人認為「舒服的家必定
有美味的食物」，所以每
天都親自下廚料理。

| 漂亮的餐廳、臥室陽台，皆具有面海大窗，可以盡享太平洋上的龜山島美景，超讚！

卧房內的佈置陳設都採用最高級的配備，從沙發、床鋪，到大理石浴缸，流露大器風華。

超放鬆的希臘空間，
一切都要求「最高級」品質

因為自己是從「高壓力鍋」走出來的人，所以，他很想打造一處能真正「放輕鬆」的空間，而令人嚮往的希臘小島，就成了民宿風格的構想起點——地中海藍白情調，舒適的陳設裝潢，而且，所有材質要求都以「最高級」為目標。就這樣，我們得見「真情非凡」大廳的亞特蘭提斯（Atlantis）主題壁畫、自西班牙下單訂購的復古磚，以及可盡覽太平洋、欣賞龜山島美景的大型景觀窗與情調陽台，似乎每一處都令人驚豔。來到房間，「幸福館」的「希臘米克諾斯」是17坪的樓中樓格局，客廳有3.5公高的落地景觀窗，戶外還有3坪大的海景陽台，開業以來，幾乎天天都有人訂房，人氣超高。而「非凡館」的「海神大帝波賽頓」更廣達36坪，室內有雙人泡澡池，陽台有生態水池，並配備與「涵碧樓」同等級的躺椅。此外，三樓觀海陽台還另設有露天雙人泡湯池，實在很奢侈。

│ 「真情非凡」的海產料理名聞遐邇，即使預約，若當天沒有新鮮好貨，老闆也不賣。

看得到的新鮮生猛，
當天現撈現補的超美味海產

此外，這裡的餐食也很出名，吳世聰笑說：「以前我曾因個子矮小，失去在餐廳打工的機會，所以乾脆自己開！」他光是在廚房設備的投資，就超過200萬，更遑論對食材的講究——海鮮都是現撈現捕，當天現殺，如果沒有好貨，寧可把訂金退給客人：蔥蒜、蔬果櫻桃鴨、黑毛豬也是當天現殺，如果沒有好貨，寧可把訂金退給客人：蔥蒜、蔬果則是由小農栽培的簽約契作，確保品質最優；就連下午茶的糕餅點心，也是自家烘焙，難怪這裡不過八個房間，就聘請了八個員工，「CP值很高！」——這是吳世聰很愛說的一句話，儘管在金融業打滾多年、對數字很敏銳，但在價格與價值之間，他永遠選擇「價值」！

這樣的要求，讓「真情非凡」的料理名聞遐邇，我只要一陣子沒吃，就會很想念，往往為了大快朵頤，就從台北開車直奔頭城。不過，晚餐限定三十席，而且房客優先，有餘額才對外開放，還必須三天前預訂；但即便訂到位，萬一當天漁船沒補到好貨，吳世聰也不賣，這樣的「龜毛」，真讓人又愛又恨！

伊万里

日本社長夫妻的和風民宿

一位日本社長，決定留在台灣開民宿。

他和太太落腳花蓮，蓋房子，做麵包，開餐廳。

過了七十歲之後，人生有了不一樣的風景。

戴勝通滿意指數

景觀環境	★★★★
住宿空間	★★★★☆
服務品質	★★★★
餐飲水準	★★★★☆

47
BEST FOOD B&B

INFO 地址：花蓮縣花蓮市忠義一街27號之4　電話：(03) 823-6600　占地：150坪　房數：5間
價位：$2,800~3,800，含早餐、晚餐、甜點、咖啡。　提醒：1.謝絕6歲以下幼童入住。2.勿帶寵物。

這家民宿真的很有特色，因為主人是正港日本人前田健雄，成為台灣女婿之後，年前娶了台灣太太，打從三十多這位「社長桑」不但在台灣一直待到退休，後來，甚至跑到花蓮開民宿！

心動焦點

源自佐賀縣的和式風情

自從決定以「新式和風洋房」為建造風格，為了打造出心目中的民宿，前田夫婦不但蒐集許多資料，還特別偕同設計師前往日本考察好多次，那種一板一眼的做事態度，充分流露出大和民族審慎嚴謹、追求極致完美的精神。而當建物終於落成，光是從外觀，就不難看出那線條之簡潔、用材之細緻，充滿講究細節之美，無論是建造手法還是設計風格，都讓人感覺好像看到電視節目「改造房屋大作戰」裡完工後、讓人眼睛一亮的那些建築！

之所以將民宿命名為「伊万里」，因為那正是男主人的故鄉──一個位於佐賀縣境內、以出產陶瓷聞名的海港，所謂的「有田燒」，就是產於佐賀縣有田町，也因為是從伊万里港裝運出貨到世界各地，所以，又被稱作「伊万里燒」。

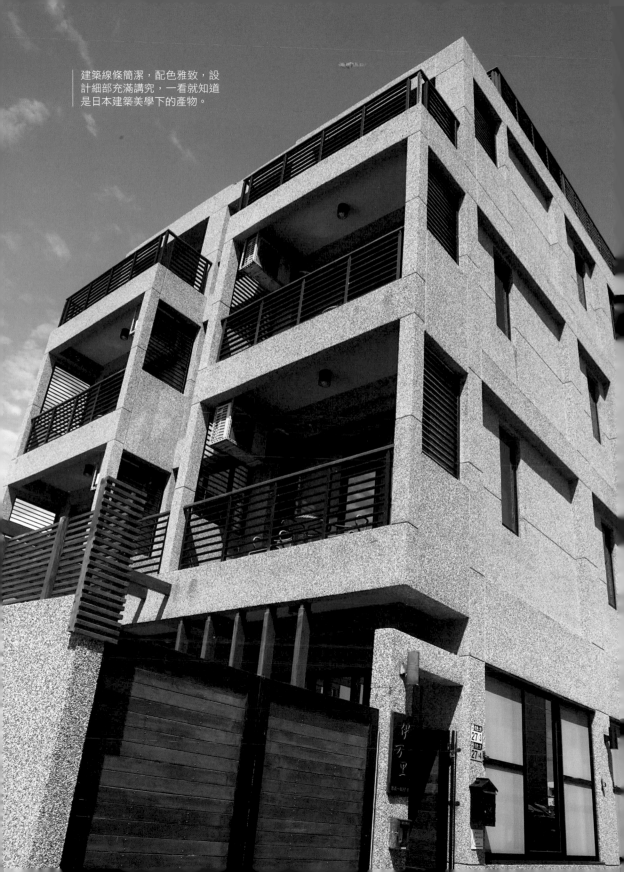

建築線條簡潔，配色雅致，設計細部充滿講究，一看就知道是日本建築美學下的產物。

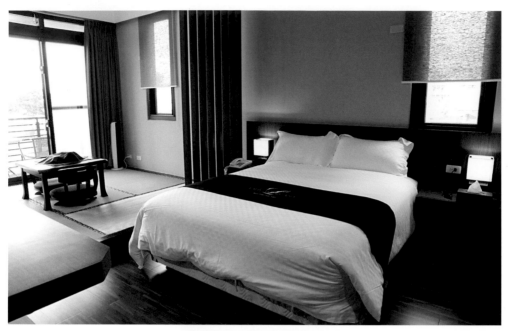

雙人房內配有和室，坐在榻榻米上泡茶聊天賞景，很有日本味。

房間皆以日本地名命名，從門牌到茶具，都具日式情調。

洋溢日本風的居家情懷

打從一走進「伊万里」，就會發現無論是格局裝潢，還是陳設佈置，處處都充滿「日本味」，例如日式庭園、原木傢俱、榻榻米、和室桌、陶瓷茶具、一人份泡澡浴缸……等等，完全忠實傳遞現代日本家庭生活的空間樣貌。此外，所有客房名稱也都以男主人過去在日本停駐過的地點稱為名，包括「橫濱」、「仙台」、「佐賀」、「南千住」與「日吉」等，不僅具有日本情調，同時，也記錄了前田先生的人生軌跡。不過，雖然均為雙人房，但位於四樓的「南千住」、「日吉」配有沙發起居間，陽台較大、視野較優；至於其他位於二、三樓的客房，則搭配和室榻榻米，方便加床，運用彈性較靈活。

說真的，這樣原汁原味的日本風格民宿，可說是實際感受道地日本文化的最佳選擇，因為就算是出國去到日本，除非特意選擇，否則，也未必見得能住到這麼貼近日本人實際居家空間的處所，更何況，不但親自接待招呼客人的男主人是日本人，就連女主人也在日本住過十多年，你說，還有什麼地方比這裡更「日本」？

和室桌椅均為特製，茶具以飾布蓋住，既帶有日本風，也彰顯出日本人愛乾淨的生活習慣。

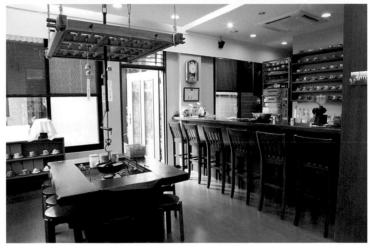

吧台區井井有條，一塵不染。旁邊餐桌上的整組爐火鍋具從日本原裝進口而來，是「伊万里」最有fu的角落，客人都喜歡在這裡享用點心及咖啡。

庭院裡滿是綠色植物，所搭配的夜間照明裝飾燈具，也極具日式色彩，洋溢日本庭園風情。

| 總是笑嘻嘻的男主人前田先生，可是第一位成功取得台灣烘焙執照的外籍人士。 | 別誤會，這不是老闆娘！民宿提供日式浴衣租借服務，有不同花色可選擇，讓你更深刻融入日本生活。 |

大家都說讚的「社長料理」

尤其令人感動的是，主人夫妻倆為了開民宿，甚至還專程去拜師學料理，真的很有心！不說沒人知道，喜愛烹飪的前田太太，原本就很會作菜，現在更已考取執照，而前田先生跑去學作麵包，還成為台灣第一個取得證照的外國人！——記得我第一次來到這裡，一進去就先嚇了一跳，因為看到一個七十幾歲、滿頭白髮的日本人，竟然穿著廚師服在那裡烤麵包，那個印象，實在是很深刻。後來，吃到他親手烘焙的糕餅點心，不但對他的手藝大感震驚，再加上看到他把熱呼呼的麵包一個個夾到客人面前，還幫大家倒咖啡，那種完全沒有社長架子的服務態度，更是融化了我的心。

此外，他們還特別聘請五星級飯店的日本料理主廚駐店指導，所以，這裡不只手工麵包好吃，還有採用當天新鮮漁獲烹製、品質絕佳、超級美味的豐盛會席料理；而盛裝菜餚的器皿，更是從伊萬里特別選購而來的古董瓷器，有夠講究！

一如民宿官網所言：「體會伊萬里，何須行萬里？」這家民宿的「性價比」很高，讚啦！

「伊万里」的餐飲有口皆碑，本來只有民宿房客吃得到，但在絡繹不絕、慕名而來的「食客」要求下，終於在2011年開了同名餐廳。高品質的料理，讓每位客人都回味無窮。

葛莉絲莊園

青山綠水環抱的精品鄉居

在荒蕪十年的空地上挖湖、造島，
蜿蜒溪流像是莊園的護城河，
屋外就是小橋流水，環境舒服到讓人不想走。

戴勝通滿意指數

景觀環境	★★★★★
住宿空間	★★★★★
服務品質	★★★★
餐飲水準	★★★★★

48

BEST FOOD B&B

INFO 地址：花蓮縣壽豐鄉豐山村魚塘路43號　電話：0933-121-662　占地：8000坪
房數：5間　價位：$4,450~9,600，房價含早餐及下午茶。　提醒：請勿攜帶寵物。

朋友們打算去花蓮玩，我總愛推薦到「葛莉絲莊園」住，因為它無論是景觀環境、空間設施、服務態度還是餐飲品質，通通都在水準之上，但前提是你得有足夠的時間計劃，住房率幾近百分之百，至少得在兩個月前預訂才行！

民宿主人陳比德在統一企業服務二十年，和太太「葛莉絲」小姐在台北生活了大半輩子後，決定當個島內移民，於是，夫妻倆來到在壽豐山腳下，在一片長年休耕的土地上挖湖、造山、蓋橋，完成了「開民宿」的夢想。每當客人到來，他還會親自細細介紹解說，實在是認真又好客！

四周環境美得像仙境，一邊有山，滿園綠樹，湖泊裡漂著幾艘船，天邊山嵐飄過，真是夢幻！記得在它開業一年多後，我帶著家人前往住宿，當時我的孫子才三歲，早上起床他跑到後面陽台一看，竟告訴我媳婦：「媽媽，這裡好舒服喔！」——連三歲小孩都能感受到這裡的環境之舒適，你說它讚不讚？

心動焦點

一邊有山一邊有湖，
連三歲小孩都被打動

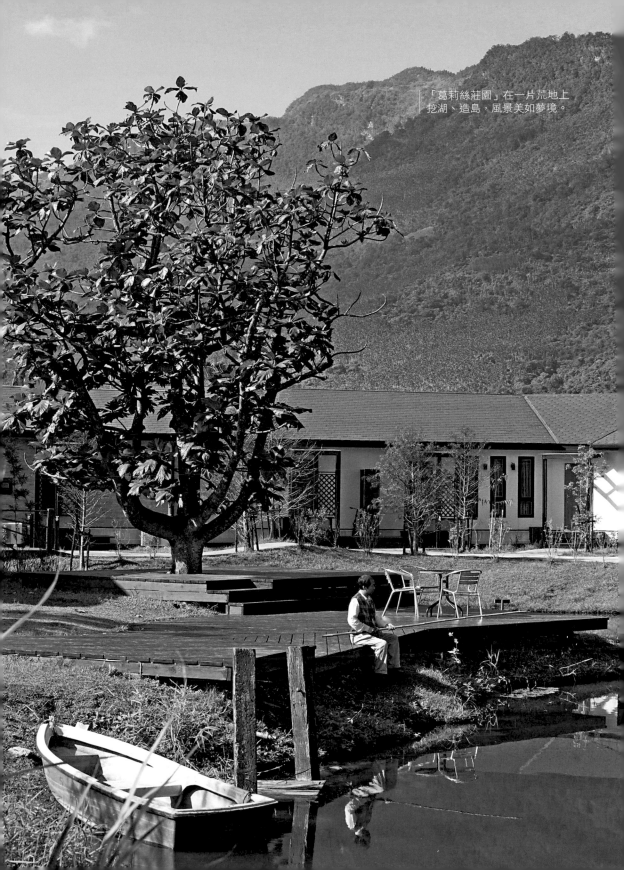

「葛莉絲莊園」在一片荒地上挖湖、造島，風景美如夢境。

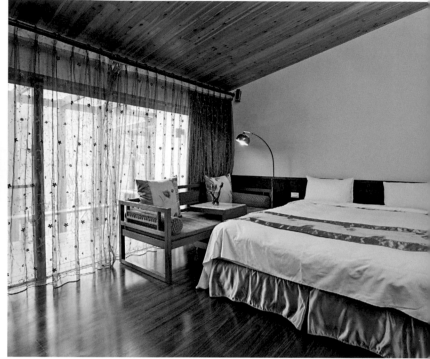

| 原木風格的精巧臥房，配有觀景窗超大的浴室，還有桑拿蒸汽浴設備，可以享受香草SPA。

絕讚宿房

恬靜優雅鄉居氛圍，不著痕跡的生活美學

整座莊園洋溢鄉居情懷，房屋前後都有陽台，被青山綠水清幽環繞，宛如世外桃源，恬靜自適。來到窗明几淨的臥房內，只見一室原木風格的裝潢陳設，精巧舒適。而大片落地窗外，就是山水風景，朝看日光、夜賞月影，無論晨昏都讓人沉靜心醉。此外，這裡的浴室有大大的觀景窗，而且，每間房都配備桑拿蒸氣浴，裡面還有主人特別從茶樹上摘下、曬乾的葉片，打開蒸氣，就能享受滿室芳香的天然SPA。而做完蒸汽浴後，還能緩緩滑進泡澡池，一邊浸在溫柔舒緩的香草浴中，一邊慢慢欣賞窗外滿園的水與綠。

泡完了澡，不用出門，在臥室內就能享用現磨的咖啡——主人貼心的設置了磨豆機、咖啡機等相關設備，並供應新鮮咖啡豆，讓你可以自己動手磨豆子、燒咖啡，帶你在「喝杯好咖啡」的口感享受之外，領略「好好過日子」的生活美學。我想，也就是這種不著痕跡的人文素養，讓「葛莉絲莊園」在風景之外，更多了讓人心動的色彩。

| 精緻的懷石風格料理，光從擺盤就能看出留日主廚的深厚功力，食材新鮮味美，水準一流。

懷石風格精緻料理，服務到位的用餐享受

這裡的餐飲服務也非常「正點」，若要評比，在我目前跑過的上千家民宿當中，排名肯定在前十大之內！主人特別聘請的主廚，曾經在日本學藝，也因此，在這裡可以吃到媲美五星級飯店的懷石風料理，端上桌的菜色，不僅選材嚴謹、新鮮味美、料多實在，而且，光從那精緻的擺盤裝飾，就能看出深厚的廚藝功力。但也因為大量採用在地無毒有機食材入菜，所以，為確保品質，所有餐點均須在住房一週前預訂。

至於早餐，則相對的「平易近人」，但在豐盛之外，更能感受到「健康、自然」的飲食訴求。舉例來說，手工饅頭和烘焙麵包都是當天現作，並供應奶油、花生醬、各式天然果醬，而且每一種都堆得像是小山似地滿滿一疊，還沒吃，就讓人覺得食指大動，有一種開心與滿足。而且，服務態度更是沒話說，因為幫你把食物一一端上桌的，就是女主人本人，看她一邊微笑與你道早安，一邊為你送上飄香的早餐，「葛莉絲」的五感體驗，怎不令人流連忘返？

 Life Style Book 品生活系列**04**

人生以玩樂為目的！ Go!Go!GO!

戴勝通的幸福民宿地圖
Director Tai's Picks: The Best B&B In Taiwan

國家圖書館出版品預行編目資料

人生以玩樂為目的！戴勝通的幸福民宿地
圖／戴勝通著. -- 初版. -- 新北市：蘋果屋，
檸檬樹，2013.01
　　　面；　　公分 --（品生活系列；04）
ISBN　978-986-6444-53-1（平裝）
1.民宿　2.臺灣遊記
992.6233　　　　　　　　　　101019987

作　　　　　者	戴勝通
圖　文　統　籌	陳冠蒨
美　術　設　計	何偉凱
採　訪　協　力	楊　楓・韓小蒂・黃作炎・劉綵荷
校　稿　編　輯	黃羿瓅・黃作炎
圖　片　來　源	各民宿・「跟著董事長遊台灣」攝影小組

發　　行　　人	江媛珍
發　　行　　者	蘋果屋出版社有限公司（檸檬樹國際書版集團）
地　　　　　址	新北市235中和區中和路400巷31號1樓
電　　　　　話	02-2922-8181
傳　　　　　真	02-2929-5132
電　子　信　箱	applehouse@booknews.com.tw
蘋　果　書　屋	http://blog.sina.com.tw/applehouse
臉書FACEBOOK	http://www.facebook.com/applebookhouse

社　　　　　長	陳冠蒨
總　　編　　輯	楊麗雯
副　　主　　編	陳宜鈴
編　　　　　輯	顏佑婷・張晴宜
日　文　編　輯	王淳蕙
美　術　組　長	何偉凱
美　術　編　輯	莊勻青
行　政　組　長	黃美珠

製版・印刷・裝訂	詠富資訊科技有限公司
法　律　顧　問	第一國際法律事務所　余淑杏律師

代理印務及全球總經銷　知遠文化事業有限公司
地　　　址：新北市222深坑區北深路三段155巷25號5樓
電　　　話：02-2664-8800
傳　　　真：02-2664-0490
博訊書網：www.booknews.com.tw

ＩＳＢＮ：978-986-6444-53-1
定　　價：360元
出版日期：2013年01月
初版9刷：2014年02月
劃撥帳號：19919049
劃撥戶名：檸檬樹國際書版有限公司
※單次購書金額未達1000元，請另付40元郵資。